JN334194

# こわくてゆかいな漢字

張 莉

# はじめに

　私達が今生きているのは祖先がいたからで、その祖先、そのまた祖先へと遡源していくと、人類の始まりまで辿ることになります。女性が三〇歳で子供を産むとすると、およそ約一〇〇年で三世代です。いわば、「三〇年ひと昔」です。そうすると、甲骨文が誕生したのは今から約三三〇〇年前ですから、約一一〇世代前となります。それ以前にも延々と続く無文字の社会がありました。

　有史以後の歴史を検証する時、古代の文献や遺跡の考古学資料などを元にしますが、甲骨文・金文もまた、古代の歴史資料と見なければなりません。それらの文字時代の古代人の考え方・感じ方を含んでいます。それは言わば、私達の観念のかなたの無文字時代の古代人の考え方・感じ方の雛型のようなものであると思われます。民俗や習慣は意識することはなくても、過去の伝統

から受け継いだものです。近年のパソコン社会において、そのような風習はやや廃れる傾向にありますが、それでも日本の神社や寺の多さが過去の伝統の継承を示しています。

　はじめに白川静博士の「音」と「言」を通して、古代人の考え方に迫ってみたいと思います。神社で鈴を鳴らすのは、神と祈る人が相接するための行為です。音を媒介として神と人が一元的につながろうとするのは古代からの観念です。これは漢字の成り立ちを見てもわかります。

　〈音（ 𚿠 ：金文）〉は〈言（ 𚿡 ：金文）〉の〈口（ 𚿢 ）〉の部分に横画一本を加えた文字です。
〈辛（ 𚿣 ）〉は入れ墨に用いる針を指します。〈 𚿤 ：甲骨文〉の形は祝詞(のりと)を納める器です。神に誓いを立てるときに、もし違反すれば入れ墨の刑を受けることになり、その神への誓いの言葉を「言」と言います。人の「言」に対して、神はその応答を音で示したのです。我々が何気なく行っている行為に古代人と通ずるものがあるのは興味深いと思います。鈴や銅鐸、中国南

3

部やベトナムで今も残っている銅鼓などは、神とひとつつながるための音を出す道具です。お寺の梵鐘もまた同じ観念に立つものです。私達は神社やお寺で手を合わせたり墓参りをしたりします。これを非科学的だと思いながらも、なぜそうしないと気がすまないのか。それは心の中に古代人と共通する観念が生きているからではないでしょうか。

漢字の字源を調べると、現在の意味と共通しているものが多くありますが、違った意味を有するものもいくらかあるのに気づきます。それは、古代と現代の宗教観念や社会制度の相違によるものです。殷代の宗教観念の特徴は、森羅万象の動静は神に委ねられたものであるとしていたことです。祭祀として祖先祭祀、土地祭祀、穀物豊穣の祭祀が行われました。王は神と人民の間にあり、占いの結果を神のお告げとして統治を行いました。神に対する犠牲として人間が供されることもあり、国同士の戦争によって奴隷も多くいたことでしょう。殷の王墓には夥(おびただ)しい

殉職者の骨が見られます。このような状態を背景にして甲骨文字が誕生しているので、甲骨文は当然これらの歴史事実を反映しているわけです。

例えば、〈民〉の金文（𠀁）は、目を針で一刺しした形です。中国の文字学者郭沫若(かくまつじゃく)は、周人が戦争で打ち負かした敵を捕まえて自国の民とするときに、左目を盲目にして奴隷のしるしとしたことを述べています。そのような字源を持つ「民」が、今や国民の「民」となっています。また、〈取〉の甲骨文（𠂇）は、戦争で敵方の耳を戦功の証拠品として捕獲することを意味します。〈聯〉は、切った耳を糸で聯ねることをいい、〈職〉は旁(つくり)の〈戠〉が目じるしやるしの意味で、戦利品の耳を戦功として記録することを言います。これらは古代中国の戦争に関わる文字であり、古代社会のリアリティを備えています。

私は一九九六年に日本に留学に来ましたが、日本語を学ぶ中で一つの驚きがありました。それは、現代中国語に比べて、日本の方が漢字の

4

音は現在の中国においては忘れ去られた音です。では、なぜ中国では漢字の意味が昔と今で変わっているものが多くあるのでしょう。その理由は中国の歴史の特質にあります。周知のように中国は膨大な面積があり、それだけに幾多の民族の興亡がありました。新しい王朝が出来るたびに、言葉は少しずつ変えられていったのです。もちろん古い時代には標準語などなかったわけですが、より多くの土地を支配していた王朝の言葉が主流であったことに違いはありません。地方によっては方言もあり、その方言は日本の方言の差ではなく、全く異質な言葉であったのです。許慎の『説文解字』や四書五経など、漢字の一般的な見識は共通認識として引き継がれましたが、時代の変遷によって話し言葉には多くの紛れや変更が生じました。

漢字の古い意味は、中国よりもむしろ日本で多く残っています。私はこのことを日本の文化として是非、日本の皆様に伝えなければならないと思ったのです。日本は漢字を元にして、ひ

古い意味をそのまま携えていることです。例えば、現代中国語では「走（ゾゥウ）」は「歩く」の意味となっていて、「跑（パオ）」という漢字が走ることを指します。また、「食べる」は「吃（チィ）」、「飲む」は「喝（ホゥ）」と言います。

歴史を紐解いてみると『旧唐書』倭国日本国伝に、唐の開元（七二三〜七四一）初期の遣唐使について「得る所の錫賚、尽く文籍を市い、海に泛んで還る」との記述があり、この時期に日本は中国の書物を盛んに買い集めていた様子が窺えます。日本書紀の成立が七二〇年であるところからみて、国の制度を整えるために中国文化を学ぶことを急務としたことを示しています。

また、日本の漢字には中国南部の古音である呉音が残っていることにも驚きました。例えば、「大（呉音：ダイ、漢音：タイ）」・「男（呉音：ナン、漢音：ダン）」など、現在日本で使われている漢字音にも多く呉音が使われています。老若男女は老以外はすべて呉音であり、大名・建立・勤行も呉音です。呉

5

らがな、カタカナという表音文字を創作し、漢字と併用して使っています。それに漢字には音読みと訓読みがあり、漢字をこれほど自由自在に使いこなしている国は他にありません。私は中国から日本に来て二〇年になりますが、今では中国語より日本語の文章の方が、圧倒的に速く読むことができます。中国語は、いわば漢字の羅列ですから、一字一字読んでいかなければなりませんが、日本語のキーワードは漢字かあるいはカタカナの外来語なので、それを拾っていけば大体の意味がつかめます。

外来語をカタカナで表記するのも非常に分かりやすい。中国では、ハンバーガーは「汉堡包（ハンバオバオ）」、ホットドッグは「热狗（ラーゴウ）」で、漢字を音で置き換える場合と意味で置き換える場合があり、その熟語を覚えておかなければ意味が通じません。国際化が進み膨大な外来語が流入していますが、それらをすべて漢字に直すのは大変です。まだ漢字に表記されていない外来語も多くあり、それらを文章で書かなければならないときは一苦労です。そのような場合、例えば「angel（神的使徒）」と私は書くようにしています。

本書では中国の漢字の字源や変遷、日本の漢字使用の特質について古代から現代にわたって、ゆっくりと一字ずつ確認しながら、記述を進めていきたいと思います。漢字は創作者の時代状況や宗教観を含んでおり、それ故に人間の深層心理が大いに露出してくるので、読者の皆さんは、ご自身の現在の考え方、感じ方と対比していろいろな思いを巡らせていただきたいと思います。

# 漢字とは

## 甲骨文

殷代（紀元前一六〇〇年頃～前一〇四六年頃）の前一三〇〇年頃、殷都（現在の河南省安陽）において甲骨文が創作され使われるようになりました。現存する最古の漢字で、亀の甲羅や牛・鹿などの獣骨に刀で刻まれたので、甲骨文と呼ばれます。王が政治・戦争・収穫・天候・雨乞い等について神に適不適を問いかける内容が書かれていたので、卜辞とも呼ばれます。亀甲や獣骨の裏側に小さな穴と線を彫り、熱した青銅の棒をその穴に押し当てた際に表側に「卜」形のひび割れが生じ、その変化により占いました。その時発する音が「ボク」です。一八九九年、金石学に精通した王懿栄（一八四五～一九〇〇）がいちはやくこれらの収集に努めたことに端を発し、それ以後甲骨学が盛んに研究されるようになりました。それまでに金文の解読がある程度進んでおり、その対比から甲骨文の解読は驚くべき速さで解読されました。

## 金文

殷末から周（前一〇四六年頃～二二二年）の時代には、青銅器に文字が鋳込まれました。これを金文といいます。金文は主に鐘や鼎に鋳込まれた文字なので鐘鼎文とも呼ばれます。殷代の早い時期に造られた金文を見ると、図象が多く銘文は一、二字のものが多いのですが、殷末頃になると四〇字程度の金文が見られます。殷代の青銅器には、祭祀に関わる呪術性を高めるために外側には装飾的な紋様が刻まれており、世界の古代青銅文化の中でも突出した精巧な美術的価値が認められています。周代の青銅器は、策命（天子が臣下に封土を与える辞令）や土地問題解決の宣誓物として作られたので、銘文は長文化しました。西周の代表的な青銅器である毛公鼎には、約五〇〇字もの銘文が内側に鋳込まれています。

## 小篆

秦（前二二一〜二〇六）始皇帝が、宰相の李斯に命じて文字の統一を行いました。それまでは各地で使われる文字が相違しており、意思疎通の妨げになっていたからです。この時新しく作った文字を小篆と呼びます。前二一三年に焚書坑儒により国体に不必要と思われる書物が焼き払われました。それ以前の文字を総じて大篆と言います。大篆は、西の地方（今の西安のあたり）で使われていた籀文のことを言い、それとは別に東の地方で使われていた古文があります。古文と小篆は籀文を略体化して作った文字です。古文は、焚書坑儒から免れるため魯国の孔子旧宅の壁中に隠されていたものが、前漢の景帝（在位前一五七〜前一四一）の時代に偶然に発見されたものです。

## 隷書

秦代から前漢に史官が事務の煩雑さから、速書きできる隷書を作ったものとされています。文字が多く使われるようになると小篆では画数が多く不便で、字画を簡略化し曲線的な字のスタイルを直線的に改め速く書けるようにしたのが初期の隷書、すなわち古隷です。隷書はやがて装飾的な波勢をつけて、典礼用・公式用のものとして美観を整え、八分と呼ばれるようになりました。漢代に建てられた「礼器碑」「曹全碑」「張遷碑」などは、その仔細を現在でも見できます。

## 草書・行書・楷書

漢代（前二〇六年〜二二〇年）以降には、隷書をさらに改良した草書・行書・楷書ができました。草書は、隷書をさらに速書きするために漢初にできた書体です。古隷や八分の略体、およびその崩し書きは草隷と呼ばれました。その後、後漢の張芝・東晋の王羲之らによって草書の字形が洗練されました。

行書は前漢末から後漢の中期にかけて、隷書からできた速書きの草書と隷書の長所をとって

つくられたものです。草書・行書は文字の速書きの必要のために作られましたが、後には文字を流麗に表現する書道芸術に最も相応しい書体とされました。

楷書は隷書から発達したもので、初唐の虞世南・欧陽詢などによりその字姿に書美の完成が見られます。楷書は字画を正確に読み取ることができるので公式文書や歴史書のような記録文書に用いられ、次第に石碑の正式書体として隷書にとって変わるようになりました。その後さまざまな異体字（例えば峰の異体字は峯）の整理や、使用される文字と使用されなくなった文字の淘汰が進んで現在に至ります。

# 目次　こわくてゆかいな漢字

はじめに 3

## 1 四季の文字から始めましょう 15

1 「春」春は草木の青々と茂る季節 16
2 「夏」夏は燦々と輝く太陽の季節 18
3 「秋」秋は収穫の季節 20
4 「冬」冬は寒さに震える季節 22

## 2 昔も今も、人は楽しい、そしてむなしい 25

1 「人」人は哀れな存在か？ 26
2 「男」男とは穀物を耕す人 28
3 「女」女の字形は神に祈る人 30
4 「子」「字」の中に子？ 32
5 「王」王は鉞をもち部族を指揮する 34
6 「臣」臣は上を見上げる目 36
7 「帝」帝は天帝を祭る祭卓 38
8 「師」師は軍を統率する指揮官 40
9 「主」主は火をつかさどる人 42
10 「包」「包」は子どもをはらんだ妊婦 44
11 「仁」仁とは母が胎児を慈しむこと 46

## 3 五感の漢字はおもしろい 49

1 「見」見はまっすぐに、看は手をかざして 50
2 「眉」眉に呪色をつけて呪う女 52
3 「省」省は細かく観察すること 54
4 「相」「視」相は本質を解すること 56
5 「夢」夢で敵の王を殺す 58
6 「首」首とは頭のこと 60
7 「賢」賢は霊力を持った盲目の人 62
8 「言」言は神に誓って述べること 64
9 「音」音は神の応答 66
10 「聴」聴は神の啓示をきくこと 68
11 「聞」聞は〝においをかぐ〟の意 70
12 「臭」臭は犬の嗅覚 72
13 「香」香はご飯のかおり 74
14 「匂」匂は日本の国字 76
15 「食」「飲」食は食器の形 78
16 「甘」甘はおいしいの意 80
17 「即」「既」即は前向き、既は後ろ向き 82
18 「郷」郷は二人の食事風景 84
19 「酒」酒を賓客に注ぐのが〝酬〟 86
20 「邑」「鬱」鬱は酒がこもったにおい 88
21 「茶」茶はテーかチャか？ 90

10

## 4 舞えや歌えや …… 101

- 22 「触」 触の虫はあおむし？ 92
- 23 「痛」「痒」 痛は体をかけめぐる 94
- 24 「指」 旨いものをつまむ指 96
- 25 「動」「静」 動にして静、静にして動 98

- 1 「舞」 舞は神を楽しませるもの 102
- 2 「歌」 歌は世につれ 104
- 3 「詩」 詩は心 106
- 4 「磬」 声・磬を打つ音 108
- 5 「狂」 孔子"狂者は進みて取る" 110
- 6 「遊」 神とともに人も遊ぶ 112
- 7 「止」 止は足形、歩は右足と左足 114

## 5 古代の動物は霊力をもつ …… 117

- 1 「龍」 虹は龍のなせる仕業 118
- 2 「豚」 生贄の豚を奉げ先祖を祭る 120
- 3 「犬」 器(器)は犬で清めたうつわ 122
- 4 「象」 象はなぜ気象？ 124
- 5 「虎」 劇に虎 126
- 6 「馬」「牛」 駄は太った馬 128
- 7 「亀」 亀は万年 130

- 8 「虫」「蛇」 虫と蛇は同源の動物 132
- 9 「魚」 魚は富を象徴する 134
- 10 「焦」 焦は焼き鳥 136
- 11 「唯」「雖」 唯はイエス、雖はノー 138

## 6 古代の穀物はおいしかったか …… 141

- 1 「禾」 禾は穀物の代表「アワ」 142
- 2 「年」 年は一年に一度の実り 144
- 3 「穀」「粟」「米」 穀の字形は脱穀の様子 146
- 4 「秀」「穆」「禿」 秀・穆・禿は生長の三段階 148
- 5 「来」「麦」 西からやって来た麦 150
- 6 「豆」「麻」 豆はたかつき？ 152
- 7 「艸」「草」 艸はどうして草書というの？ 154
- 8 「力」 力は農耕のスキ 156

## 7 古代人の数字の魔力 …… 159

- 1 「一」 一は始まり 160
- 2 「元」 元は元気の源 162
- 3 「天」 天は頭のてっぺん 164
- 4 「示」 示はお供物を置く祭卓 166
- 5 「中」 右軍・左軍を指揮する中軍 168
- 6 「三」 三は初めと中間と終わり 170

7 「四」 甲骨文の「亖」と金文の「四」 172
8 「九」 九は究極 174
9 「分」「切」 分は八と刀、切は七と刀 176
10 「十」 三十年が一昔？ 178

## 8 真・善・美とは何か 181

1 「愛」 ふりむけば愛 182
2 「幸」 幸は不幸の裏返し 184
3 「学」「教」 少年老いやすく学成りがたし 186
4 「道」 どうして道に首？ 188
5 「真」 真は永遠の死 190
6 「善」 善は裁判、勝てば慶・負ければ法 192
7 「美」 美は大きい羊 194
8 「福」「富」 福が満ち足りた富 196
9 「吉」「凶」 吉と凶 198

## 9 空間と時間にまつわる漢字 201

1 「南」 南は楽器？ 202
2 「北」 北は背中合わせの人 204
3 「東」「西」 西は鳥のねぐら 206
4 「今」「昔」 「今」と「昔」 208
5 「永」 永は永遠の水の流れ 210

6 「古」 古は典故を守ること 212
7 「京」「高」 高は望楼の形 214

## 10 占いに関する漢字 217

1 「卜」 卜はひび割れの形 218
2 「桃」 桃が兆を含むのはなぜか 220
3 「貞」 貞は鼎の占い 222
4 「右」「左」 右大臣、左大臣になぜ右・左？ 224
5 「奉」「尊」 樽の尊はどんな意味？ 226
6 「神」 神は雷 228
7 「霊(靈)」 霊(靈)は雨乞いの儀式 230
8 「若」「如」 若輩とは何か 232
9 「微」 微は媚女を打つ形 234
10 「呉」 娯楽とは？ 236
11 「陟」 神が昇り降りする階段 238
12 「玉」 玉磨かざれば光なし 240
13 「理」 地理の理とは？ 242
14 「瑞」 瑞鳥が飛ぶ 244
15 「兄」「巫」 兄はなぜ葬式の喪主？ 246
16 「楽」 楽は鈴を振る巫女 248
17 「龢」「和」 調和の龢 250

## 11 色とは何か？ … 253

1 「白」 白は骸骨の色 254
2 「黒」「玄」 玄は赤みを含んだ黒 256
3 「青」 "青によし"の青とは…… 258
4 「赤」 赤は火の色 260
5 「黄」 「黄帝」「黄河」の黄は中国の色 262
6 「色」 色は男女交合の形 264
7 「物」 物はさまざまな牛の色 266
8 「布」 流布・公布の布は？ 268
9 「顔」 顔料の意味 270
10 「文」 文は入れ墨 272
11 「胸」「爽」 邪霊を防ぐ「×」形 274

## 12 自然をつかさどるもの … 277

1 「日」 朝は日と月が見える 278
2 「月」 月がとっても青いから…… 280
3 「雲」 雲中の龍 282
4 「気」 気韻生動の「気」とは？ 284
5 「甬」「勇」 勇は気が充満している人 286
6 「熱」 熱は地熱 288
7 「辰」 蜃気楼 290
8 「風」「鳳」 風の中の「虫」 292

## 13 書にまつわる漢字 … 297

1 「筆」 筆が歌い墨が舞う 298
2 「墨」 墨 人を磨るにあらず 300
3 「硯」 硯癖と硯友 302
4 「紙」 紙は布から始まった 304
5 「書」 書は神聖な祝詞 306
6 「刻」 時を刻む 308
7 「印」 印と抑は一緒の字 310

最後に 「咲」「笑」 笑う門には福来る 312

あとがき 参考文献 314
用語解説 316

# 1 四季の文字から始めましょう

# 1-1 春は草木の青々と茂る季節

春 金文

䇂 小篆

〈春〉の金文は照り映える太陽の下に草木が伸びる様子です。〈春〉の古字〈萅〉は〈艸(艹)〉と〈屯〉と〈日〉から出来ています。〈屯〉は「チュン」という音を表していますが、その形は大地から芽吹く草のようにも見えます。古代中国人は、再び旺盛な活動が始まる〈春〉を草木が大地から芽生える景色で表したのでしょう。

春が始まる立春は二月四日の頃。その前日が節分で季節が変わる節目の日です。「福は内、鬼は外」の掛け声とともに豆をまく日本の節分は、鬼やらいの儀式の一つ。新しい年を迎えるにあたって邪気払いをし、浄化された環境から一年をスタートさせるためのものです。奈良では、二月堂で二月三日に節分の豆まきが行われ、続いて春を迎えるお水取りが行われます。お水取りのクライマックスはお松明です。二月堂の欄干で火のついた大きな松明を僧侶が振り回し、火の粉を散らします。これも節分と同じ鬼やらいの儀式で、松明の火の粉で浄化し邪気払いをしているのです。

古代中国の五行思想では〈春〉は木火土金水の木気、色は青です。春は青々と草木が茂る季節。青は緑も含んだ広い意味で使われていました。ここから出た「青春」という言葉があります。もともとは春を表す言葉でしたが、後に人世の一時期を指すようになりました。青春には春の太陽のような明るいイメージがあります。私は何歳になろうと青春でありたいし、自分の

16

心の内に飽くなき知的好奇心を育てていきたいと思います。

## 1-2 夏は燦々と輝く太陽の季節

夏 金文

夏 小篆

〈夏〉の金文は、両手両足を動かしながら舞っている人の姿です。この字が季節の「なつ」を表すのは、「カ」という音を借りた仮借の用法です。

〈夏〉が、殷より古い中国の古代国家の名に使われているのです。おそらく〈夏〉の意味する舞は、神に祈るための神聖な舞であったのでしょう。このことからその字が採用されたのではないかと、私は想像しています。

『周礼』という古い書物に「凡そ楽事には鍾鼓を以て九夏を奏す」とあり、この「九夏」は音楽の題名であろうと思われます。舞や音楽を表す〈夏〉が、殷より古い中国の古代国家の名に使われているのです。

されています。従来は、夏の実在性を示す考古資料が確定できず、幻の王朝とされていました。しかし、近年の中国では、河南省洛陽市近くの二里頭遺跡や河南省新密市の新砦遺跡などに代表される二里頭文化が夏王朝のものではないかと推測されています。

中国では夏文明を民族の発祥とする考え方から、中国のことを華夏ともいいます。この華夏という言葉は周代に書かれた『春秋左氏伝』にみられ、唐の孔穎達は「華夏は中国なり」と注釈しています。現在では、華夏は中華とともに中華民族のアイデンティティを表す言葉でもあります。華夏には夏の目眩く太陽が燦燦と輝く

『史記』によると夏王朝は、初代の禹から末代の桀まで十四世十七代、四七一年間続いたとイメージがあって、国の活気が想像されます。

# 1-3 秋は収穫の季節

秋は『説文解字』（以下『説文』）七上に「禾穀孰(じゅく)するなり」とあり、古代中国人にとって穀物の収穫、つまり実りの秋が第一のイメージでしょう。〈秋〉の甲骨文は、穀物を食べる害虫を火であぶる形ですが、まだ季節の「あき」の意味はありません。〈秋〉の古字〈穐〉は〈禾〉と〈龜〉と火を表す〈灬〉から出来ています。〈龜（亀）〉は穀物の害虫である螟螣(めいとく)（ズイムシとハクイムシ）を指し、その下の〈灬〉はこの害虫を火であぶることを意味します。今の〈秋〉の字には、害虫の〈龜〉が抜け落ち、〈灬〉が〈火〉に姿を変えて入っています。収穫前に火であぶって螟螣を追い出す作業をしたのでしょうが、それが秋の伝統的な儀礼になり、さらに秋を意味する字になったものと思われます。

古代人の季節感では、春の種まきと秋の収穫が一年の節目となります。収穫は国家の存亡に関わるので、一年のうちの最も重要な節目とされたのでしょう。

『詩経』に「采葛(さいかつ)」という詩が載せられています。

　彼(か)しこに葛(くず)を采(と)るひとよ、一日見ざれば、三月(つきごと)の如し。
　彼しこに蕭(よもぎ)を采るひとよ、一日見ざれば、三秋(しゅう)の如し。
　彼しこに艾(よもぎ)を采るひとよ、一日見ざれば、三歳(さい)の如し。

「一日会わなければ、三ヶ月会っていないよ

〈秋〉
甲骨文

〈秋〉
小篆

うだ。……三秋（秋を三回重ねること）会っていないようだ。……三秋（三歳）会っていないようだ」と、恋人と会えない切ない気持ちが三ヶ月から三秋、あるいは三年へとだんだん募って行くことを歌ったものです。

　実は「一日千秋」という言葉は日本でつくられたもので、中国にはありません。恐らくこの『詩経』の「一日三秋」から生れたものでしょう。

　ただ、「一日三秋」は「一日千秋」というよりも音感がよく、また「千」のもつイメージが待ち焦がれる思いを胸の奥に抱いている感じと合って、すばらしく詩的な言葉だと思います。

## 1-4 冬は寒さに震える季節

〈冬〉の甲骨文は、編み糸の末端を結んだ形で、〈終〉の初文（当初の字形）です。意味的には〈冬〉の字が糸の結び目すなわち終点であるところから季節の終わりを意味する「ふゆ」に使われたのです。そして〈冬〉が「ふゆ」の意味で使われたため、「おわり」を意味する漢字として〈冬〉に糸偏を付けた〈終〉が新たに作られました。

〈冬〉の旧字〈冬〉では、〈冫〉が氷を意味し、冬の冷たさを示したものと思われます。〈冬〉の様子を表すのに最も適した語でしょう。〈寒〉の旧字は〈寒〉です。その小篆は〈宀〉（建物の意）・〈人〉・〈茻〉（艸）・〈仌〉（冫）から成り、人が家の中で草わらを集めて外の冷気から身を守る様子をリアルに象っています。

この小篆の文字の構成から、『説文』では「凍るなり」と説明しています。しかしながら、白川静博士は、金文の形からしてこの部分は〈冫〉ではなく敷物であると解釈されています。

「寒」という語には、厳しい寒さとその寒さに打ち克つ力強い息吹が感じられます。私は、京都の一休寺で、寒中に咲く早咲きの梅の凛とした爽やかさに心打たれたことがあります。新島襄（明治時代の教育家）の詩「寒梅」には、「庭上の一寒梅、笑って風雪を侵して開く。争わずまた力めず、自ずからの百花の魁を占む」とあります。梅はいまだ寒い景色の中で真っ先に春気を

〈冬〉
甲骨文

〈寒〉
小篆

寒〈金文〉

の訪れを告げ、厳寒期の鮮やかな淡紅色が人の心を春に誘います。

# 2

## 昔も今も、人は楽しい、そしてむなしい

## 2-1 人は哀れな存在か？

〈人〉の甲骨文は、横から見て立っている人の姿です。この字形を見ていますと、わずかに首を前に出した前かがみの姿勢で、なにやら寂しげです。〈大〉の甲骨文は、正面から見た手足を広げて立っている人の姿です。〈大〉の方が〈人〉より、堂々としているように見えます。どうしてこの文字を「ひと」にしなかったのでしょうか。

甲骨文を見るとこの曲がった背中に、人生で受けた苦難の重さが表されているような気がします。〈人〉は『説文』八上では「天地の性、最も貴き者なり」とあり人間の存在を讃えていますが、これは建前であって実際は人生の苦怒哀切の重さが字形に表れているのではないでしょ

〈人〉 甲骨文

〈大〉 甲骨文

うか。

〈民〉の甲骨文は、目を刃物で刺し貫かれたところを象っており、戦争に負ければ勝者側の「民」、すなわち奴隷になる運命も待ち構えていました。

しかし、古代中国人も恋をしたり、結婚したり、子供ができたり、また豊作を喜んだり、片時の喜びもあったはずです。私は、古代中国の漢字を研究しながら、彼らの喜怒哀楽を漢字の字源の中にいつも見ることができるのではないかという思いをいつも抱いています。中国には「字里人生（文字の中には人の生き様がある）」という諺があります。有島武郎（一八七八～一九二三、小説家）は「人生とは、つまるところ、運命の玩具箱だ。

民〈金文〉

「人間はその玩具箱に投げ込まれた人形だ」と述べています。人は悲しき存在、されどまた楽しき存在。どうせ生きるなら楽しく生きようじゃありませんか。

## 2-2 男とは穀物を耕す人

〈男〉の甲骨文は〈田〉と〈力〉から出来ています。〈力〉は農業で使う耒の形を表したもので、耕作している人を指します。『説文』十三下には「丈夫なり、田に従い、力に従う。男は力を田に用いるを言うなり」とあります。ただ、甲骨文では〈男〉という文字の使用が大変少なくて、男○という形で人名として出てくるのみです。「おとこ」という意味では周代に入ってから使われるようになりました。

古代中国で、〈男〉より早く「おとこ」の意味で用いられたのは〈士〉です。中国で一番古い詩集である『詩経』の召南・野有死麕の詩にも「女有りて春にもの懐う 吉き士よ之を誘え」という句があります。この〈士〉は「おとこ」

の意味で使われています。

〈士〉の金文は小さな鉞を下に向けて置いた形です。元来、〈士〉は戦士として王に仕えた人を指します。周代の身分制度では、周王の下に諸侯・卿・大夫・士があり、官職と土地を世襲していました。士は支配階級の最下位の身分です。

古代中国では「おとこ」は武器で象徴されました。〈王〉の甲骨文は大きな鉞を下に向けて置く形で、これは王位を示す儀礼的な器として日本の三種の神器のようなものであったと思われます。また、〈父〉の甲

男
甲骨文

士
金文

王〈甲骨文〉

父〈甲骨文〉

骨文は斧の頭部と手の形から出来ています。儀式に使われる武器として斧や鉞を持つのは、〈士〉や〈王〉と同じであり、いずれも男性のたくましさを表しています。

## 2-3 女の字形は神に祈る人

〈女〉の甲骨文は女性が手を前に揃え跪いて座っているのは、神に隷属しているからです。女性がこのような格好をしているのは、神に隷属しているからです。〈婦〉という字の甲骨文は、女性が箒に鬯酒(神にささげる香り酒)を注いで宗廟の中を掃き清める姿に象っています。場を清め神に祈ることが女性の役割だったのでしょう。

〈母〉の甲骨文は、〈女〉の甲骨文の胸の部分に乳房を意味する点を両側にひとつずつ加えた形です。乳房が書かれるのは、子供を育てる母の役割を重視したからでしょう。

〈女〉は〈母〉になる前に嫁ぎます。〈嫁〉は「よめ」の意味であるとともに、家に仕える女

母〈甲骨文〉

を意味します。『春秋左氏伝』桓公十八年に「女に家有り、男に室有り」とあって、〈家〉はもともと宗教的な儀式を行う家廟を意味しますから、嫁もまた家に仕え神に仕える存在であったわけです。〈安〉の甲骨文は建物の屋根を表す〈宀〉の中に女が座っている形で、嫁いで来た女が神に祈ることが、その家の安泰につながるのを意味しています。

嫁は別名〈妻〉とも呼ばれます。〈妻〉の小篆は頭上に三本の簪を付け、髪飾りをきちっとした婦人を象った字です。〈夫〉の

安〈甲骨文〉
妻〈小篆〉
夫〈甲骨文〉

女 甲骨文

婦 甲骨文

甲骨文も髪に簪を付けた姿を表しています。すなわち、夫妻とは婚礼時の夫婦の着飾った姿を表した字ということになります。結婚式の新郎新婦が着飾って登場してくるシーンが夫婦の始まりなのは、今も昔も変わりません。

母

女

## 2-4 「字」の中に子?

〈子〉の甲骨文は、幼い子供を象っています。

白川博士によると、甲骨文に子某という名が六、七十出てきて、すべて殷の王子であることが分かるといいます。〈遊〉〈游〉の初文である〈斿〉の甲骨文にも〈子〉の形が含まれ、子供が吹流しのついた旗竿をもっている形を示しています。氏族の紋章の付いた旗を〈子〉が掲げて外遊したもので、この〈子〉には、やはり氏族を代表する王子がふさわしいでしょう。

〈字〉は〈宀=家廟〉と〈子〉よりなります。子が生れた時、家廟に報告する儀礼を示すのが〈字〉の意味です。その時につける幼名が〈字(小字)〉です。更に成人の儀礼の時にもう一つの〈字〉が付けられました。〈字〉について、

『礼記』曲礼篇に「男子は二十歳で冠を着け字をもった」「女子は十五歳でかんざしを着け字をもった」とあります。かつての中国では、自分と同等または目上の人の実名を口にするのは失礼なこととされたため、成人した人の呼び名としては、字が用いられました。諸葛孔明の孔明は字で、実名を亮といいます。

〈保〉の金文の〈子〉の下に引かれた斜めの線は、生まれたばかりの子に着せる産着を表しています。この産着は生まれた子を守る呪術的力をもった霊衣です。日本神話の瓊瓊杵尊が天孫降臨した際に身に着けていた真床追衾もこれと同じ霊衣であったと思われま

子 甲骨文

斿 甲骨文

保〈金文〉

す。この儀礼によって生まれた子の霊が保護されるので、〈保〉には保護・保持・保有の意味があります。また産着は祖先の霊を依（よ）りつかせたもので、そのことから祖先の霊の継承を意味します。真床追衾も天照大神（あまてらすおおみのかみ）より続く系譜の継承を意味しています。

## 2-5 王は鉞をもち部族を指揮する

古代中国では、天帝の命を受けて地を治める役目を持つ人が「王」と呼ばれました。この〈王〉の字について、許慎は董仲舒（前一七六?〜前一〇四、前漢の儒学者）の説を引いて説明しています。

『説文』一上に「天下の帰往する所なり。董仲舒曰く、古の文を造る者は、三畫して其の中を連ね、之を王と謂ふ。三なる者は天・地・人なり、而して之を参通する者は王なり、孔子曰く、一もて三を貫くを王と為す」とあります。『説文』一上の〈三〉に「天地人の道なり」とあって、この〈三〉を縦の棒〈丨〉で貫いたものが〈王〉であるというのです。すなわち、王は天に通じ、地に通じ、人に通じるのです。そこで王を天子（天の子）といい、天帝の子として天命を守って

祭政を行う使命があったのです。

ところが、この説明は、漢代の思想によって解釈したもので、甲骨文の〈王〉の字源を反映していません。甲骨文の〈王〉は、大きな鉞の刃の部分を逆さにして置いた形で、王位を示す儀礼用の鉞が字源であったようです。〈父〉という文字の甲骨文は、斧の頭部を手にもつ形であり、〈王〉の字源と共通した考え方を反映しています。つまり〈王〉も〈父〉も原初の意味は、戦争の際に武器をもって敵に立ち向かう勇者を表したのです。

また、〈士〉の金文は、鉞の刃の部分を下にして置いた

〈王〉 甲骨文

〈王〉 小篆

士〈金文〉　父〈甲骨文〉

形で、おそらく戦士の階級として王に仕えた人を指すものだと思われます。

## 2-6 臣は上を見上げる人

〈臣〉の甲骨文は、目を上げて上を見る時の目の形です。〈目〉に比べると〈臣〉は目の瞳を表す字形です。〈望〉の甲骨文は〈臣〉の見上げる形を明確に示しています。

〈臣〉の元の意味が残る字がいくつかあります。〈臥〉〈臨〉〈監〉などです。〈臥〉の小篆は、〈臣〉と〈人〉からなる字です。人が臥して下方を見る意味〈臥〉はもともと下方を俯瞰することをいう字で、今のような寝臥の意味に使うのは後の意味の転換によるものです。"臥薪嘗胆"という成語は呉王夫差が父のかたきである越王句践に対する復讐の誓いを忘れないため、薪の上に寝わが身を苦しめた、他方、夫差に敗れた句践は苦い肝をなめて屈辱を忘れないようにしたという故事に由来しますが、〈臥〉は見る意味から臥せる意味に転化しています。

〈臨〉の金文は〈臥〉と〈品〉に従う字です。〈品〉は祝詞を収める器である〈口〉を三つ並べた形です。人が〈口〉を備えて祈るのに対して神霊が下方を臨み見るのが〈臨〉の意味になります。降臨は神霊が人の祈りに対して人間の世界に降りてきて臨み見ることです。

〈監〉の甲骨文は〈臥〉と〈皿〉からできています。〈皿〉は盤の形で、水を入れた盤に自

臣は上を見上げる人

〈臣〉甲骨文

〈目〉甲骨文

臥〈小篆〉

望〈甲骨文〉

臨〈金文〉

分の姿を写す形に象っています。そこで上から見る意になります。鑑は、〈監〉が青銅で作られたので金偏がつけられた字です。〈監〉には「かがみみる」すなわち「かんがみる」の意味があり、鑑にも同じ意味があります。『春秋左氏伝』荘公三十二年に「明神之に降り、其の徳に監るなり」とあり、〈監〉はもともと神霊が天より

監臨することでしたが、監督・監視のように人が「かんがみる」意味になりました。鑑賞・鑑定というのも、同じ意味から出ています。

大臣の〈臣〉は、神を見上げる目の形で神に仕える者の意。後に王に仕える人をいうようになります。

監〈甲骨文〉

## 2-7 帝は天帝を祭る祭卓

〈帝〉の甲骨文は神を祀る時に酒食などを載せる台の形です。〈示〉もまた祭卓の形ですが、〈帝〉は左右に交叉する脚を中央で結んだ大きな祭卓をいいます。最も高貴な神を祀る時のもので、祭祀の対象となるものを「帝」と呼びました。殷の時代の最高の神は上帝と呼ばれました。「帝」はまた最高の自然神をも意味しました。祖王の霊は天にあって上帝の左右に仕えるものとされました。上帝を祀る祭祀は「禘」と呼ばれ、その執行は「帝」の直系とされる王の特権とされました。古代中国では、このように王権を神格化することによって、人々にカリスマ的な王の存在をアピールしたものと思われます。
〈菅〉は〈帝〉に祝禱の器である〈口〉を加

〇 帝

米 甲骨文

帝 小篆

えた字です、後の形では〈商〉です。〈嫡〉は帝の直系者をいい、禘祀をなしうるものはこの「嫡」に限られていました。「嫡」はのちに「嫡室（正妻）」の意味に使われますが、もともとは正妻の生んだ嫡子、すなわち本妻の生んだ子を指していました。『文子』道徳に「帝なる者は天下の適なり」とあり、これは王の直系者の意味の「適」です。「適」は上帝の子孫として上帝を祀る条件に「適う」ところから「適する」の意味となります。「敵」は商に攴（攵＝木の枝で打つこと）を加えて、敵対するものの意になります。
殷王に帝甲・帝乙の名が見えるのに、周の王には帝を称するものがいないのは、殷と周との

帝の観念の相違であると言えます。やがて中国は戦国時代（前四〇三〜前二二一）を迎え、天下を統一した秦王が始皇帝と名乗るのですが、彼は不老長寿の霊薬を求めて徐福を東方（日本？）に派遣したくらいですから、神になりたいという願望を持っていたのでしょう。

## 2-8 師は軍を統率する指揮官

甲骨文の〈𠂤〉は軍隊が出ていく時に携えていく祭肉の形で、〈師〉の初文（当初の字形）です。〈帀〉の小篆は、把手のある曲刀の刃の部分に小さな左右の刀がついているものを指します。〈𠂤〉が表す祭肉は脤と呼ばれ、祭礼の時に供える生肉です。脤肉の傍に〈帀〉という刀を置いた〈師〉は、軍を統率する長官を意味します。甲骨文では〈𠂤〉が〈師〉の意味に用いられ、軍には左中右の三軍があって、「三𠂤」といいます。

軍はこの脤肉を携えて出発するのですが、途中で軍の一部を本体から別の所に分けて派遣する時もあります。この派遣の〈遣〉は脤肉そのままを分け与えられて携えていく意味です。追撃した敵を追撃することを〈追〉といいます。追撃する人にも〈𠂤〉を分け与えたのでしょう。また、戦争が終わって無事に帰還することを〈帰（歸）〉といいます。

〈歸〉字の中の〈帚〉は廟を清めるために酒気を降り注いで、掃き清めるための帚で、〈歸〉は〈𠂤〉〈脤肉〉を傍らに置き、儀礼を行って戦争に勝利したのを廟において報告することです。また、一家の主婦として鬯酒（香り酒）を注いで廟を清めるのが主婦の務めであり、婦人は宗廟に奉仕すべき人でありました。

帀〈小篆〉

師 甲骨文

師 金文

40

馬車図

# 2-9 主は火をつかさどる人

〈主〉の小篆は灯火の形です。『説文』五上に「鐙中の火主なり」とあり、鐙は火をともす皿で、その中で燃えている炎を火主といいます。〈U〉の形は皿で〈I〉は火のついた灯心です。

下部の〈土〉は油を入れた皿を載せる台です。

火を神聖なものとするのは、古今東西の宗教に見られる考え方です。古代中国においても、火をつかさどる者は、家族や一族の中の中心的人物とされ、それが「あるじ」や「おもに」の意味の〈主〉となりました。さらに意味が拡張されて「つかさどる」ことを意味します。この意味が含まれた漢字に〈柱〉があります。〈柱〉は家を支えるものですから、〈主〉の意味を引いて、ささえるもの・つかさどるものという拡

張義があります。

〈注〉は日本語では「そそぐ」と読みます。これは油皿に油を注ぐ意味から来ています。注目は目を注ぐこと、注意は意を注ぐことと考えれば、分かりやすいでしょう。

『釈名』に〈駐〉は〈株〉であり、木の株のように動かないとあります。〈駐〉が「とどまる・とどめる」の意味になったのは、一定のところに立つという〈主〉の意味を引いているからです。駐在・駐屯・駐車はその意味をよく表しています。

〈住〉も「とどまる・とどめる」という〈駐〉と近似した意味のある文字です。中国語の〈住〉には日本語のように「すむ」という意味もあり

主

小篆

印篆

42

ますが、「我在天津飯店住一天」(私は天津ホテルに一泊する)というように「泊まる」意にも使われます。また、「風停雨住」(風も雨もやんだ)」のように「止まる・止める」の意味もあり、昔の意味をよく留めています。

## 2-10 「包」は子どもをはらんだ妊婦

〈包〉の小篆は、妊娠している婦人の腹の中に胎児がいる形です。それがものを包む意味になったのが、現在の「包」です。「包子（バオズ）は中華饅頭をいいますが、中国でも日本でも「包」は「包む」意味に使われています。

『説文』九上の〈包〉の記述を要約します。「巳」は子の未だ形成していない形〈胎児〉に象る。「巳」は万物の根源の気は十二支の「子」から始まり、男は左回りに三十番目（三十歳）二十番目（二十歳）でともに「巳」に位置して夫婦となる。「巳」の位置で妊娠し、「巳」が子になって十ヶ月で生まれる。男は「巳」から左回りに、十ヵ月目で「寅」の位置になり、女は「巳」から右回りに十ヶ月目で「申」の位置になる。したがって年占いにおいては、男は「寅」より、女は「申」より始める」。（※ここにある左右は逆の表記です。）周代に大成された陰陽五行説による解釈で、男女の結婚と出産を一つの循環として捉えたところが興味深く思われます。

『古事記』の国生み神話にイザナギがイザナミに「汝は右より廻り逢へ、我は左より廻り逢む」と語る場面があり、左右と男女の関係は「天左旋、地右動」という古い中国思想によったものです。

〈壬〉は『説文』十四下に「人の裏妊の形に象る」とあり、〈身〉の金文は、みごもっている人を横から見た姿です。また、〈孕〉

包

<small>小篆</small>

妊

<small>金文</small>

身〈金文〉

孕〈甲骨文〉

の甲骨文は、身と同じく腹の中に子がある婦人の側身形です。

原初的な〈包〉には、母親の子に対する包み込むような愛情の意味が含まれているように思います。子供を安心させるにはスキンシップが大事といわれます。中国語に「包教包学」（バオジャオバオシュエ）という表現があり、責任をもって教え責任をもって学ぶ、の意です。現代中国語の「包」には保障する・請け負うの意味があり、おそらくは同じ意味で使われていると思います。しかし原初的な「包」の意に立ち返ったなら、包み込むような愛情をもって教え、包み込まれるように学ぶと解してもいいのではないでしょうか。

45

## 2-11 仁とは母が胎児を慈しむこと

「仁」は楷書に至って〈仁〉となりますが、この文字の字源は長い間わからずにいました。

ところが、北宋(九六〇〜一一二六)の時代に古い字形を収集した『汗簡』という書物が作られました。この本に「華岳碑」に見えるものとして紹介された〈人〉の字形があります。人が二つ重なった形なのですが、これを〈仁〉の字とする説があり、この説に依れば、これは母胎に子が宿っている形と解釈されます。すなわち、原初の〈仁〉の意味は、母親が胎児を慈しむ意との解釈です。そうすると、〈仁〉もまた〈イ(人)〉が〈二〉つと解釈出来ます。

〈仁〉と同音の〈儿(じん)〉の小篆の字形も、中央にふくらみがあるところは母胎に子供がいること

を象(かたど)ったものです。〈壬〉の甲骨文や金文で、字体の真ん中にある中点は、孕んだ子供を示していることは、妊娠の妊に〈壬〉が使われていることからも明らかです。

〈任〉の金文は、〈人〉と〈壬〉より成ります。〈任〉はおそらく、孕んだ子供に対する責任の意味で、〈任〉の〈イ(人)〉の部分が〈女〉になった字が〈妊〉であると思われます。〈仁・人・儿・任〉には音はもとより、その意味合いにも共通のコンセプトがあります。

孟子の言葉に「仁は人なり」とあり、「仁」

仁 甲骨文

仁 汗簡

壬〈金文〉　壬〈甲骨文〉　儿〈小篆〉

46

と「人」は発音と意味が相同じであり、人が有する本来的な徳性をいいます。性善説に立つ孟子は惻隠の心を仁と解しました。惻隠の心とは赤ん坊が井戸に落ちようとしているとき、それを見た人が無意識に赤ん坊を助けようと思う心です。孔子により、仁愛は人間が生きていく上で最高の徳目とされました。孔子にとっては「仁」は包括的で根源的な愛情と理解され、人間たる存在の根本原理であったのでしょう。

「仁」は、胎内にいる子供の語義が拡張されて、果実の種の内部をいいます。杏仁豆腐に「仁」字が使われるのはそのためです。桃の種を「桃仁」といい、血の流れの滞りを改善する漢方薬です。また、「仁丹」の「仁」も同じ意です。

# 3 五感の漢字はおもしろい

## 3-1 見はまっすぐに、看は手をかざして

〈見〉の甲骨文は〈目〉と〈儿〉で出来ています。〈儿〉は〈兄〉や〈光〉の甲骨文にも見えるように、ひざまずいている人の姿で、〈見〉は霊的なものとの交渉を意味していました。

それが、後に人が「みる」意味で使われるようになったのです。

〈覗〉という字があります。〈司〉は祝詞を唱えて神に祈る字ですから、神に祈り神意を覗う意味となります。これが〈見〉の古い意味を伝えています。

現代中国語は「看電視（テレビを見る）」「看報（新聞を読む）」などのように「みる」という動作に〈看〉を使います。話し言葉では、この意味で〈見〉が使われることはまずありません。

〈看〉は甲骨文・金文には見られず、『説文』四上に小篆と字義の説明があります。そして唐・宋代には〈看〉が既に「みる」の意で使われていました。

では、なぜ〈見〉が使われなくなって〈看〉が使われるようになったのでしょうか。

〈見〉の意味は、「みる」の他に「会見」「謁見」のように「あう」、「頭角を見す」「見在」のように「あらわす」など多義にわたっています。このような〈見〉の意味の拡張・変遷に伴い、意味を明確にするために中国では〈看〉が使われるようになったのでしょう。そうしてみ

光〈甲骨文〉

兄〈甲骨文〉

見
甲骨文

看
小篆

ると、〈見〉を使う日本は漢字の古い用法を踏襲していると言えます。

# 3-2 眉に呪色をつけて呪う女

〈眉〉の甲骨文は、女性の目とその周りの呪術的な飾りを象っています。目に飾りを施すのは女性が巫女としての霊力を備えるためです。〈媚〉の甲骨文もまた、目と呪術的な飾りに基づく文字で巫女の象形です。

漢代には巫蠱媚道という呪詛の方法があり、呪いによって人に災禍を与えたといいます。巫女が相手方に呪いをかけるのです。眉目秀麗という言葉があるように、眉をくっきりさせると顔つきが精悍になり美しく見えます。

〈眉〉〈媚〉〈美〉はすべて音が「ビ」で、意味も通じる所があるように思われますが、〈媚〉に「媚びる」の意味があるのは、自らの美しさを武器にして相手にへつらい、利益を得ようとする女性の性質を指したものでしょう。今も昔で女の眉ほど恐ろしいものはありません。男性の方は、よくよく気をつけた方がよいと思います。

〈眉〉に呪術的な飾りを加えて目の霊力を高めることに関係のある文字の系列があります。〈省〉〈直〉〈徳〉などです。これらはみな目の原点であったように思われます。

眉 甲骨文

媚 甲骨文

眉〈甲骨文〉

省〈甲骨文〉 直〈金文〉

巫女が相手方に呪いをかけるのです。眉目秀麗という言葉があるように、眉をくっきりさせると顔つきが精悍になり美しく見えます。巫女は霊力が強かっただけでなく、媚めかしい美女だったのではないでしょうか。〈媚〉とは美しき魔女のことで、女性の美しさこそが〈美〉

の霊力に関わる字です。〈徳〉の金文は旁が〈直〉を含みます。

徳〈金文〉

# 3-3 省は細かく観察すること

〈省〉 甲骨文

〈徳〉 甲骨文

〈省〉は現在の字形からすると〈少〉と〈目〉から出来ているように見えますが、甲骨文を見れば分かるように、〈少〉の部分は目の上に付けた呪術的な飾りです。〈眉〉の甲骨文と較べて下さい。眉飾りをつけて「みる」という行為は、自らを霊力のある者に擬して細かいところまでよく観察することを意味します。青銅器の「大盂鼎（だいうてい）」には「我に雫（さず）けて、其れ先王の受けられたまいし民と、受けられたまいし彊土（きょうど）とを遹省（いっせい）せよ」とあります。遹省とは武威を示しながら支配地を巡察し省察して、相手に不遜な行いがあれば罰を加えることです。そして巡察のような外に対して示される呪力が、心の内

眉〈甲骨文〉

部にある省察の能力を表すようになり、省吾（せいご）とること）や反省・内省の意味となります。また、省察の結果、意に反したものを除くことから「はぶく」の意味にもなります。

〈直〉の金文は、塀などを立てている形の〈∟〉を〈省〉の甲骨文に加えた形の字です。〈十〉の部分が目に呪力を与える〈十〉。〈直〉は塀などに隠れて省視し、密かに不正を正す意です。〈直〉に〈心〉を加えた〈悳〉は〈徳〉の古字になります。〈悳（徳）〉は金文を見ると分かるように、〈彳〉と〈悳〉を組合わせた形の字です。〈彳〉

悳〈金文〉

直〈金文〉

徳〈金文〉

は行（十字路の形）の左半分で、〈徳〉は呪力のある目で邪悪なものを祓い清めること。そして初めて行く地に目の呪力を及ぼすことを〈徳〉といいます。呪力は人がもともと持っている内面的な霊力から発するので、道徳や徳性を意味する〈徳〉の意味が生じています。

# 3-4 相は本質を解すること

〈相〉の甲骨文は、〈木〉と〈目〉からできています。〈相〉は〈木〉を〈目〉で見ることですが、正確には樹木の茂る様子を見ることによって木の状態を観察することをいいます。「人相」とか「手相」という時の〈相〉は本質を見ることを表しています。元来、木を「みる」という行為そのものが人の魂に活気を与え、生命力を盛んにするという考え方があったようです。草木を歌い上げることには、魂振りの呪力があるとされ、こういった呪力を魂振りといいます。『詩経』にはそのような詩が多く見られます。

〈視〉は『説文』八下に「瞻るなり」とあり、一方〈瞻〉は『説文』四上に「臨み視るなり」とあります。〈ネ（示）〉は神に祈るための祭卓の形ですから、〈視（視）〉は祭事に関わる字です。「臨視」は神の降臨、すなわち神が降りてきて「のぞみみる」ことを意味します。〈視〉は、原初においては神が視ることでしたが、後には注視や視察のように、人が目を留めてじっと見る意を表すようになりました。

『大学』に「心焉に在らざれば、視れども見えず、聴けども聞こえず、食らえどもその味を知らず」とあります。〈視〉には「みようとする」といった能動的な、〈見〉には「自然に目に入る」といった受動的なニュアンスがあります。ちょうど英語の「look」が自分から注意して見ることをいい、「see」が自然に見えてくることを表すのと似ています。このため「視れども見えず」

〈相〉

甲骨文

〈視〉

甲骨文

は、「意識して視ようとしていなければ目にも入らない」という意味になります。「聴けども聞こえず」も「視れども見えず」と意味的に対になっていて、〈聴〉は能動的に「きこうとする」行為、〈聞〉は「きこえてくる」という受動的な状態を表しています。

## 3-5 夢で敵の王を殺す

〈夢〉の甲骨文は、霊力を高めるために眉飾りを付けた「媚女(びじょ)」と呼ばれる巫女と寝床の会意文字です。呪いをかけられた相手方の枕元に、巫女の操る蠱(こ)(霊力をもつ虫)が夢魔として現われ、相手を殺すのです。戦争の際には巫女は敵方の呪詛(じゅそ)を行いました。そこで戦いが終わると、呪いを無効にするために敗軍の巫女は全て斬り殺されました。これを〈蔑〉といいます。〈蔑〉の金文は媚女に戈を加えた形です。また、巫女が放つ夢魔に殺されることを〈薨〉といいます。現在では〈夢〉は、就寝中に脳裏に見る映像くらいにしか思わ

媚〈甲骨文〉
蔑〈金文〉

夢
甲骨文

小篆

ないので、字源を知ると驚くのではないでしょうか。
殷代では、夢は神霊の啓示により現れるものでしたが、周代になると我々がイメージする夢に少し近づきます。

〈夢〉の本字は〈癮〉です。『説文』七下の〈癮〉の項に『周礼』春官の占夢を引いて「周禮に、日月星辰を以て、六癮の吉凶を占ふ。一に曰く正癮、二に曰く逆癮、三に曰く思癮、四に曰く悟癮、五に曰く喜癮、六に曰く懼(く)癮」とあるように夢占いが行われていました。

荘周(荘子)の説話に「胡蝶の夢」があります。荘周は夢の中で蝶になり、楽しく空中を飛び回りますが、やがて目覚めますが、実は自分が胡蝶

で、夢を見て荘周となっているのではないか、という気がして来たといいます。夢と現実の混交が夢占いの種となるわけですが、ここではもう不思議な夢の説話の種となっています。

# 3-6 首とは頭のこと

〈首〉は金文・小篆のいずれも頭髪と目から なり、「あたま」を意味します。髪の毛と目で 頸から上を代表させたのです。

牛〈甲骨文〉

〈牛〉の甲骨文が、角の形で牛そのものを代表させたのと同じ発想でしょう。

頭を意味する文字には、他に〈首〉・〈頁〉があります。〈首〉は『説文』九上に「頭なり」とあり、〈頁〉はこの〈首〉に〈儿〉（人の意）が付いて、頭を中心にした身体全体の形です。〈頁〉を元にして頭の各部位を表した文字には、頂・顔・額・顎・頬・頸などがあります。

頁〈小篆〉

〈頁〉がページの意味で用いられるのは、この〈頁〉と〈葉〉の俗字として用いられたためです。〈葉〉は「～葉」という形で「～枚」のように薄いものを数える助数詞として使われました。この用法を〈頁〉が引き継いだのです。

ところで、日本ではどうして〈首〉が「あたま」ではなく、「くび」と読まれるようになったのでしょう。聞く所では、江戸時代に行われた斬首の刑の際、切断個所が頸部であることから、本来「あたま」を指す〈首〉を「くび」と呼ぶようになったとするのが通説のようです。

〈首〉 金文

小篆

額

顔

頬

首＝全体

## 3-7 賢は霊力を持った盲目の人

賢　金文

賢　小篆

良妻賢母という熟語がありますが、中国では賢妻良母といいます。「良」は愛情やいたわりの深さを示すのに対して、「賢」は知恵の優れたことを示します。〈賢〉字の初文は〈臤〉(けん)です。字形は、目の中に手の指を貫通させるもので、視力を奪うことを意味したものです。〈民〉は目を辛で貫いて視力を奪い、奴隷にすることが原意です。〈臤〉も同様に視力を奪う図象を文字にしたものですが、〈民〉とは意味を異にします。〈臤〉は目玉を刺す形であり、や王に慎んで仕える、の義があります。〈臤〉は神に仕えることを「接」といったように、罪を得て視力を奪われた「臤」が神に奉仕するとした考え方があったようです。

〈臤〉と〈民〉の区別は、〈臤〉を〈賢〉字に改めることにより明確になります。「賢」は『説文』六下に「多才なり」とあり、段玉裁の『説文解字注』(以下『段注』)では「多財なり」とあって、貝が意味する財を字義にあてています。また、『列子』力命には、「財を以って人に分つ、之を賢人と謂う」ともあります。〈賢〉は音が「献」(献)に通じ、「献」には献臣などのように神(献)に通じ、「献」には献臣などのように神薦(神に仕える盲人)の中で賢者とされる人の存在が伝えられています。罪を受けた「妾」が、ら「賢」は多才をもって神に慎んで仕える、の義となります。

臤〈金文〉

民〈金文〉

日本語の「賢い」は、「畏い」「恐い」とも書かれ、霊に対する畏怖の感情を表すことを原義としたもので、恐れ敬うことによって霊の世界に至りうる才知が「賢い」に転化したのでしょう。やがて言語の有する宗教性が減じ、才知・分別・思慮の行き渡った人を「賢い」というようになりました。

ちなみに、前出の良妻賢母は夫に対して愛情が深く、子供の育成に対して知恵を用いる母をいいます。日本では子供が宝であり、家庭では子育てが何にもまして優先されるので賢母となります。それに対して従来の中国では、経済を支える上で妻の功を欠かせないことから賢妻とされました。しかしながら、従来の中国では一人っ子政策により、一人の子供の成長にかける母親の思いや行動は尋常ではありません。この事情を考えると、中国も日本にならって良妻賢母なる熟語を使った方がよいかもしれません。

# 3-8 言は神に誓って述べること 〈言〉

甲骨文

金文

白川博士の非常に有名な「言」の説についてお話したいと思います。

〈言〉の甲骨文は〈辛〉と〈口〉に従う会意文字です。〈辛〉は入れ墨に用いる針の形で、神に誓いを立て、誓いに背いた時には入れ墨の刑罰を受けることを意味します。〈口〉は神への祈りの言葉である祝詞を入れる器の形です。すなわち、〈言〉とは器の上に〈辛〉を置き、神に誓いを立てて祈る言葉のことをいいます。

〈語〉は〈言〉と〈吾〉からできた形声文字です。〈吾〉は交叉した器物の二重の蓋を指します。〈吾〉は〈五〉と〈口〉からできていて、〈口〉に入れられた祝詞の呪術的な力をまもる意となります

語〈金文〉

のでしょう。〈敔〉という字がありますが、この字の初文は〈吾〉で、「まもる」と訓まれています。〈吾〉は、防護の〈護〉や防御の〈御〉と音が近く、「まもる」の意味があったのでしょう。

こうした事から、白川博士は「言」は攻撃的な言葉であるのに対して、「語」は防御的な言葉を意味したものであろうと述べています。その二つの意味を兼ね備えたのが「言語」です。『詩経』大雅公劉には、都の地を定める時に「時に言言し時に語語す」と書かれています。この「言言語語」とは、白川博士によると言霊による地霊慰撫の方法をいうものだそうです。おそらく口合戦のような模擬演技によって神霊を迎えたのでしょう。「言」も「語」も、古くは言葉の

持つ呪術的な力に関する概念であったわけです。白川博士は「言・語がこのようにことばによる呪的行為を意味する字であるのは、古く中国に言霊的な観念があったことを示すものとみられる」と述べています。

神託を問う場合、王として世の秩序を守るためのものでなければなりませんでした。王は、その責任をもって「言」を神に問うたのです。

# 3-9 音は神の応答

〈音〉

金文

小篆

申〈甲骨文〉

〈神〉の初文は〈申〉で雷の電光が屈折して走る形の象形です。古代人にとって雷は、「神鳴り」でした。神は音とともにやってくるのです。

〈音〉の金文は〈言〉の〈口〉の中に〈一〉を入れた文字です。〈言〉は〈辛〉と祝詞を収める器の〈口〉からできていて、誓いを立てて神に祈る言葉でした。この祈りに対して神の反応がある時は「神の訪れ（おとなひ）」とされます。その「おとなひ」を〈音〉といいます。神に祈る詞を入れた〈口〉の中で神が反応して音がするのです。

『説文』三上には〈音〉について「言に従い、一を含む」とありますから、〈音〉と〈言〉に関係があることは知られるものの、『説文』の時代には〈音〉の原初の意味は分からなくなっていたのです。

〈意〉は〈音〉と〈心〉からできた字です。『説文』十下に「言を察して意を知るなり」といいますが、音からなる字ですから「音によって意を知る」というべきでしょう。〈音〉とは「神の訪れ」のことですから、〈意〉は〈音〉によ り神意を推測することを意味します。

〈問〉は廟門に祝詞を入れる〈口〉を置いて、神意を問うことを意味する字です。同じく、廟門に〈言〉をおくのが〈聞〉で、祝詞（言）を〈口〉に収めて神意を問うことを意味します。

66

〈闇〉に対して神の反応があるのが〈闇(あん)〉です。これは〈言〉に対して、神が「おとなひ」として反応するのと同じ構図です。神意は夜中のかすかな〈音〉で暗示されるので、〈闇(暗)〉は「やみ・くらい」の意味に使われます。

現在、我々が参拝の折、神社の鈴や寺の梵鐘を鳴らす行為に「おとなひ」の考え方が残っているのです。

神殿の鈴祓い

# 3-10 聴は神の啓示をきくこと

〈聴〉の甲骨文は〈耳〉と二つの〈口〉から出来ています。〈聴〉とは、神の声を「きく」ことだといいます。

旧字の〈聽〉は、〈耳〉と〈悳〉から出来ています。〈壬〉の甲骨文は、人を横から見た形です。例えば〈呈〉は、祝詞を収める器の〈口〉を掲げてこれを神に呈示する人を象る文字です。〈悳〉は〈徳〉にも含まれており、呪力を与える眉飾りをした〈目〉と〈心〉から出来ています。ここから考えられるのは、〈聴〉に目と心が含まれるのは、神のお告げを聴くことが、単に「きく」ことを超え

て、目や心の認識能力に及んでいることを示しています。

〈聴〉と同様の構成をもつ字に〈聖〉があり、この字は〈耳〉と〈口〉と〈壬〉よりなります。〈聖〉は祝詞を唱えて祈り、耳を澄ませて神の応答するところを聴くことを示す字です。後に〈聖〉は神の啓示を聞くことができる人をいい、人間でありながら神の世界に通じる資質を備えたものに冠せられる名称となります。

太古には神事を行い、神の啓示を聴く役割を担った盲人がいました。〈賢〉の初文の〈臤〉は、〈又〉(手)で〈臣〉(目)

聴

甲骨文

小篆

壬〈小篆〉
壬〈甲骨文〉

臤〈金文〉
聖〈甲骨文〉

を破る形に象（かたど）っています。〈賢〉が後に賢者の意となるのは、神に仕える優れた盲人のイメージによるものと思われます。恐らくは、物が見えない盲人の方が神の啓示を聴く能力に長（た）けていると考えられたのでしょう。古代中国人は聴くことを神の啓示を認識することであると考えていたようです。

耳

𢛳 ＝呪飾した目

聴

心 ＝意識・認識

壬 ＝立っている人の側身形

# 3-11 聞は"においをかぐ"の意

甲骨文の〈聞〉は、人がひざまずいて耳に手をあて、はっきりと聞こうとする姿を象っていて、本来は〈聴〉と同義であったと思われます。

また、門構えの〈聞〉が使われだしたのは戦国時代（前四〇三～前二二一）頃で、これは門外の音を「きく」意味です。その後、〈聴〉と〈聞〉の間には意味の相違が生じます。

『段注』には「往くを聴と曰い、来るを聞と曰う」と述べています。〈聴〉の「往く」とは「音をきこうとしてきくこと」をいい、〈聞〉の「来る」とは「きこえてくる音をきくこと」を意味します。つまり、能動的に「きく」のが〈聴〉で、受動的に「きく」のが〈聞〉なのです。

さて、意識しようとしまいと、臭いは自然に漂って来て、人に感じられます。ですから人間の嗅覚は一般に受動的なものと言えるでしょう。〈聞〉は、空中を伝わって来る音を受動的に感じることでしたが、同じく臭いが受動的に感じるということから、空中を漂ってくる臭いに対象が拡張され、「臭いを」かぐ」ことも意味するようになりました。現代中国では、動詞の「かぐ」には「聞（ウェン）＝聞」が使われます。

室町時代に日本で成立した香道では、香りを嗅ぐことを「聞香」といい、ここでは〈聞〉が嗅覚の意味で使われています。ただ、こうした〈聞〉の用法が、現在、香道以外にないところを見ると、日本ではすでに〈聞〉の用法が聴覚に固定していて、嗅覚の〈聞〉は広まらなかっ

聞

𦖞
甲骨文

𦖫
金文

たのでしょう。

《「聞」の変遷》

③「におう」の「きく」

②門構えの「きく」

①甲骨文字の「きく」

# 3-12 臭は犬の嗅覚

〈臭（臭）〉は鼻を示す〈自〉と〈犬〉からなる字です。常用漢字では〈犬〉を略して〈大〉にしたため、原意が分かりにくくなってしまいました。『説文』十上に「禽走りて、臭ぎて其の迹を知る者は犬なり」とあるように、犬の嗅覚が鋭敏であることは、昔からよく知られていました。〈臭〉字は、この犬の嗅覚という特徴的な所を元にして造った字です。

同じような造字法は他にも見られます。例えば、牛の甲骨文です。牛の角がとりわけ特徴的であり、他の動物とはっきり区別できるので、そこを文字にしたものです。羊の甲骨文も同様

犬〈甲骨文〉　自〈甲骨文〉

です。文字になる図像はシンボリックである方が、その文字を使う人々にとって覚えやすく、共通認識となるのです。

人間の嗅覚の大きな働きは、食べられる物とそうでない物を区別することです。そこでは悪臭を感知し、危険なものとして避けることが第一の役割となります。〈臭〉は芳香・悪臭を全て含んだ「におい」を指す字でしたが、戦国時代（前四〇三～前二二一）の頃になると「くさい」の意味で使われるようになりました。代表的な「におい」が「くさい」だったわけです。一方、時代を経るにつれて、よい「におい」を表す〈香〉も出て来ました。こうして〈臭〉は〈香〉に対

臭

甲骨文

牛

甲骨文

羊〈甲骨文〉

する「くさいにおい」を意味するようになったのです。

# 3-13 香はご飯のかおり

徐中舒（一八九八～一九九一。中国の古文字学者）は、〈香〉の甲骨文を〈日〉に従うものとし、黍稷を器に盛る字形としています。また白川博士は〈香〉は〈黍〉と〈曰〉の会意字とし、〈曰〉は祝詞を収める器の〈口〉に祝詞が入っている形で、その上に黍稷をおいて神に祈ることを示すと述べています。『説文』七上には「芳なり。黍に従い、甘に従う。春秋伝に曰く、黍稷の馨香なり」とあり、〈黍〉と〈甘〉の会意字であるとします。穀物の中で最もおいしく高級であるとされた黍を象徴的に取り上げ、その匂いを字義としたものでしょう。

小篆の字形から見ると、〈香〉は嗅覚に関わる〈黍〉と味覚に関わる〈甘〉からなる文字で

す。風邪を引いて鼻が詰まると、食事が何か味気なく感じられるように、嗅覚と味覚には密接な関係があります。現代中国語でも「这个菜很香（ヘンシァン）（この料理はたいへんおいしい）」というように、嗅覚の〈香〉が味覚に関連して使われることがあります。

〈馨〉は〈殸〉と〈香〉からなる字で、これも聴覚と嗅覚に関わる要素から出来た字です。〈殸〉は磬石を打ちならすことを意味し、音全般を指す〈声（聲）〉にも含まれています。『説文』七上には「香の遠く聞えるものなり」とあります、ここには聴覚から嗅覚へと意味の拡がった〈聞〉と同様の観念も見ら

香

甲骨文

小篆

馨〈小篆〉

れます。
〈香〉と〈馨〉の訓は同じく「かおり」ですが、意味はやや異なります。〈香〉がよい匂いを総括的にいうのに対して、〈馨〉はその中でも上品な微香をいいます。

# 3-14 匂は日本の国字

「匂」は日本の国字で中国にはありません。この文字については、まず日本語の「におう」の意味を解明することから始めねばなりません。

「におう」は、古くは「にほふ」と書かれました。

「にほふ」の「に」は水銀の原鉱石である丹砂の「丹」を指します。鉱石として掘り出した丹砂は、焼けば水銀になり、硫黄を加えれば、また朱（硫化水銀）に戻ります。朱砂の循環に生命力を感じた古代人は、丹砂を神秘的な物質として珍重しました。古代の日本では、「丹」の産地が「丹生」と呼ばれ、高野山から奈良に至る産地に丹生都比売という女神が祀られました。

「丹ほふ」は、赤い色のもつ視覚的な美しさを指す言葉でしたが、後に視覚と嗅覚を合わせた「にほふ」の意味に用いられるようになりました。美しいものが「にほふ」のは、視覚の与える感動が極まって、視覚を超えた嗅覚の領域に感興を覚えることをいいます。それは女性の発する色香のようなものでしょう。京都西陣織の世界では、花のオシベとメシベのあたりを「におい」と呼ぶそうです。動物の生殖行為が、異性の発する「におい」によって誘発されることと同じ性質を帯びています。

平安末期に書かれた『色葉字類抄』には、「にほふ」の漢字表記として「匂・鬱・薫・芬・馥・芳・氲・菲」の各字が挙げられています。この中で、「匂」を除いた他の７字は嗅覚に関わる文字です。

匂

匀 金文

匀 小篆

南北朝時代の南朝梁（五〇二～五五七）代に編纂された詩文集の『文選』巻十八「嘯の賦」の「音匀恒ならず、曲に定制なし」について、唐代の李善（唐の学者）は「均は古の韻の字なり」と注釈しています。古漢字では、「韵」・「均」・「匀」の三文字には「調和」「ととのう」という共通した意味があり、その中に〈音の調和〉が含まれています。鎌倉時代初期に成立した漢和書『字鏡』（世尊寺本）では、「匀」には「ヰン」と「クヰン」すなわち「イン」と「キン」の字音が表記されています。この「キン」という字音は「均」を意味します。鎌倉末期の漢和書『平他字類抄』には字音が「クヰン」のみ表記されています。日本の古文献には「匀」の字音が「イン」よりも「キ

ン」が多くみられるところから、「匀」は「韵」よりも「均」の一部をもらって作られたものと推測されます。また、中国の古辞書に「韵」の旁「匀」が「匀」に書かれる例はほとんどなく、日本において奈良時代以後に「均」の旁「匀」を「匀」とする書き癖の例が多いところから、「匀」は「均」の一部をもらって生まれた可能性が高いのです。

# 3-15 食は食器の形

日本で使っている〈食〉〈飲〉の用法は、古代中国で使われていた漢字の用法をそのまま踏襲したものです。現在の中国では〈食〉は〈吃(チー)〉、〈飲〉は〈喝(ホー)〉に置き換わってしまいました。

〈食〉の本字は〈皀〉ですが、〈皀〉が食器の形、〈人〉がその蓋を示しています。この〈皀〉は〈殷(キ)〉〈簋(キ)〉という字の初文です。『説文』五上に「黍稷(しょしょく)の方器なり」とあって穀物を容れる器を指します。古代の食器は祭祀に使うものだったので、〈食〉も祭祀における捧げ物や氏族の会食を指すものと考えられます。

〈飲〉の本字は〈歙〉です。甲骨文では〈酓〉が食器の形、〈欠(けん)〉の部分は人が口を開いている様子です。〈欠(けん)〉は「欠伸(けんしん)(あくびと伸びの意)」に見るように、口を開けて息を出し入れすることをいいます。そこで〈飲〉は口を開けて飲むことを意味します。〈吃(きつ)〉が「たべる」を意味するのは、音の通用する〈喫(きつ)〉の仮借です。〈喫〉はもともと食べることと飲むことの両方の意味を含んでいました。

杜甫の詩に「酒に対うも喫(の)むこと能わず」とあり、唐代には〈喫〉がすでに使われていたことがわかります。また同じく唐代に「喫飯」の語もあって、こちらは「たべる」の意味です。

食
〈甲骨文〉

飲
〈甲骨文〉

皀〈甲骨文〉

吃〈小篆〉

欠〈甲骨文〉

喫茶店の「喫茶」という語は、禅宗文化の一つとして茶が日本に定着した時期にもたらされたものです。宋代に著された禅宗の公案集『無門関』には、趙州禅師（唐代の禅僧）の「喫茶去」の話が載せられています。そんな事もあって、日本では〈喫〉に「のむ」という意味合いが強いのでしょう。

殷代酒器

西周　秦公殷　中国歴史博物館蔵

# 3-16 甘はおいしいの意

〈甘〉の小篆は、口の中に食べ物を含んだ形です。古代中国には、五行思想に基づく五味という考え方があって、「酸・苦・甘・辛・鹹（かん）（塩味）」をいいました。

『段注』に「甘は五味の一なり、而して五味の口に可きを皆な甘と曰う」とあり、〈甘〉は「おいしい」の意味としても使われることをいっています。〈甘〉が美味の中心であり、味全体を代表していると考えられたのでしょう。

現在ですと、〈辛〉は痛覚とされるので、五味は「すっぱさ・にがさ・あまさ・しおからさ・うまみ」となるでしょう。後に甘味を意味する「甜」ができたのは、「甘」が狭義の甘味の意と広義の美味の両義を持っていたからだと推測されるかもしれません。「甘美」という言葉がありますが、

〈旨〉は、氏（肉を切る刀）と曰（器中に物のある形）より なり、氏族の飲食の儀礼を表した字で、氏（小刀）で器中の肉を切って食する意です。

〈嘗〉は、〈旨〉に発音を示す声符の〈尚〉を加えた形声文字です。五穀豊穣の祭祀に際して、神や王が嘗（な）めることが原意です。

「衣食足りて礼節を知る」とはよくいったもので、確かに食が安定していなければ、礼節もありません。古代人は衣食足りて礼節が行われるようになった社会こそ「美」と感じたのかも

## 甘

甲骨文

小篆

旨〈小篆〉

甘く快く感じられることが人生至高の時であるのは今も変わりません。

苦　甘　辛　酸　鹹

# 即は前向き、既は後ろ向き

即席ラーメンは昭和三十年代に作られた、日本が世界に誇る発明品です。できた頃には、インスタントラーメンと称していましたが、やがて即席ラーメンと呼ばれるようになりました。その後、うどんやそばの類もできたので、総称して即席麺と呼ばれています。

この「即席」という言葉は、〈即〉の原意をよく伝えた言葉です。〈即（卽）〉の甲骨文・金文は、食器に盛られた食べ物に向かって座る人の形です。〈食〉の字で触れましたが、〈皀〉が食べ物が盛られた器を示し、〈卩〉がひざまずいた格好の人を表します。

〈即〉は、『説文』五下に「食に即くなり」とあります。〈即〉の字形はこれから食事をしようとする、まさにその時の姿を描写したものなのです。ここから意味が拡張されて、「即興」とか「即座」のように、時間的な概念の「すぐに」を意味するようになったのです。

〈既（旣）〉の甲骨文・金文は、同じく食器に盛られた食べ物に向かって人が座った姿ですが、後ろを向いているところを描写しています。食事が終わって一息ついたことを示すのでしょう。ここから意味が拡張されて、時間的な概念を示す「すでに」の意味となりました。

二つの文字を対比する事によって、〈既〉は〈即〉を基にしてつくられた文字であることがわかります。甲骨文の〈即〉の頭を後ろに向ければ、〈既〉の甲骨文になるというわけです。

即 甲骨文

既 甲骨文

食事の始まりを示す〈即〉と食後を示す〈既〉とが時間的な概念になったのは、大変興味深いところです。

即〈金文〉

既〈金文〉

# 3-18 郷は二人の食事風景

〈郷〉の甲骨文の中央は食物の入った器である〈殷〉（皀）です。〈殷〉（皀）を中心にして左右に人が座っていることを表す字です。古代中国では「夫れ礼の初めは、諸を飲食に始む」（『礼記』礼運）とあるように、飲食は人と人の付き合いの始まりであるとともに、お互いの礼儀を媒介として仲間の絆が得られます。後にできた字の〈饗〉は、集団の飲食を意味します。饗宴（郷人の飲食宴会）は村落の重要な儀式として位置づけられ、この場において村落の大事な取り決めがなされたり、集団内部の序列が決まったりしたようです。饗宴の際には、神にも供物がささげられ、神の加護を祈ることも行われましたた。饗宴はまさに祭政一致の場でもあったので

す。現在でも、飲食は大事なコミュニケーションの場です。一緒に食事することによって、お互いが打ち解け会話も弾むのは古今東西同じです。この饗宴を取り仕切る人が〈卿〉です。〈卿〉は甲骨文では、〈郷〉と同じであり〈郷〉から分化した文字でしょう。

〈響〉は〈郷〉に〈音〉を加えた字です。梁代（五〇二～五五七）にできた字書『玉篇』には「應ずる聲なり」とあり、響きあうことがその意味だとしていますが、波長の同じ音が同時に鳴ることを共鳴といい、響きあって音が増幅されます。ともに食事をして話し合い、互いの心が響きあえば、人生の至福の時といえます。栄養のあるものを食べるのも大事ですが、自分に

郷

𗊲 甲骨文

𗊳 小篆

とってかけがえのない人と食べる食事は本当においしいし、心の栄養になることはいうまでもありません。

西周　周公殷　大英博物館蔵

# 酒を賓客に注ぐのが "酬"

〈酒〉の〈酉〉は陶製の酒樽の形で、今でいうなら酒樽です。〈酒〉は『説文』十四下にあり、そこには「古者に儀狄は酒醪（清酒と濁酒）を作り、禹は之を嘗めて美しとするも、遂に儀狄を疏んず。」とあります。夏の王である禹が儀狄を疎んじたのは、酒が大いに流行すると国の経営がだめになると危惧したからでしょう。殷の紂王について酒池肉林の故事が伝わるように、酒のもたらす弊害は古くから人々の意識にあったのです。

〈酒〉を飲み交わす際の礼儀に「三爵」がありました。〈爵〉は青銅器で作られた酒器のことです。

これについて鄭玄は「三爵は獻なり、醻なり、

酢なり」とし、「醻は報なり。飲酒の礼は、主人が賓に獻じ、賓が主人に酢し、主人が又飲賓に酌む。之を醻と謂う」と述べています。

先ず主人が賓客に酒を注ぐのが〈獻（献）〉、次に賓客が主人に酒を注ぐのを〈酢〉といいます。さらに主人が賓客に酒を注ぎますが、これを〈醻〉といいます。

〈酢〉は、酒を返杯するいうのが原初の意味で、〈酢〉の方は後にできた意味です。

〈酒〉 甲骨文

酉 金文

酬〈小篆〉 醻〈小篆〉 酢〈小篆〉 獻〈小篆〉

また〈醻〉の方は、現在では〈酬〉が使われています。〈酬〉は、応酬・報酬などと使われますが、もともとは酒をやり取りする礼儀に起因するのです。

配〈甲骨文〉

〈配〉の甲骨文は、陶器の酒器の前で人がひざまずく形です。酒器の前に人がひざまずいて配膳に当たることを意味します。そこから意味が拡張されて「くばる」の意味になりました。〈配〉を見て〈酒〉をイメージする人はほとんどいないと思いますが、〈配〉字の中には酒器を意味する〈酉〉の字が今でもきちんと残っています。

殷爵

# 3-20 鬱は酒がこもったにおい

〈鬯〉の甲骨文は、香りのある酒を意味します。祭祀の時、香りの強い酒を供えて神がそれをにおう（かぐ）ことによって神霊と交流しようとしました。古代中国では、ある種のにおいを神霊がにおうという観念があり、仏壇やお墓に供える線香はその名残りです。〈鬯〉について、『説文』五下に「秬を以て鬱艸を醸す。芬芳の服する攸、以て神を降すなり。凵に従ふ。凵は器なり。中は米に象る。匕は之を扱う所以なり」とあります。白川博士によると、凵は器であり、匕形のところは器の脚であるといいます。〈鬯〉は、黍の一種である秬で造った酒（秬鬯という）を入れた器に鬱草を浸しておく様子を象った字です。『周礼』春官に「鬯人」

「鬱人」のことが書かれてあり、秬鬯を司る職があったようです。この「鬱人」の鄭玄の注釈に「鬱」は「鬱金草」のこととしていますが、「鬱」は今でいうショウガ科の「ウコン」のことではありません。「鬯」は香り酒であるので、「ウコン」にはそのような強い香りはありません。「鬱金草」は『魏略』によると、大秦国（ローマ帝国）の原産で二月に花が咲き、紅蘭に似ており、四月にその花を採るといいます。

〈欝〉は同意の字に〈鬱〉があります。『説文』五下に「芳艸なり。十葉を貫と為す。百廿貫、築きて以て之を煮るを鬱と為す。一に曰く、鬱は百草の華、遠方鬱人の貢する所の芳艸なり。之を合醸して、以て神を降す。鬱は今の鬱林郡

〈鬯〉
甲骨文

〈鬱〉
説文篆文

88

鬱〈小篆〉

なり」とあります。〈鬱〉は〈臼〉と〈凶〉と〈彡〉と〈冖〉に従う字ですが、〈臼(きょく)〉で〈凶〉を搗いているような〈凵〉を象った字で、〈彡〉は酒の香りが器内に発散している様を表し、〈冖〉は器の上に蓋をして酒を密封している様子を表しています。〈鬱〉の小篆は、〈鬱〉の〈臼〉を〈林〉に入れ替えた形です。「鬱陶しい」は鬱凶の酒を造るときの密閉された器の中で、においがこもる状態を指します。しかし〈鬱〉は鬱茂・鬱蒼のように木々の繁茂の意味に用いられ、木々のにおいがこもるところから「憂鬱」のように憂えるべき気分がこもっているというような意味が拡張されています。

# 茶はテーかチャか？

〈茶〉という字は、古くは〈荼〉と書かれました。〈荼〉は『説文』一下に「苦荼なり、艸に従い余の聲」とあり、苦菜をいいます。発音は余を聲にした塗・途などから「ト」とされています。現在の世界中の茶の発音には、「テー」と「チャ」の二系統があります。「テー」は福建方言の厦門(アモイ)の発音で、広東方言の澳門(マカオ)でも「テー」と発音します。「チャ」の発音の普及はポルトガルの貿易によるもので、日本音の「チャ」が発音の経由ルートだといわれています。またオランダは厦門から茶葉を輸入したので、そのルートを伝って茶を入手した地域は「テー」の発音で、英語の「tea」もこれに属します。しかしながら、元をたどれば同じ源なのです。

〈茶〉 小篆

〈茶〉 印篆

『茶摘み』は私の好きな日本の歌の一つです。京都の宇治田原町に伝わる歌だそうですが、私の住んでいる奈良県でも山の中に入るとたくさんの茶畑を目にすることができます。私が日本の原風景の一つとして思い浮かべる景色の一つです。

　夏も近づく八十八夜
　野にも山にも若葉が茂る
　あれに見えるは茶摘みじゃないか
　あかねだすきに菅(すげ)の笠

〈茶〉という字は、下の部分が八十八、上の〈艹〉は十と十。夏も近づく八十八夜で摘み取られる

茶は、八十八と十と十で百八つの煩悩を鎮静化するミネラルが含まれた飲み物だと、ある人から教えてもらいました。

日本人は「日常茶飯事」といわれるぐらい、よくお茶を飲みます。日本に来て、日本の緑茶は世界で最高においしいお茶の一つだと思うようになりました。我が家では、日本の緑茶と中国茶をその場の雰囲気に合わせて飲み分けています。緑茶の澄み切った味もおいしいですが、甘味のある普洱茶（プーアル）・少し渋みのある烏龍茶（ウーロン）、それに香り豊かなジャスミン茶もまた格別です。そして、

なによりもお茶の香りがある生活には凛とした落ち着きがあります。

## 3-22 触の虫はあおむし?

気に「さわる」という表現は「気に障る」と書きますが、本来、嫌なことが「気に触る」ということでしょう。触覚は曖昧模糊とした感覚と思われがちですが、五感の基本にあり、快・不快を感じることで危険を逸速く察知する動物の本能に根ざす鋭さを持っています。

〈触（觸）〉は『説文』四下に「抵るなり。角に従い蜀の声」とあります。これに拠ると〈触〉の字が意味するのは、角が物にあたる抵触感であると理解されます。

〈蜀〉は『説文』十三上に「葵中の蚕なり。虫に従い、上目は蜀の頭形に象り、中は其の身の蜎蜎たる（うごめくさま）に象る」とあります。〈蜀〉の字から連想されるのは、蚕とか青虫が人の体を這うむずむずした感触です。くすぐったい、あるいはかゆいといった触感は敏感な触覚であり、〈觸〉字はそのような意味から構成されているのではないでしょうか。

戦国時代の印にある〈触〉の字には〈牛〉と〈角〉の会意文字になっているものがあります。これについて裘錫圭（現代中国の古文字学者）は「牛は角をもって相触れることを喜ぶ。それゆえ牛の上に角を加えて意を示す」とし、これを牛の習性の観察に基づく字としています。また、〈解〉は

触

〈古璽〉

〈小篆〉

牛〈甲骨文〉
角〈甲骨文〉
解〈甲骨文〉

〈刀〉〈牛〉〈角〉からなり、刀で牛の角を切り分けることを表す会意文字ですので、この字でも角が牛の象徴と見なされています。

# 3-23 痛は体をかけめぐる

〈痛〉は『説文』七下に「病なり」とあります。甬は、桶に物を入れて運ぶ意から通達を意味します。〈疒〉はベッドに人が病気で臥している様子を象ります。つまり、痛い感覚が身体に通じているのが「痛」の意味です。

〈疒〉を含む〈疾〉の甲骨文・金文は、〈医〉に〈矢〉があるように、「医」の呪力により、病気から守る意です。小篆では〈疒〉と〈矢〉の合字に替えられていますが、古体の〈矢〉を字形に留めています。

〈病〉は『玉篇』に「疾、甚だしきなり」とあり、病気が進行している様をいいます。それに対して、病気が治っていくことを「癒」といいます。〈癒〉の初文〈俞〉の金文は、舟と余に従います。舟は祭祀における天と地の交流を意味し、余は手術用の把手のある大きな針で、患部の膿血を刺して移し取ることから病気を治癒する意となります。安らぐ感情を「愈」といい、日本では「愈す」と訓まれています。楽しむことを「愉」といい、「愉快」はその安楽なる心情をいうのでしょう。

〈痒〉は『説文』七下に「瘍なり」とあり、瘍とは潰瘍・腫瘍などにみるように腫れものを意味します。痒いところを掻いた結果、そこに

疾〈甲骨文〉
疾〈金文〉
疾〈小篆〉

痛 小篆
痒 小篆

俞〈金文〉

94

できた腫れものを指します。「痒い」とは違った独特の不快感です。「痒い」という感覚は、「痛い」とは違った独特の不快感です。

中国では、かゆいことを「痒（ヤン）」あるいは「痒痒（ヤンヤン）」といい、かゆいところを「痒痒肉（ヤンヤンロウ）」といいます。子供の頃、皮膚に傷があるときや体が痒いときに、羊の肉を食べてはいけないといわれました。〈痒〉字に羊が含まれるのに、何か因果関係があるのでしょうか。

「隔靴掻痒（かっかそうよう）」という言葉があります。靴の上から痒いところを掻くことで、思い通りにならず、はがゆくもどかしいことを意味します。また中国にはこれと反対の意味で「麻姑掻痒（まこそうよう）」という言葉もあります。麻姑とは、古代中国に登場する伝説上の仙女で、若くて美しく、鳥のように長い爪をしているという。麻姑に痒いところを掻いてもらったら、さぞ気持ちのいいことであろうという願いを指します。そして、ここから物事が思い通りに運ぶことの意味になります。この「麻姑の手」を訛（なま）って、日本では「孫の手」と呼ぶようになりました。大人の尖った爪で背中を掻かれたら痛くて引っ掻き傷ができそうですが、「孫の手」ならかゆみが心地よく解消されるようで、優しい感じがします。日本では、「麻姑の手」よりも「孫の手」の方がわかりやすくて、親しみがもてるのでしょう。

麻姑

# 3-24 旨いものをつまむ指

〈手〉の金文や小篆は五本の指を開いた形で、指と掌(手の平)からなります。そして、指を握りしめたのが〈拳〉です。また、手偏も小篆では五つの指の象形そのものです。

〈指〉の小篆は〈扌〉と〈旨〉から出来ていて、旨い食べ物を指で摘むことに由来します。もちろん、箸の普及する以前の造字で、古代中国人は指で食べ物を摘むことにより良し悪しをチェックしたのでしょう。

〈摘〉は『説文』一二上に「果樹の実を拓るなり」とあり、日本では物を摘む、あるいは花を摘むなどと訓まれています。指摘・摘出・摘発の〈摘〉は、多くの選択肢の中から目的のものを選び取ることを意味します。

〈擬〉は〈扌〉と〈疑〉から出来ています。〈疑〉の甲骨文は、人が後ろを向いて杖を持って立っている姿を象っており、惑い疑うことをいいます。

〈指〉や〈手〉を内に含む漢字は大変多く、〈筆〉の初文である〈聿〉の甲骨文は指で筆を持つ形です。〈聿〉を含む〈建〉は筆で建物を設計する意味で、その他に〈書〉〈畫〉(画)〈律〉はいずれも〈聿〉を含んでいて、筆と関連した意味です。

指で触ることによって得られる触覚は、人間

指〈小篆〉

手〈小篆〉

拳〈小篆〉　手〈金文〉

聿〈甲骨文〉　疑〈甲骨文〉

96

にとって甚だ重要であり、五感による認識に奥行きを与えます。漢字に〈指〉にまつわる手偏の字が多いことからすると、古代中国人はこうした指の触覚の働きを熟知していたに違いありません。

# 3-25 動にして静、静にして動

静 金文
動 小篆

〈静（靜）〉の金文は〈青（青）〉と〈争（爭）〉からなる字です。

〈青〉の金文は、音を示す〈生〉と、鉱物質の〈丹〉を採取する井戸を象った〈丹〉から出ています。丹には各種の色があり、この字は「青丹」を意味します。青丹には腐敗を防ぐ力があり、古代から神明の前で物を清める顔料として用いられました。〈争〉は金文の下部を見ればわかるように、手で耒をもつ形です。

〈静〉は青色の顔料を用いて耒を清め祓う儀式を意味します。青色の顔料は虫害を避ける意味を持つので、清め安んじることが〈静〉の意味となります。また、この字には穀物が不作とならないことを願う意味が込められており、収穫の安らかさを祈ることから「しずか」の意味が出てきます。

〈靖〉は〈静〉と意味が通じる字です。〈靖〉は、儀礼の場所を青色の顔料で清める字で、安んじる・安らかになるが字義となります。

今の〈動〉は〈重〉と〈力〉から出来ていますが、古くは〈重〉の部分が〈童〉になっていました。〈童〉の金文の形を見ると、字の上部は〈辛〉と〈目〉で、入れ墨用の針で目の上に入れ墨された受刑者を意味します。

青〈金文〉
争〈金文〉
童〈金文〉

この〈童〉に耡を意味する〈力〉を加えて、農耕に励むことを意味するのが〈動〉の字源です。よく「静」と「動」といわれますが、太極拳では「動にして静」といわれます。動いていても姿勢が基本的に落ち着いた支点としての「静」がなければ、浮ついた「動」になってしまいます。またお茶の世界では「静にして動」というそうです。静かな動きの中の落ち着いた佇まいが心を和ませてくれるからでしょう。

導引図　（馬王堆出土帛書復元）

# 4 舞えや歌えや

# 4-1 舞は神を楽しませるもの

甲骨文の〈舞〉は〈無〉と同じ形で、舞う人の形です。〈無〉は音を借りる仮借で有無の無を表す言葉として使われるようになり、それと区別するために両足を外に向かって開く形である〈舛〉をつけた〈舞〉字がつくられました。

甲骨文に雨乞いの祭祀でしばしば「舞」を演じたことが記されています。「舞」は古代の日本では神を喜ばすための神楽のことで、後に能に発展したともいわれています。

奈良では十二月に御祭（おんまつり）があります。春日大社の摂社若宮神社の祭りで、一一三六年から始められたといいます。御祭の時に神を神輿（みこし）に乗せて外に連れ出し、その神が休む場所が奈良公園内にありますが、その前が芝の生えた舞台にな

っていて、おそらくそこで古代舞が行われたのでしょう。また、芝の生えた場所で演じることを芝居というそうです。

古代中国では、祭祀を行う巫女の上に神が舞い降り、神がかりの儀式が行われたのが、甲骨文の形だと思われます。両腕の下に呪飾をつけて舞った様子が描かれています。

「舞」はもともと神を喜ばすためのものであったようです。「舞」の甲骨文を見ると、両そでに羽飾りのような呪飾をつけています。舞う人が鳥の動きを真似て羽舞を行ったもので、それが甲骨文の字形に残されています。鳥は天地を行き交うものとされていたようで、霊性のある鳥に祭祀者が扮装したものと思われます。

舞

甲骨文

金文

羽舞の一番古い資料は、雲南省の滄源崖画に描かれた図で、紀元前一〇〇〇年ぐらいの時代のものです。日本では弥生時代中期とされる奈良県橿原市の坪井遺跡から出土した壺形土器の胴部に同種の羽舞の絵が描かれています。腕に羽のようなものをつけている人物像の絵です。この絵は、鳥に扮装した人物による祭祀儀礼を表すと推測されています。

雲南省滄源崖の鳥舞（約BC1000年頃）

鳥装の人物　弥生時代　坪井・大福遺跡出土土器

鳥装の人物　復元模型

103

# 4-2 歌は世につれ

〈歌〉は古くは〈哥〉と書きました。この字は〈可〉を上下に重ねた字で、〈可〉は祝詞が入った器の〈口〉を木の枝で打ち、願い事が実現するように神に迫ることを表しています。その時に祈る人が発する声を〈哥〉といいます。日本語の「うた」も「打つ」に由来するそうです。この「打つ」は言霊によって神の歓心をこちらに向けるための動作と思われます。〈歌〉の起源は、どこでも神への祈りの効果を高めるためでした。つまり、神に捧げるものであったのです。

そのような歌に古代人は言霊を感じ、神に向かって自分たちの願い事が成就するように心を

可〈甲骨文〉

込めて歌ったのでしょう。歌は現在も大晦日の紅白歌合戦に見るように、今も我々の大きな関心事です。

〈哥〉は〈言〉を伴って〈詞〉と書かれました。言葉と旋律を交えた〈哥〉を意味したものでしょう。

〈歌〉という字が出来たのはその後です。〈歌〉は〈欠〉と〈哥〉の合字である〈欠〉と〈哥〉の合字です。

なお、現在、〈欠〉は〈缺〉の略体として使われていますが、誤って代用とされたもので、〈欠〉と〈缺〉とは、本来全く意味の異なる漢字です。

〈欠〉は欠伸に見るように、あくびして背を伸ばすことをいいます。口を開けている様子か

歌〈金文〉

歌

甲骨文

小篆

ら歌っている人の姿に結び付けたものかと思われます。
一方、〈缺〉の方ですが、〈夬〉は刃物を手に持つ形、〈缶〉は古代の土器で、器物の破損から「かける」を意味します。

# 4-3 詩は心

〈詩〉は古文（秦代の焚書坑儒から免れるために孔子旧宅の壁中から出てきた文字）を見ると、古い字形は〈之〉に従っていたことが知られます。〈詩〉の小篆は〈言〉と〈寺〉よりなります。〈寺〉は声符が「之」で、〈寸〉は手に物を持つ形です。

〈寺〉は持つことを意味し、〈持〉の初文です。〈歌〉の〈哥〉が木の枝で〈口〉を打つ意味があったように、〈寺〉もまた、何かを手に持って打つ形に象っているので、〈歌〉と意味の通じる〈詩〉に〈寺〉を用いたのかもしれません。〈寺〉は漢代では役所の意味でしたが、〈寺〉がこの意味で使われるのは漢代に入ってからです。現在使われている寺院の〈寺〉は、役所の鴻臚寺をのちに僧の住まいとしたことに由来します。

日本語の「歌（うた）ふ」は「訴（うった）ふ」の意と同じで、元々は神に訴えることです。「詩」もまた神の前で歌い上げる「うた」でありました。声を出して「詩」を歌い上げることにより、神の応答を得ることが目的であったのです。

「詩」は後に人間の心情を歌い上げるものになっていきます。その心情が詩興になり、それを読んだものが共鳴し、やがて文学にまで高められます。中国最古の詩集は『詩経』です。周代の人々の感情や思いを知ることができる数少ない資料として、大変希少価値があります。『詩経』大序に「詩は志のゆく所なり。心

寺〈金文〉

詩

説文古文

小篆

に在るを志と為し、言に発するを詩となす」とあります。「詩」は心が何かに誘われて動き、それが言葉になり、さらにその言葉によって喜びや悲しみが起こるものです。「歌」は「詩」を吟じることによってできたものですから、「詩」と「歌」は親戚みたいなものだと思います。私は、中国語独特の四声といわれる抑揚の表現と中国の古い「詩」が韻を踏むことが相まって、現在のような「歌」が出現したのだと思います。世界中の国々の「歌」も、同じようにその国の言語のもつ抑揚や音韻によりできたものと思われます。

春眠不覚暁
処処聞啼鳥
夜来風雨声
花落知多少

## 4-4 声は磬を打つ音

〈聲（声）〉字を述べるにあたっては、先に〈磬〉字を説明しておく必要があります。「磬」は楽器として鳴らす石板で、甲骨文はバチのようなものを手に持って磬石を打ち鳴らす場面よりなる象形です。〈聲〉は『説文』十二上に「音なり。殸に従う。殸は籀文では磬なり」とあり、ここから〈磬〉の省略形が〈殸〉であると見て差し支えありません。〈聲〉はこれに〈耳〉を加え、〈磬〉を打つ音を聴く意です。

「言」を神にささげ、それに対しての神の反応としての「口（さい）」の中に「音なひ」「おとずれ」があるのを「音」といいます。周代になると、「聲」・「音」が人や物が発する声音や楽器の奏

磬〈甲骨文〉

でる声音の意味に変化していきます。〈聲〉は『説文』十二上に「音なり」とあり、〈音〉は『説文』三上に「聲なり」とあって、両者は『説文』で見る限りは互訓になっています。狭義に〈音〉と〈聲〉での広義に立った説明で、狭義に〈音〉と〈聲〉を概念的に区別することは難しいのです。

現在の日本語では、人または動物の発声器官が発したものが、「声」であるとされています。しかしながら、比喩的用法として鐘の声・秋の声など人と動物以外に使われることもあります。「音」は、発音・音楽・自然音・人工音など総体的に声を含むすべての音を指します。また、音信やおとずれなどをいう古来の意味も残っています。中国語では「声」は日本語の「声」よ

声

聲 甲骨文

聲 小篆

108

りも意味の範囲が広く、音全体をさす場合もあります。例えば雨音を「雨声」、拍手の音を「掌声」、音速のことを「声速」といいます。「声音」という言葉もあり、人や動物の声・音・響きを表します。「脚歩的声音」は足音の意味です。

このように「声」と「音」は、古代も現在も中国においてはその住み分けが明確さを欠く概念です。

# 孔子 "狂者は進みて取る"

狂 甲骨文

狂 小篆

〈狂〉の甲骨文は、〈王〉の上に足の形を加えています。正字は〈㞷〉につくります。〈王〉は大きな鉞の刃物の部分を下にしておく形で、玉座の前においた儀礼用の鉞を示します。この鉞が王の権威を象徴するものであったので、〈王〉を意味することになります。「狂」とは、王が軍を引き連れて出発するにあたって、鉞の上に足を乗せる儀礼を行うことで霊力を授かり、またその行為によって軍を鼓舞したものことを表す字です。私たちは「狂」といえば「狂う」と解釈していますから、上記の解釈には何かしっくりこないのではないでしょうか。

白川博士はこの「狂」について「勇往邁進、もはや恐れるものはない」心境であると語っています。これは私の解釈ですが、「狂」は戦争への出陣にあたって「何も恐れることはない。我々には神が味方についているのだから」といっている王の言葉に聞こえます。

大伴家持の歌に「海行かば水漬く屍 山行かば草生す屍 大君の辺にこそ死なめ かへりみはせじ」という歌があります。これは家持の先祖で大伴部博麻という人が朝鮮の白村江の戦いに行っていた時のことを歌ったものと思われますが、これもまた「狂」の心境を歌ったものと思われます。もはや、本当の正常なる状態ではないというほどに、何も省みずひたすら進んでいく精神状態に陥ることが「狂」なのです。

〈匡〉は旧字を〈匡〉につくり、〈狂〉の正字

である〈 亡 〉に〈 匚 〉を加えた字です。〈 匚 〉には「物を隠す」「秘匿(ひとく)」の意味があり、隠れて「狂」の儀式を行います。同じ〈 匚 〉を用いた〈 匿 〉は巫女が〈 若 〉すなわちエクスタシィの状態になることを意味します。「狂」なる心意を持って進むと、「匡救(悪を正し、危機を救う)せられることを〈 匡 〉という字で表します。

孔子は「狂者は進みて取る」と述べ、「狂」のような心に陥って死に物狂いで頑張ると、普段は実現できないようなことを為すことができるといっています。だから孔子にとって「狂」は必要な精神なのです。だから孔子にとっては、狂気こそが最大の創造の原理だというわけです。

陶武士射俑　秦始皇陵出土

# 4-6 神とともに人も遊ぶ

〈㫃〉の甲骨文は、吹流しのついた旗竿の形です。金文図象には、盤という祭祀に用いる丸型の鉢の上に大きな吹流しを掲げているものがあり、旗竿と吹流しの部分が〈㫃〉、旗を掲げる子供まで含めた形が〈斿〉です。〈斿〉は王子が氏族霊の宿る旗を先頭に立てて外に旅することを示す字でした。

〈遊〉の初文が〈斿〉です。〈遊〉の甲骨文は、〈㫃〉と〈矢〉から出来ています。吹流しのついた旗竿の〈㫃〉は氏族を象徴し、〈矢〉は氏族間の誓約、すなわち盟誓

遊
甲骨文

金文図象

のときに用いられるものです。氏族の旗の下で誓約する構成員が〈族〉の意味です。古代の軍団は〈族〉を単位として編成されました。これは、旗そのものに氏族の霊が宿ると考えられた呪術的な行為です。旗竿の上部に吹流しとして添えられているものを偃游といい、吹流しには日月交龍・熊虎鳥隼・亀蛇などの呪術的な紋様が加えられ、ここに氏族の霊が宿るとされ、神とは元来、人には姿を見せないものです。この隠れたまの神が出遊していくのが原初の〈遊〉です。ちょうど秋祭りの時に神を神輿に乗せて、村や町を練り歩くのが〈遊〉なのです。「……あそばす」という敬語は、神遊びから生まれたもの

族〈甲骨文〉

遊〈金文〉

㫃〈甲骨文〉

です。後に人が遊ぶ意味になりました。神とともに人も遊ぶのです。

白川博士は〈遊〉という漢字を一番好まれたそうです。孔子は君子の心得として「道に志し、徳に拠り、仁に依り、芸に遊ぶ」と言いました。芸や学びを遊びとして実践し、初めてそれらが生きるのだと思います。白川博士は文字学や詩経・万葉集といったものに対する研究を

わき目も振らずに一生涯続けたのですが、それらすべてが博士にとって「知の遊び」だったのではないでしょうか。

# 4-7 止は足形、歩は右足と左足

止 甲骨文

歩 甲骨文

〈歩（步）〉の金文は、足跡を二つ上下に重ねて「あるく」意味を示したものです。左足と右足が交互に書かれていて、歩いている足の形だということは一目瞭然でしょう。小篆の〈歩〉も足跡を示す〈止〉とその逆字から出来ています。

歩〈金文〉

歩〈小篆〉

これに対して、一つの足跡の形に基づくのが〈止〉もしくは〈之〉です。甲骨文では〈止〉と〈之〉とは同じ形で、後に分化しました。〈之〉の字は仮借の用法によって「これ」という代名詞として使われることが圧倒的に多いのですが、「ゆく」という意味もあります。実はこれが〈止〉や〈之〉の示す足跡の形の原義なのです。

之〈甲骨文〉

〈止〉を含む字に〈正〉があります。〈正〉の甲骨文では、〈囗〉が城壁で囲まれている邑（都市）を示し、その下に足跡の形があって、都市に向かって進撃する意味となります。〈正〉が〈征〉の初文です。後に〈正〉が様々な意味を持つようになってから、〈征〉の字が作られました。

正〈甲骨文〉

〈政〉の甲骨文は〈正〉と〈攵（攴）〉から出来ています。〈攵〉は木の枝で物を打つこ

政〈甲骨文〉

とを示すものです。〈政〉は邑を支配するために、住民に賦税を科しますが、もし従わなければ武器をもって攻撃を加えることを意味します。

〈武〉もまた〈止〉を含んだ字です。『説文』十二下には「楚の荘王曰く、夫れ武は功を定め、兵を戢（おさ）む。故に戈を止（とど）むるを武と爲（な）す」とあり、『春秋左氏伝』宣公十二年の文を引いてその意味を解説しています。また、ここから出た「止戈」という語もあって、これは武器〈戈〉を収めて戦いをやめることをいいます。

確かに〈武〉の甲骨文は〈戈〉と〈止〉から出来ていますが、この〈止〉は原義の「ゆく・すすむ」を示します。

〈武〉の原義は、戈を手にとって前進することで、『説文』の説明は適切ではありません。

武〈甲骨文〉

# 5 古代の動物は霊力をもつ

# 5-1 虹は龍のなせる仕業

龍

甲骨文

甲骨文

〈龍〉の甲骨文は蛇身の獣の形ですが、頭に辛字形の冠飾をつけたものもあります。

辛〈甲骨文〉

これは、「龍」が天の最高神である上帝の下で働く霊獣とされていたからです。

中国の南朝梁の任昉(じんぽう)（四六〇～五〇八）が撰したとされる『述異記』には「水虺(き)は五百年で蛟(みずち)となり、蛟は千年で龍となり、龍は五百年で角龍、千年で応龍となる」とあります。虺は毒蛇、蝮(まむし)のことですので蛇の一種です。蛟は水中にすむ大蛇とも角がない雄の龍ともいいます。『述異記』の記述では、元は龍が蛇より出たことを物語っています。この〈龍〉の甲骨文には「貞王〔囚〕龍」（乙七九一）「……夬貞婦好龍」（粋

一二三一）などが残されています。これは「災禍がないかどうか」の意味で、蛇の災禍を表す〈壱(たたり)〉字と同じ使い方をしています。即ち、龍は荒ぶる神、祟りの神であったのです。

〈虹〉の甲骨文は両端が龍の頭で、虹を表す円弧が二つの頭をつないでいます。甲骨文に「王固(こ)て曰く、希(すくな)有りと。八日庚戌(こうじゅつ)(神の)各(いた)れる雲、東の宧母自り有り。亦虹の北自り出ずる有り。河に飲む」（羅振玉『殷墟書契菁華』四・一）とあります。殷の王が占いを行ったところ「希(すくな)有り」と出ました。「八日庚戌に東方の宧母(ていぼ)という所から神が降臨した雲が現われ、日が傾く時に北方に虹が出て、

虹〈甲骨文〉

その虹は河の水を飲んだ」という意味です。虹が出るということは、現在では吉祥の兆候として愛でるのですが、古代では不吉とされました。『詩経』鄘風蝃蝀に「蝃蝀の東に在る。之を敢えて指さすこと莫し」とあります。蝃蝀とは虹のことであり、虹が禁忌として考えられてきた証の現れです。後に龍は自然を司る自然神となり、人々を守る瑞獣になります。漢代以後は国家の守り神となります。

瑞獣図〈龍〉

## 5-2 生贄の豚を奉げ先祖を祭る

〈家〉

豕 甲骨文

豖 金文

〈豚〉のもとの字は〈豕〉で、甲骨文も金文も字形は豚の象形です。豚の原種はイノシシであり、現代中国語では豚のことを「猪」といい、イノシシは「野猪」といいます。日本の「亥」年生まれの友人に、書道で使う干支水滴を中国の土産として買っていったところ、その絵柄が豚であったので友人の失笑を買ってしまった経験があります。

「家」は食肉として親しまれていたために、この符号を用いたいくつかの文字があります。〈家〉の甲骨文は豚を生贄として奉げ先祖を祭る所で、決して人が豚を飼っている所ではありません。ここから家族・家系等の語が派生しま

す。その家系に嫁いでくる女性を「嫁」と呼びます。また農耕に努め収穫を得ることを「稼」といい、日本語では「かせぐ」の意となります。中国で豚肉料理といえば、宋代の詩人であり、書家としても有名な蘇東坡(一〇三六〜一一〇一)の「東坡肉」が有名です。礼部尚書(文部大臣)にまでなりましたが政争に敗れ、四十四歳の時に黄州に流されました。この頃の彼はたいへんな貧乏暮らしで、あてがわれたわずかな土地で耕作をして生活をしのいだといいます。この土地を東坡と名付け、以後自分の号としました。ここで東坡は「猪肉頌」と題する歌を詠みました。

《猪肉頌》

淨洗鐺
少着水
柴頭罨煙焰不起
待他自熟莫催他
火候足時他自美
黃州好猪肉
價賤如泥土
貴者不肯喫
貧者不解煮
早晨起來打兩椀
飽得自家君莫管

浄く鐺を洗い
少なき水で
柴の頭煙を罨うも　焰は起（お）たず
他（それ）が自ずから熟すを待つも　他を催す莫かれ
火候（火加減）足るる時　他自ずから美し
黄州猪肉（こうしゅうぶたにく）を好むも
價賤（かせん）は泥土（でいど）の如し
貴者は肯て喫わず
貧者は煮るを解せず
早晨（そうしん）（早朝）に起き來たりて兩椀を打てば
自家得るを飽くまで、君管る莫かれ（自分が腹いっぱいになればいい。君がとやかくいうことではない。）

この頃、豚肉は庶民の食べ物であり、特に脂

身は富者からは下等な肉とされていました。東坡にはそんな偏見にとらわれず、おいしいものはおいしいのだとする率直さがありました。さて、「東坡肉」はどのようなものかといえば、日本の豚の角煮を思い浮かべればいいでしょう。東坡肉が長崎に伝わったものがラフティといわれています。沖縄に伝わったものがラフティといわれています。それらが日本流に改良されたものが豚の角煮です。それにしても蘇東坡はユニークな人物です。すばらしい「書」を残したとともに「東坡肉」を後世に残したのですから。

=亥

# 5-3 器(器)は犬で清めたうつわ

犬は犠牲として祭祀に多く用いられました。そのために祭祀にまつわる文字で〈犬〉を含むものがいくつもあります。

先ず〈献(獻)〉ですが、『説文』十上に「宗廟には、犬は羹獻と名づく。犬の肥えたる者は、以て献ず」とあり、お供えとして犬を献ずることとしています。ただ、白川博士によると、甲骨文には「羹獻」として用いる例がなく、「献」はおそらく「器」を奉献することだといいます。

この〈器(器)〉にも〈犬〉が含まれていて、金文は〈犬〉と四つの〈口〉から出来ています。〈口〉は神への祈りの言葉を収めた容器で、これを四つ並べ、犠牲の犬をその中央に置いた形です。この儀式によって「うつわ」を清め、そ れが祭事に用いられたのです。〈器〉はこのような祭器を指します。〈献〉とはこの〈器〉を神に捧げることでした。

〈猶〉の〈犭〉は、犬の形に由来し、異体字に〈獻〉もあります。〈酋〉は酒樽の上に酒気が発している形ですから、〈猶〉とは、祭祀の際、犠牲の犬に酒を振りかけてその匂いを神に伝えることで神意を図るという意味です。

〈就〉の〈京〉はアーチ状の城門で、〈尤〉は犬の形を示します。この城門の落成に当たり、犠牲の犬の血を注いで祓い清めることが〈就〉の意味で

犬 <甲骨文>

献 <甲骨文>

京〈甲骨文〉

猶〈甲骨文〉

122

類〈小篆〉　就〈小篆〉

す。この儀式によって門が完成するので、成就の意味に用いられます。

〈類（類）〉の小篆は、祭祀において米と犠牲の犬を神に供える形です。天を祀る祭祀では犬を焼いてその匂いを天に昇らせました。特に軍行に出かける前には、天の上帝に〈類〉の祭祀を行ったようです。〈類〉はこれらの祭祀から規範の意味になり、更に規範に基づく種類を示す意味となったため、新たに祭祀の〈類〉を意味する字として〈禷〉字が作られました。

器〈金文〉

# 5-4 象はなぜ気象?

〈象〉の甲骨文はその姿に象ります。甲骨文に「象を獲んか」と書かれたものがあり、当時殷王が住む中原にも象は棲息していたことが知られます。周代の青銅器にも象が作られています。象が象徴の意味に用いられるのは、陸上動物の中では一番大きくて独特の長い鼻の象が非常に象徴的な動物であったことに由来すると思われます。

「象」が「かたち」「かたどる」の意味をもつのは、同音の「祥」と通用の意味をもつからです。「祥」は、今では吉祥の意味とされますが、そもそもは吉凶に限らず吉凶の予兆を意味しました。象辞は易の各卦の交わりをいう語です。

文字の六書（象形・指事・会意・形声・転注・仮借）

の指事は、元は象事といって、上・中・下などの抽象的な意味を表すのに記号を用いてものあり方を観察・想像して一つの漢字を作り上げることを意味します。その想像が形を生むので、「象」に「かたち」「かたどる」の意味が生じます。象形も、現実にあるものの形を頭の中で記憶しながら線で描くことですので、「かたどる」の意になります。後に「形」としての意味が主となり、「気象」や「森羅万象」といった語に使われるようになります。

〈像〉の小篆は、〈象〉に〈イ（人）〉を加えた形です。〈イ（にんべん）〉は人の行動をあらわす意味がありますから、「像」は「象」の意を受けて「か

象

甲骨文

金文

像〈小篆〉

たどる」行為を意味します。「かたどる」ことは、頭の中で観察して「かたどる」ので、想像の意味となります。仏像とか人物像の「像」は「かたどられたもの」です。「実像」「虚像」のように使われる「像」もまた脳裏に映った映像を示すものであり、「像」は人の心を介して映し出されたものです。

〈為〉は旧字を〈爲〉につくり、その甲骨文は、手を以て象を使役して土木工事などの工作を行うことを指します。甲骨文に「王は我が家を爲らんか」とあるのは、宮殿を作るときに象を用いたことを表しています。のちに語義を拡大して行為の意味に使われるようになります。「為」が「〜のために」の意味をなすのは仮借の用法です。

〈為〉に〈イ〉を加えた〈偽〉を「偽る」とするのは後世の考え方で、もともとはものの変化することをいいます。方言を「訛り」

爲〈甲骨文〉

偽〈小篆〉

といいますが、標準語の変化したものと見ることができます。それで「譌」は「訛」とも書きます。

瑞獣図〈象〉吉祥如意

125

# 5-5 劇に虎

〈虎〉の甲骨文は虎の形です。虎の頭の文様を表しています。〈虎〉は古代中国においては最強の野獣として認識されていました。この「虎」を象徴する「虍」は部首として虐・劇・戯の文字を構成します。

殷代の青銅器には饕餮文を鋳込んだものが多くあります。饕餮とは中国神話に見られる怪物で、体は牛か羊で、曲がった角をしており、虎の牙、人の爪などを併せ持ちます。饕餮の「饕」は財産を貪る、「餮」は食物を貪る猛獣とされ、そこから意味を拡張して何でも食べる猛獣とされ、そこから意味を拡張して「魔を喰らう」という観念となり、やがては魔除けの意味で使われるようになりました。饕餮文の青銅器は、虎を文様化したものともいわれ、

〈虎〉の小篆は、他部族の荒ぶる神に対して威圧を与えようとしたものと思われます。漢代には、四神(北の玄武・南の朱雀・東の青龍・西の白虎)の一つとして守り神としての観念を持つに至ります。

〈號〉は現在では〈虎〉の部分を省略して〈号〉字を使います。『説文』五上に「虖ぶなり」とあり、〈號〉〈嘑〉は意味を虎の鳴き声に依拠する字です。號令は、多人数の人員に対してかける大きい声でなければ届かないので、象徴的な〈虎〉の鳴き声を漢字に利用したのでしょう。〈虐〉の小篆は、虎が人に対して爪を立てている姿に象ります。そこから「しいたげる」「そこなう」「わざわい」の意味とな

虎 甲骨文

虎 小篆

虐〈小篆〉

126

ります。虐待は人に対して残酷に扱うことをいい、人道上あってはならない行為です。

劇〈小篆〉

〈劇〉の小篆は〈豦〉と〈刂〉に従います。〈豦〉は虎の頭をした獣の形ですが、人が虎の頭のかぶりものをつけて、勇士が悪者を懲らしめる演戯で、それを楽しんだところから演劇の「劇」の意が生じます。また、その演戯は激しかったので、劇的というように「はげしい」という意味を併せ持ちます。

戯〈金文〉

〈戯〉の旧字は〈戲〉で、金文は〈虚〉と〈戈〉に従います。〈虚〉は虎の頭の皮をかぶった人が豆(祭礼用として用いられたたかつき)に腰をかけた形です。〈戯〉はその人を〈戈〉で打つ形で、〈劇〉と同じく演戯することをいいます。「戯」はもともと交戦することをいい、遊戯は軍の示威的行動をいう語です。それが後には上記のように演戯することになったのです。

西周初期　虎食人卣　泉屋博古館蔵

# 5-6 駄は太った馬

〈馬〉の甲骨文は、かなりリアルに描かれた馬の全身に加えて、たてがみと尾がはっきりと書かれています。後に作られた金文では、大きく描かれた目が大変印象的です。馬の目は哺乳動物の中で最も大きく、真後ろを除いたほぼ全域を見渡すことができ、また単眼視といって左右の目で別々のものを見ることもできます。これは野生の馬が天敵である肉食獣をいち早く見付けることができるためです。古代人にとっても馬の目は馬の特徴の一つとして認識されていたのでしょう。現在の〈馬〉字は〈灬〉をもって4本の足、上の部分がたてがみ、右の部分が長い尾を描いたものです。

馬〈金文〉

〈駿〉の小篆は、〈夋〉を声符とする形声文字です。〈夋〉は〈厶（䏨の形）〉を頭にした神像の形で、〈夋〉を声符としたものに俊・峻などすぐれたものの意をもつものが多くあります。そこから、「駿」はすぐれた馬を指すことになります。漢の武帝（前一四一〜前八七）は西域を旅した張騫から、西域に産する駿馬の話を聞きました。その後、駿馬の産地である大宛に遠征軍を派遣し、駿馬を得ることができました。この馬は赤い汗を流すので、「汗血馬」と名づけられました。

〈駿〉と反対の語として〈駄〉があります。〈駄〉は文字通り太った馬で物を運ぶのに適し、速く

駿〈小篆〉

## 駄は太った馬

馬
甲骨文

牛
甲骨文

128

走ることはできません。この馬に荷物を載せて運び、その賃金を駄賃といいます。また、この馬が速く走れないので戦争の役に立ちにくく、そこから無駄や駄目といった語の「駄」の意味となります。

〈牛〉の甲骨文は、牛の特徴である角と顔に象ります。牛は、肉が美味で物を運ぶ牛車にも利用できるので、家畜としての利用価値が高く人間の生活に密着した動物でした。〈牧〉の甲骨文は、〈牛〉と〈攵（ぼく＝木の枝の形）〉に従います。牛を木の枝で突きながら一定の場に集めることをいい、後に牧養の意味になります。

駄〈小篆〉

牧〈甲骨文〉

二頭立車馬図

## 5-7 亀は万年

〈亀〉は旧字を〈龜〉につくります。旧字には足も描写されており、甲骨文の名残りがあります。金文は上から見た図象になっています。文字の形の時代的な変遷を見ていきますと、その文字に対するさまざまな観念が反映しているように思われます。

「亀」は古代中国において、大地の主のような霊物と考えられていました。インドで集大成された『倶舎論』には、地球の構造について「この世界は巨大な半球の形であり、その下では巨大な三匹の象が地球を支え、それを巨大な亀が支えていて、更にその下ではとぐろを巻いた巨大な蛇がいて、世界のすべてを支えています」。大亀の体躯がどっしりとして安定したものに見えることや、亀の長寿に縁起のよい吉祥が観念されるところから、こういう説話が生まれたのだと思われます。「亀」の確実な長寿記録としては一九一八年に死亡したアルダブラゾウガメの一五二年の飼育記録があります。中国には「亀齢鶴算」という長寿を表す言葉があり、日本の「鶴は千年、亀は万年」も恐らく中国よりもたらされた観念でしょう。

石碑には亀が台座になって支えているものが多く見られます。この亀のことを「贔屓」といいます。伝説によると、贔屓は龍が生ん

亀

甲骨文

金文

だ九頭の子供の一つで、その姿は亀に似ていたそうです。重きを背負うことを好むといわれ、そのため古来より石碑の土台に用いられました。「贔屓」は、今では依怙贔屓（えこひいき）のように自分の気に入ったものにだけ可愛がることをいいますが、南朝の梁で編纂された辞書の『玉篇』（ぎょくへん）には「贔は贔屓、力を作すなり」とあって、もともとは力を用いることや勇猛で盛んな様を言い表した言葉です。

贔屓碑座（北京五塔寺）

# 5-8 虫と蛇は同源の動物

現在の日本では、〈虫〉の旧字が〈蟲〉ということになっていますが、実は〈虫〉と〈蟲〉は元来「き」と読まれる字なのです。もともと〈蟲〉と〈虫〉とは別の文字でした。

『説文』十三下の〈蟲〉には「足有るもの、之を蟲と謂う」とあり、これは今一般に使われているように昆虫類などの所謂「むし」を指すものです。一方、『説文』十三上の〈虫〉には「一名は蝮」とあって、こちらは蛇などの爬虫類を指すものでした。

〈它〉の甲骨文は頭の大きな蛇の形で、〈蛇〉の初文になります。また、甲骨文には〈止〉と〈它〉からなる字も見られ、この字は「𢓜り」と訓まれています。このように太古の社会にあっては、蛇は災禍をもたらすものの象徴で、魑魅魍魎のように恐れられていたのでしょう。

また、〈它〉については、徐中舒（一八九八～一九九一、中国の古文字学者）が「虫と它は初めは一字為り、而して『説文』誤りて二字に分け為り」と述べています。

〈巳〉もまた蛇を象った文字です。〈祀〉は後に自然神を祭ることをいうようになりますが、原初的には「巳（へび）」を祭る儀式だったのでしょう。〈祀〉という祭祀のあり方から見ると、蛇が自然を象徴するものとして捉えられていたことが分かります。

日本の神社には鳥居と注連縄がありますが、民俗学者の吉野裕子氏によると、注連縄の形は

虫

𢆟

甲骨文

它

𧈢

小篆

蛇の交尾を模したものといいます。そういえば、中国の神話に出てくる女媧と伏羲の図は二人の蛇のようになった下半身が絡まっていて注連縄のようになっています。

なお、〈蟲〉の字は昆虫類のみならず生物全般を指して用いられる事もありました。よく使われる熟語的な表現としては、羽蟲・毛蟲・鱗蟲・介蟲・裸蟲という言い方があり、「羽蟲」は鳥類、「毛蟲」は獣類、「鱗蟲」は魚類と爬虫類、「介蟲」は甲殻類と貝類それに亀、そして「裸蟲」が人類を表します。

女媧と伏羲

# 5-9 魚は富を象徴する

〈魚〉の甲骨文は魚を上から見た形です。金文には魚を図象（氏族を示すマーク。紋章のようなもの）としているものが多くあり、王室の祭祀に〈魚〉を供するのを務めとした氏族があった事が伺われます。

古くは半坡(はんぱ)遺跡（西安近郊。新石器時代の遺跡）から発掘された多くの土器に魚の絵が描かれています。この時代は農耕による収穫がそれほど多くなく、魚は貴重な生活の糧だったのです。川には魚が豊富にいて、それを捕らえていたのが遺跡から発見された釣り針やもり・やじりなどから分かります。半坡に住んでいた人たちにとっては、魚は豊穣を象徴するものだったのでしょう。

周の時代に至っても、周王は霊廟を取り巻く辟雍(へきよう)（西周の宗教施設）の池で自ら舟に乗り魚を捕って、それを廟に捧げる儀礼を行っていたのが知られています。このような儀礼の性質上、とても古くからの慣習が踏襲されて来た事が推測されます。周の時代には穀物儀礼が中心でしたが、なお魚を供えるような古体の儀礼も行われていた事はとても興味深く思われます。

〈漁〉は古い甲骨文では魚を釣る形ですが、その後に出来た甲骨文では魚を網で捕らえる形になっています。さらに金文を見ますと、魚と水と両手より構成されて

魚

甲骨文

金文

漁〈甲骨文〉　漁〈甲骨文〉

134

います。これらの字は、魚を手づかみで捕ったり、釣ったり、網で捕らえることが〈漁〉であったことを教えてくれます。

なお、今の中国では〈魚(yú)〉と〈余〉は発音が同じです。ですから、「有魚」は同音になります。あり余る財産を意味する「有余」とありあまる財産を意味する「有余」と発音が同じです。中国では新年を祝い、邪気を祓うために、門口や部屋に年画と呼ばれる版画を貼りますが、春節(旧正月)の時には有り余る富を象徴して、魚をあしらった「連年有魚(=有余)」という年画がよく使われます。

漁〈金文〉

連年有余

## 5-10 焦は焼き鳥

〈鳥〉はもともと〈鳳〉に代表されるような神聖な鳥を対象とする字でした。一方、〈隹〉は『説文』四上に「鳥の短尾なるものの総名なり」とあって「とり」の意を広く表します。

〈集〉も本字は〈雥〉で略体です。『説文』四上に「群鳥、木上に在るなり」とあります。〈雥〉の形はこの意味を忠実に表していますが、古代においては鳥占いによって吉凶を占うことが多く、鳥が群集することを瑞祥とする観念があったようです。

〈応(應)〉は神に祈って応答がある事を意味する字ですが、その応答は鳥(隹)占いによって示されました。金文では〈雁〉の形で、これは神を祭る所に留まる〈隹〉を表します。

〈焦〉の金文は〈隹〉と〈灬〉(火)よりなります。〈隹〉を焼く意ですが、『説文』十上には「火の傷つくる所なり」とあり、後に「やく・こがす」意味となりました。私はこの字を見ると、つい焼き鳥を思い出してしまいます。なお、『説文』には先ず〈雥〉の字形が掲げられていて、〈焦〉はその略体として書かれた

鳳〈甲骨文〉　鳥〈甲骨文〉

隹　小篆

焦　金文

応〈金文・戦国〉　応〈金文〉

集〈金文〉

の形となり、神の応答を受け取る心情を示す字となりました。

そして、〈雁〉は〈鷹〉の初文にも当たります。〈鷹〉は神意を示す霊鳥と認識されていました。

日本には古く「誓い狩り(うけい)」というものがあり、事の吉凶を狩りで獲られる獲物で占いました。その方法は飼いならした鷹で野鳥や小動物を捕らえる鷹狩りです。古代の中国にも同じような考え方があったものと思われます。

137

## 5-11 唯はイエス、雖はノー

〈隹(とり)〉を含む漢字の中には、鳥(隹)占いを示す多くの文字があります。

例えば、〈携(攜)〉は、外に旅立つ時に異土の土地霊から被害を受けないように鳥占いのための〈隹〉を携えて歩く事で、〈隹〉を携えていることによって初めて字義の組織的な解釈が可能になります。

〈唯〉の甲骨文は、〈隹〉と〈口(さい)〉からなります。〈唯〉と同系列の字に〈鳴〉がありますが、白川博士は〈口〉を耳口の口ではなく祝詞(のりと)を収める器の〈口(さい)〉と見て、両字とも鳥占いの字とします。〈唯〉は神霊の承認を示す字で、唯諾(いだく)の意です。

〈唯〉が鳥占いにおいて肯定の神託であるのに対し、〈雖〉は神託の留保を意味します。〈雖〉の金文は〈唯〉に〈虫〉が加えられた

〈進〈甲骨文〉〉

〈隹〉は、行軍の際に鳥占いで吉凶を占い、その結果によって進退を決する意です。

〈獲〉の初文は〈隻(せき)〉で、その小篆は〈隹〉を手に持つ形です。鳥を得たことは「吉」の徴候であり、双(雙)のように一度に二羽の〈隹〉が得られることは「大吉」の徴候と言えます。

〈隻〈小篆〉〉

唯

甲骨文

雖

金文

ものですが、〈虫〉は祟りをなす〈蠱〉を意味するものと白川博士は言います。〈虫〉が示す邪霊が神意の遂行の妨げとなり、神意の実行が保留されることになるのです。〈雖〉が「いえども」と訓じられ逆接的な意味を持つのも、こうした〈雖〉の原意に由来します。

唯

雖

# 6 古代の穀物はおいしかったか

## 6-1 禾は穀物の代表「アワ」

〈禾〉の甲骨文は禾の穂が垂れた形です。その穀物のモデルは「アワ」です。「アワ」は収穫量が多く、庶民が常食にした穀物でした。それに対して、王族等上級な人が食べたのは「黍」です。〈黍〉の甲骨文は〈禾〉と〈水〉に従う字です。中国の華北地方ではアワに次ぐ主要穀物でした。日本では、成長すると黄色い実がなることから黄実「きび」になったとされています。甲骨文には黍の実りを卜する例が多いことから、多く収穫されたことがわかります。『詩経』周頌良耜に「我來贍女、載筐及……其饟伊黍」とあり、これについて孔穎達の疏（注釈）に「賤き者は当に稷を食すのみ。故に云う、豊年の時、賤しき者は賤しき者と雖も猶ほ黍を食す」とあ

ります。「稷」は「アワ」のことであり、「アワ」は賤しい民衆が食する粗食であり、黍がアワよりも高貴な食べ物であることを述べています。

古代では、「禾」は収穫量の多さから民衆の食を支える重要な穀物であり、穀物の代表的なものでした。〈禾〉は秋・穫・穂・稲など、穀物を表す語の部首として使われるのも、「禾」の意味に由来するものです。

日本の徳島地方がかつて阿波の国と呼ばれ、岡山地方が吉備の国と呼ばれたのは面白い対比です。徳島の北方はアワの生産地なので、粟国（あわのくに）と呼ばれ、岡山地方は古くはキビの産地として知られ、桃太郎伝説のきび団子は有名です。

禾
甲骨文

黍
甲骨文

上一宮大粟神社に祭られる徳島ゆかりの大宜都比売命は、スサノオに殺されて頭から蚕が生まれ、目から稲が生まれ、耳から粟が生まれ、鼻から小豆が生まれ、陰なる所から麦が生まれ、尻から大豆が生まれたとの神話があります。『古事記』には「粟の国を大宜都比売命という」とあり、阿波の国の名称はこの神話に由来するともいわれています。

平城宮跡から、「吉備国子嶋郡小豆郷志磨里」と記した木簡が出土しています。これによれば、小豆島あたりまでは吉備の領域であったことになります。両国の命名は、稲が伝播する以前の縄文時代にまで遡るのかもしれません。また、徳島県には牟岐町というところがあり、小豆島の小豆も穀物名です。これらを総合して考えると、穀物名を地名として名づける慣習が、大きな範囲で行われていたことが裏付けられて興味がそそられます。

上一宮大粟神社

## 6-2 年は一年に一度の実り

〈年(秊∴本字)〉の甲骨文は「アワ」のような穀物を示す〈禾〉と〈人〉から出来ています。

これと似た作りの字に〈委〉があり、こちらは〈禾〉と〈女〉から出来ています。白川博士は、〈年〉と〈委〉は、穀霊に扮して舞う男女の姿を写した字で、ともに豊年を祈る農耕儀礼を示すものだとしました。同じく季節の〈季〉も幼少の者が穀霊に扮して舞うことを意味する字とします。

甲骨文では〈年〉は「年を受けられんか」のように「みのり」の意味で使われていて、殷代には「とし」という意味はありませんでした。

季〈甲骨文〉
委〈甲骨文〉

〈稔〉の字は「みのる」と読まれます。『説文』七上には〈年〉と〈稔〉の両方に「穀、熟するなり」という説明があり、〈年〉の意味が元来「みのり」であることを示しています。

『段注』はさらに〈年〉が「とし」を意味するようになった理由についても説明を加えます。「爾雅に曰く、夏には歳と曰い、商(殷)には祀と曰い、周には年と曰う。……年という者は、禾の一たび孰するを取るなり」つまり「王朝ごとに「とし」を意味する言葉は違うが」夏の時代には『歳』、殷代には『祀』、周代には『年』といった。『年』というのは、禾が一度稔るまでの期間」と解説しています。

また〈祀〉という字ですが、甲骨文や金文の

年

甲骨文

金文

144

祀〈金文〉

〈巳〉は蛇の形ですから、元来は蛇が象徴されるような自然神の祭祀だったと思われます。ただ、殷代には祖先の祭祀を指しました。この一連の祖先の祭祀を順に行ってゆくとほぼ一年かかります。そこで殷の頃には〈祀〉が「とし」の意味も表すようになったのです。

# 6-3 穀の字形は脱穀の様子

〈穀〉は旧字を〈穀〉につくり、〈殼〉と〈禾〉より成る字です。〈殼〉は穀物の実のある部分で、〈壴〉は手で槍を投げる動作を示した字形ですが、手に木棒などを持ってものを打つことを意味します。したがって、〈穀〉は木棒などで穀物の実の部分を打って脱穀することを意味する字です。『説文』七上に「續なり。百穀の総名なり」とあり、穀物全般をいい、その点では「禾」の意味と重なります。まだ脱穀していない穀物の実を「籾」といい、脱穀したあとの実を「米」といい、米を除いた籾殻を「殻」といいます。

〈粟〉は〈卤〉に作る字があり、『説文』七上に「嘉穀の實なり。卤に従い、米に従う」とあります。「卤」は穀物の実が垂れる様を表しており、それが脱穀されて「米」になること、またはその「米」を「粟」とも言い表します。「粟」の古い用法では、〈穀〉と同じように穀物の総称をいう場合もありますが、今ではほとんど「アワ」の意味で使われています。

「米」は日本では稲の米脱穀した稲の実を表しますが、中国語では「稲米」のほかに「小米」はアワ、「高粱米」はコウリャンの米であるなど「稲米」のほかの穀物種にも使われます。〈米〉の甲骨文は禾の実の形です。『説文』七上に「粟の實なり。禾實の形に象る」とあり、

穀

古印璽

粟

甲骨文

殳〈金文〉

米〈甲骨文〉

アワ・キビ・稲などを含めた穀物の実を「米」としています。古代中国でも稲の産地である西南中国では、北方の中国では「アワ」を意味する「禾」を「稲」の意味で使っている例があり、字の使われ方や意味もその地域の状況に応じて変化します。

〈稲〉の旧字は〈稻〉ですが、殷代には「稲」が中国北方の殷に栽培方法が伝わっていなかったので、甲骨文はありません。〈舀〉は、金文の形を参照すると分かりやすいと思いますが、臼の中のものを手ですくい取る形です。粘りのあるものを稲といい、粘りのないものを秔(こう)〈粳(うるち)〉といい、総称して稲といいます。

籾

米

稲〈金文〉

# 6-4 秀・穆・禿は生長の三段階

〈禾(か)〉を構成要素とする字に〈秀(しゅう)〉〈穆(ぼく)〉〈禿(とく)〉のように、字源に遡るとそれぞれ〈禾〉の成長の段階を表していたと思われるものがあります。

〈秀〉は〈禾〉の穂が垂れて花が咲いている形です。この字は『説文』に字義の解説がありません。ただ、『論語』子罕(しかん)に「苗(なえ)にして秀(ひい)でざる者有り。秀でて実(みの)らざる者有り。(苗になっても花は咲かないものがある。花が咲いても実は結ばないものがある)」とあるので、〈秀〉とは穂は出ているけれども、まだ実はなっていない状態を指しているのを知る事が出来ます。

〈穆〉の場合、甲骨文や金文を見るとよくわ

かりますが、〈禾〉が実って穂を垂れ、その実がはじけようとする形を示しているのが見て取れます。

一方、〈禿〉については『説文』八下に「髪無きなり」とあります。そして〈禾〉と人を示す〈儿(じん)〉から出来ている字とした上で、『説文』ではその字源を説明するのに「蒼頡(そうけつ)(伝説上の文字の創作者)、禿人の禾中に伏するを見、因りて以て字を制(つく)る」という説を挙げています。つまり、禿げ頭の人が禾の畑の中に伏しているのを見て、蒼頡がこの文字を作ったというのです。

これに対して白川博士は〈禾〉の実が熟して

禾〈甲骨文〉

穆〈金文〉 穆〈甲骨文〉

秀 小篆

禿 小篆

落ち去った後の形とします。字形から〈秀〉や〈穆〉と同じように〈禾〉の一連の状態を表す象形文字と考えるのです。
〈秀〉は花が咲いていてまだ穂が完全に実っていない状態、〈穆〉は穂がよく実った状態、そして〈禿〉はその実が枯れて抜け落ちた状態というわけです。

*Setaria italica* BEAUV.

アワ

*Panicum miliaceum* L.

キビ

『日本・世界の700種食用植物図説』
編者女子栄養大学出版部　1970より

# 6-5 西からやって来た麦

世界の穀物文化は、欧米のような麦文化とアジアのような米文化に分かれます。しかし、昨今の日本に見るようにパン食や麺食が増えて、麦文化が増えつつあるのに対し、欧米では栄養面からでしょうか、米食が麦文化の中に入ってきています。

『詩経』の中に、麦を表す「來（来）」「麥」「麰」の文字が見えます。いずれも大麦を表す文字で、最も古い〈來〉字から〈麥〉字ができ、さらに〈麥〉字から〈麰〉字ができました。

〈來〉は、『説文』五下に「周受くる所の瑞麥・來麰なり。一來に二縫あり。芒束の形に象る。天の來す所なり」と書かれています。甲骨文を見てわかるように、〈來〉は大麦の象形です。甲骨

大麦は穂先のとげが大きく二つに分かれており、小麦にはこのようなとげがありません。〈來〉は『説文』五下に「天の來す所なり」とありますが、天から〈來〉が降ってくるわけはなく、おそらく良種の大麦が西方から伝わったことを、天の授かりものと表現したのだと思われます。『詩経』周頌思文に「我に來麰を詒る」とあり、この文は周の始祖后稷の説話を語ったものですが、甲骨文に〈來〉があるので、〈麥（麦）〉が西方より伝わったのはそれよりももっと早い、殷またはそれ以前と見なければなりません。

〈麥〉は甲骨文でも金文でも、〈來〉にない記号〈夊〉に従う文字です。〈夊〉は〈降〉を指し、〈來〉の『説文』五下にいう「天の來

来

甲骨文

麦

甲骨文

麦〈金文〉

す所なり」と同じく、麦が天から降りる義としているとする説があります。しかし、〈夊〉を後ろ向きの足ととらえ、麦踏みの意とする方が、自然な解釈と思われます。麦踏みされます。冬に育つ麦は十二月頃に麦踏みされます。麦は踏まれると茎や葉は痛めつけられて成長がおさえられるが、そのかわり根が発育し、霜害に対しても負けない抵抗力がつくといわれています。

〈麳〉(ぼう)は甲骨文・金文に無く新出の文字で、『説文』五下に「來麳、麥なり」とのみあります。〈麥〉に声符の〈夊〉を加えた形声文字で、略して〈夊〉字を使うこともあります。

三国時代(二二一～二六三)に魏の張揖(ちょうゆう)が編纂した『廣雅』釋草に、「小麥は麳(らい)なり、大麥は麰(ぼう)なり。」とあります。食文化の研究者、篠田統氏によると、「太古の中国のムギはオオムギだけであって、コムギは製粉および粉食の技術とともに紀元前一～二世紀のころ(前漢の中葉)この国に導入された、いわゆる〈張騫〉(ちょうけん)物の一

つである」(篠田統『中国食物史の研究』25頁)と述べています。張騫(?～前一一四)は武帝の命により西域の大月氏国に使わされ、漢が今まで未知であった西域についてのさまざまな情報を伝えました。小麦が前漢代に中国にもたらされて以後、大麦は「麰」「夊」で、小麦は「麳」「來」で表されるようになったのでしょう。

## 6-6 豆はたかつき？

マメの漢字は現在では〈豆〉ですが、甲骨文が示すとおり、もとは「たかつき」を表す文字でした。〈豊〉の旧字〈豐〉は、たかつきがいっぱいの穀物で満たされていることを象った文字です。〈豆〉がマメを意味するのは、「荅（とう（あずき）」の発音を借りる仮借の用法です。もともとマメを意味する文字は、〈尗〉であり、『説文』七下に「豆なり。尗は豆が生ずるの形に象る」とあります。『段注』には「史記、豆は菽に作る」、「今字は菽に作る」とあって、〈菽〉が〈豆〉の意で使われています。

マメにはいろいろな種類がありますが、その中でも古くから大豆は最も親しまれてきました。大豆はたくさんの栄養分を含んでおり、味噌・醤油・豆腐・納豆などの原料として汎用性が広いのも特徴です。大豆が熟成する前段階のものを刈り取った枝豆は、特に暑い夏にはビール好きの人になくてはならない添え物です。

鑲嵌狩猟画像豆　上海博物館蔵

〈豆〉豆 甲骨文

〈麻〉䕆 金文

中でも豆腐は日常の食卓には欠かせません。〈腐〉の〈府〉は『説文』九下に「文書の藏なり」とありますが、後にいろいろなものを収める蔵の意に用いるようになりました。「腐」は肉が腐敗することをいいますが、「府」つまり蔵の中で肉が腐る過程にあるものをいうのではないかと私は考えています。大豆を煮て絞った豆乳に、ニガリを加えて凝固させて作った豆腐の熟成の過程を、〈腐〉字でいい表したものでしょう。日本では〈腐〉字を避けて、豆富と表すこともありますが、ほとんど平仮名表記です。

「麻」は五穀の一つであるといっても、繊維の一つとして理解されているので、現代人にはピンと来ないかもしれません。〈麻（痳）〉は、建物の屋根を象った〈广〉と麻の繊維を表した〈朩〉よりなります。〈麻〉字の中には食用としての麻の意味は含まれておらず、麻が繊維として使われることが日常化した中で造字された文字と言えるでしょう。我々の知るところでは、七味唐辛子の中に香辛料の一つとして入れられている一番大きく丸くて茶色いのが「麻」の実です。

## 6-7 どうして草書というの？

〈艸〉は『説文』一下に「百卉なり、二中に従う」とあり、〈卉〉は『説文』一下に「艸の総名なり」とあります。たくさんの艸の総称名が〈艸〉であるとし、草冠（艹）は〈艸〉の略体です。

〈草〉は『説文』一下に「草斗は櫟の實なり」とあります。〈櫟〉はレキ、ヤクと読み、日本名では「くぬぎ」です。「草斗」はドングリをいいます。〈草〉は『説文』に見るように、最初はクヌギの実であるドングリを表す文字でした。

今、我々が見ることが出来る『説文』は、宋代に徐鉉が許慎の『説文』に近づけるべく編集したものですが、徐鉉が〈草〉について「今俗に此れ〈草〉を以て艸木の艸と為す、別の皁字

艸

𐆅

小篆

草

草

小篆

は黒色の皁為り」と述べています。これによると〈草〉と〈皁〉は同源の字といえそうです。さらに〈早〉は『説文』七上に「晨なり、日の甲の上に在うに従う」とあり、〈晨〉は早朝を意味し、字の下部が〈甲〉（種子）に象るものとしています。〈草〉の一番古い字は石鼓文にみられ、下の二つの〈艸〉を除けば、今の〈草〉字になります。これからみると〈草〉は声符を〈早〉とする形声文字といえそうです。

そうすると〈草〉がなぜ〈艸〉を意味するようになったかというと、それは音が同じであったから仮借されたとしかいいようがありません。

「天造草昧」とは、世の開け初めのことをい

草〈石鼓文〉

いますが、「草」には始まりの意があり、草稿は原稿の書き始めのことです。「草書」になぜ「草」字が使われているかを述べたものはありませんが、恐らく「草」の中に「早」字があり、早く書く意であるように思われます。あわただしくものを行うことを「草次」というのも同じ意に根ざしたものと思われます。ついでながら、手紙の最後に書く「草々」は、粗雑に書いたことを雑草や野草のような草になぞらえてわびたものです。

ドングリ

# 6-8 力は農耕のスキ

〈力〉の甲骨文は、田畑を耕す時に使う刃が三つに分かれた耒の形です。「つとめる」という意味の漢字を調べると「力める」「努める」「勉める」「勤める」「務める」などすべて「力」を含んでいます。これらの漢字についての解釈を以下に述べて行きたいと思います。

〈努〉は〈奴〉と〈力〉よりなります。〈奴〉は〈女〉と〈又〉(…手を意味する符号)よりなり、〈女〉を手で捕らえる形で、捕らえた〈女〉を奴隷としました。『説文』十二下に「奴婢、皆古の辠(罪)人なり」とあり、男も女も〈奴〉という字で表しています。〈辠〉は鼻に入れ墨をすることで、戦争の捕虜に施すことが多かったようです。〈努〉は〈奴〉に耒を意味する〈力〉

を加えて、農耕につとめることをいいます。それに対して〈劣〉は〈少〉と〈力〉に従い、工作の仕方がよくなく収穫があまりよくないことをいいます。〈協〉の〈劦〉は耒(力)を三本組合わせた形で、農耕に協力し合うことを意味します。

〈勉〉は声符を表す〈免〉と〈力〉よりなります。〈免〉は原意に二系統があって、一つは冕冑といい冑を脱ぐ形で、もう一つは分娩する形で股間から子供が生まれる時の形です。〈俛〉は「俛す」形をいいます。〈免〉に従う字に、免冑・冕(礼装用のかんむり)などの系統と娩・俛の系統があり、もと字源をことにするものしたが、似た字形であるため紛れて同一化した

力  
甲骨文

免  
金文

のです。〈勉〉は〈婉・俛〉の系統の字で、俛した姿勢で農耕を行うことに由来しています。「勉強」は日本語では学習に励むことですが、中国語では「いやいやながら」「無理に強いる」などの意味となります。中国語では「免」の「免ずる」「避ける」の意味が「勉」に大きく反映された結果であろうと思われます。

〈勤（勤）〉は〈堇〉と〈力〉からなり、〈堇〉の甲骨文は、巫女を火で焚く姿に象ったもので、飢饉を表す字です。飢饉のときに巫女を焚いて祈るのです。そこから〈堇〉は艱難を意味するようになります。〈勤〉は、おそらく農耕に励んで、飢饉を免れる意でしょう。意味を拡張して、勤労を表す意味になります。〈務〉は〈敄〉と〈力〉より なる字です。〈敄〉は〈矛〉と〈攵〉（攴＝木の枝を手にもって打つこと）からなり、これらをもって使用人を働かせ、人をして農耕につとめさせる意味です。

堇〈甲骨文〉

# 7 古代人の数字の魔力

## 7-1 一は始まり

「易」は、陽と陰の概念を組合わせる二元論の哲学によって、森羅万象の様相を分析し判断を下す指標でした。「陽」は「一」、陰は「⚋」で表され、そのさまざまな組合わせを八卦（六十四卦）とし、これによって未来を占ったのです。

『説文』も多く「易」の解釈に添っており、中国の古代思想を知る上でも、「易」の基本的な知識は欠かせません。

『説文』は〈一〉から始まります。『説文』一上に「惟れ初め太始、道は一に於いて立つ。天地を造分し、萬物を化成す」とあります。

許慎は〈一〉の字源を、陰陽学に求めています。一なる太始から陰陽が分かれて生じ、そこから萬物が生じることを述べています。『老子』

第四二章『道徳経』に「道は一を生じ、一は二を生じ、二は三を生じ、三は萬物を生ず」とあり、『説文』の〈一〉の説明は、道家の道と自然形成の関係を論じた思想が背景をなしています。

数には奇数と偶数があって、奇数は陽、偶数は陰を示します。奇数の根源である「一」は陽、偶数の根源である「二」は陰の数です。

そのようにして、陽は天を、陰は地を象徴します。古代の人々にとって数字とは、天地のさまざまな動きを象徴する神秘的なものであったのです。

香典やお祝いを出すときには、袋の裏には難しい字で金額を書き込みます。日本ではこれを「大字（だいじ）」といい、中国では「大写（ターシェ）」といいます。

一

甲骨文

一

小篆

一から順にこの「大写」を挙げると、「壹、貳、參、肆、伍、陸、柒、捌、玖、拾」となります。一や二には「弌」や「弐」も使われます。「大写」が使われるのは、字の書き換えを防ぐためです。一や二は書き加えると三になり、三は五にすることができます。敦煌で発見された文書に「都合課丁男參拾柒人（都合課丁男、三十七人）」とあるのが、「大写」の一番古い記録です。

壹〈小篆〉

〈壹〉の小篆は、よく見ると壺の中に〈吉〉という字が書かれています。〈吉〉は吉祥、吉兆にみられるようによいことの兆しであり、〈壹〉は〈吉〉の気が壺の中で充満している状態を指します。この充満した気によって「一は二を生ず」とする老子の哲学が可能になるということなのでしょう。この字は、篆刻をされる方には大変面白い字だと思います。「壺中天」や「壺中天地」は壺を小宇宙と解した言葉で、壺の中で吉の気が充満する状態はまさに陽気にあふれた世界を象徴するような譬えだと思われます。

# 7-2 元は元気の源

〈元〉は『説文』上に「始めなり、一に従い兀に従う」とあります。

「乾坤一擲（けんこんいってき）」という言葉を聞いたことがあると思います。天地をかけて、いちかばちかの勝負をすることをいいます。この乾坤の乾は純陽性で天を表し、坤は純陰性で地を表します。陰陽思想では、乾は易の根源にすえ、「元は気の始まり」（荀爽『九家集解』）とします。天には雲があり雨施すところの空間があるが、その中に大いなる一陽の元気（乾元）を生じるもととなります。坤元は乾元の気の働きによって萬物を生育せしめる地の元を意味します。したがって、「元気」というのは宇宙に始めて動きを生じる元の気をいいます。萬物の創世をつかさどる乾の始元性と、それらの生命を養育し具体的な物の生成という坤の補充的性格が陰陽原理の二元観を特徴付けています。

北周（五五六～五八一）の盧辨（ろべん）（儒学者・官僚）が「元は気の始めなり。夫婦は化の始めなり。冠婚は人の始めなり。乾巛（けんせん）は物の始めなり」と述べ、人の道を天地自然の秩序の中で捉えています。「元気」は宇宙の創世の元を示す言葉であったのですが、古代中国人がこれを人間の体その意味を踏襲しています。「元気ですか」は、言い換えれば、「あなたの体にある元の気がちゃんと動いていますか」といった意味になると思います。

元

兀 甲骨文

元 小篆

162

「元」と同音の「玄」は、いまだ陰陽が分化しない渾然たる未形の総体です。『千字文』は「天地玄黄」といった言葉で始まりますが、この「玄」は地の黄色に対して天の玄色を表します。〈玄〉は『説文』四下に「幽遠なり。黒にして赤色有る者を玄と為す」とあります。「玄」は、黒にわずかな赤味を含んだ色です。真っ黒はまさに何もない無の空間をイメージさせますが、黒にわずかな赤味を含ませることによって「元」の気が生じていることを意味します。したがって、黒は静界の色ですが、玄は動界の色を意味するのです。〈元〉と同音の〈原〉の金文は、崖の間から泉が流れ落ちる形に象り、〈源〉の初文です。この字もまた、始まりを意味します。古代中国では、「げん」という音に「始まり」という意味があったようです。

関中本千字文

原〈金文〉

# 7-3 天は頭のてっぺん

〈天〉は『説文』一上「顚なり、至高にして上なし、一・大に従う」とあります。「顚」は頁(あたま)のてっぺんをいい、頭頂の上の空間を天といいます。〈天〉の甲骨文は、明らかに人の形であり、『説文』の〈天〉の原意を伝えています。

天に神がいるという考えは、すでに殷代にありました。甲骨文に殷の都「天邑商」の名が見えています。周代には祭天（天を祭る儀式）が行われるようになり、この祭天は明代や清代にも行われ、祭天を行った天壇は今も北京に残っています。

命によって決まるとする発想に基づいています。つまり、人知の及ばないことはすべて「天」という語に委ねることになります。天空には人間社会を統制する力を持った天帝が存在するとした観念は、こうした考え方から生まれ出たものでしょう。

天の神を祭るのに対し、地を祭ることを地祇(ちぎ)といいます。〈祇〉は祭壇の意味の〈示〉と〈氏〉からなる形声文字です。地祇は氏神のいる土地を祭ることで、日本の神社も土地神を祭っているところが多くあります。古代中国では、天神と土地神を両方祭ることによってバランスよくこの世の平和を維持できると考えました。

古代中国では、天を祭る「禋」と呼ばれる祭

紀元前の殷から周への交替は天命によるものであるとする天命の思想は、すべてのことは天

〈天〉

甲骨文

小篆

164

祀がありました。〈叒〉の甲骨文は、木を組んでこれを焼く形に象ります。その祭儀は天上の諸神を祭るもので、木を焼き焚香をもって天の神に献じたものだったようです。ここには、地上で焚いた焚香を天上の神々がかぐことが想定され、現在我々が仏壇で焚く線香に通じます。香を神と人を媒介するものとして使ったのです。また、古代中国では、死んだ人を鳥が天まで運ぼうとする考え方があったようで、鳥が天と地を行きかう霊鳥として信じられていたようです。九州の珍塚(めずらしづか)の古墳の壁画には船とそれをこぐ人と船の舳先(へさき)にとまった鳥が描かれています。この壁画は、鳥の案内に従って死んだ人が舟をこぎ冥土に旅する様子を描いたものと考えられています。天と地をまったく流通することのない二元論として捉えるのではなく、特定の香や鳥によって一元的につながるという観念をもっていたことは、大変興味深く思われます。

『山海経』の中に「刑天(けいてん)」と呼ばれた獣の話

叒〈甲骨文〉

が載っています。「刑天」は黄帝と帝位を争ったのですが、戦いに敗れ首を切られました。しかしながら「刑天」は屈せず、両乳を目となし、へそを口となして再び黄帝に戦いを挑みましたが、またしても敗れました。

刑天　『山海経』より

## 7-4 示はお供物を置く祭卓

〈示〉は『説文』一上に「天、象を垂れて吉凶を示す、人に示す所以なり、二に従う。三垂は日月星なり、天文を観て、以て時変を察し、示とは神事なり」とあります。

天象が吉凶を表すとするのは現在の星占いに見えますが、春秋戦国時代に成立した陰陽学にも同様の見方がありました。「天象を垂れ、吉凶を見す」は『易経』繫辞上伝の「天は尊く地は卑しくして、乾坤定まる。卑高もって陳なりて、貴賤位す。動静常ありて、剛柔断まる。方は類をもって聚まり、物は群をもって分かれて、吉凶生ず。天に在りては象を成し、地に在りては形を成して、変化見る」から引いています。

天尊地卑の概念にのっとって、易の基幹という

〈示〉 <br>甲骨文 　小篆

べき乾（☰）坤（☷）の二つの卦が定立されます。乾坤に基づき、陰陽二気の動静に恒常的な条理を定めたものが易なのですが、易そのものはその群を同じくするもの同志で相い分かれることにのっとって、易の判断にも吉凶の別が生じるとされます。『説文』の〈示〉の解釈も、この陰陽学に基づいています。〈示〉の甲骨文の形は神を祭るときに使うテーブルを表しています。西双版納の布朗族の神社で見た神屋（穀物神への捧げ物を置く台）に〈示〉の形が残っています。

〈帝〉の甲骨もまた祭卓の形で、左右より交叉する脚が特徴的であり、神を祭るときに酒食などをのせる台です。「帝」とは最

帝〈甲骨文〉

も尊い神を祭るときの祭卓で、その祭祀の対象となるものを「帝」すなわち上帝と呼びました。それに対して、祖神・祖霊を「示」と呼びました。自然神を神と呼び、祖霊を「示」と呼び、その祖霊を祭るとところを宗・宗廟といいます。「示」には神を祭って供え物をして謙譲の気持を伝えることによって、神の啓示を得るという目的があります。ですから、示偏の文字(例えば、祀・神・祭・祖・祝など)はすべて、祭祀にかかわるものと見ていいでしょう。

また、〈示〉はもともと祭卓ですから、この卓の上に〈手(又)〉で犠牲の〈肉(夕)〉を供える字は〈祭〉となります。

〈際〉は〈阜〉と〈祭〉よりなり、〈阜〉の甲骨文は神が昇り降りする梯子を表します。これは祭りのときに神と人が接する「きわ」を意味し、また人は神がいる場所には行くことが出来ないところから際限の意味も生じ

ています。

さらには〈察〉にも〈祭〉が含まれます。〈宀〉は先祖を祭る廟の屋根を表し、そこで祭祀を行い、神の意思を窺い見ることを意味します。このように文字の字源を知っておけば、その符号を含んだ文字については、たとえその文字を知らなくとも、凡その意味の見当がつくようになります。

阜〈甲骨文〉

際〈小篆〉

布朗族の神屋(木組みの台)

# 7-5 右軍・左軍を指揮する中軍

中　甲骨文

中　小篆

があります。殷代の軍隊は左軍・中軍・右軍の三軍編成で、そのなかで吹き流しをつけているのは中軍の旗で、中軍の将がすなわち全軍隊の統率者です。ですから、「中」は軍隊の中軍を字源とする文字なのです。中軍の意より中央・中心・中正の意が拡張されます。

中華人民共和国の「中華」の初見は北宋時代（九六〇～一一二七）に司馬光の書いた『資治通鑑』といわれています。「中華」と呼ばれる以前は、「華夏」という名称で呼ばれていました。春秋時代には既に黄河流域に居住してその地域を統一した人々を指す用語として使われていました。「華夏」と呼ばれる人々は、始終一貫周辺外民族との差別化を通じて彼らのアイデンティ

〈中〉は『説文』に「内なり、口と丨に従う、上下通ずるなり」とあります。〈中〉の部首は〈丨（こん）〉で〈口〉を上下に貫いているとろから発想された解釈でしょう。「上下通也」は上下がよく通じていて、わだかまりのない状態をいい、そこから「中和」の意味に拡張されます。

〈中〉について、『説文解字繋伝（けいでん）』（徐鉉の弟徐鍇の著）には「和也」『玉篇』にも同じく「和也」とあるのは、この「中和」の意を「中」の基本義と捉えたことによります。『説文』の「内也」は、おそらくは内にあるもの、中央にあるものの意味になります。

甲骨文では上下に吹き流しをつけた形のもの

ティを構築していきました。自分たちを「華夏族」と称し、周囲の民族を北狄・南蛮・東夷・西戎と卑下した呼称で区別しました。東夷のなかには日本も含まれています。この「華夏」という言葉が、のちに「中華」と置き換えられ、中心の意味である「中」を用い、「中華」が世界の中心であることを意味しました。「中華」はこのように「華夏」より一層、選民意識を高めた語として解釈されます。

また、「中」にはそのほかに孔子が説いた「中庸」の意味があります。『易経』に「陽極まれば陰になり、陰極まれば陽になる」とあるように、古代中国では陰陽のバランスが重要な指標とされてきました。夏は陽の気が極まった姿です。陽が衰え、陰が増えてくると秋になります。そして、陰が極まると冬になり、また陽の気が増えて来て、春になります。「中」は大中小や高中低など中間のイメージが強いですが、この「中」こそがちょうどバランスの取れた状態と考えられたのです。「中華」という言葉には、

このようなバランスの取れた国家の観念を含ませたものと考えられます。

## 7-6 三は初めと中間と終わり

〈三〉の甲骨文は算木を三本重ねた形です。

〈一〉の項で書いたように、老子の『道徳経』には、「道は一を生ず、一は二を生ず、二は三を生ず、三は萬物を生ず」とあり、また、『説文』一上には「天地人の道なり」とあります。また、『説文』一上には〈王〉という字が〈三〉を縦棒〈｜〉が貫通している字形から、「三なる者は、天地人なり。而して之を参通する者は王なり」とあり、天地人の三つの世界に通じるのが王であると説いています。このような考え方は、春秋戦国時代に起きた陰陽思想によるものので、それ以前では一・二・三はただ数を示す符号であったのです。また、〈三〉は〈気〉字と同じであるとも説かれています。

〈気〉は〈气〉の初文で、甲骨文の〈三〉との違いは真ん中の横棒が上下の横棒に対して短いことで、語源が「三」と共通とする考えも後の陰陽思想に基づくと思われます。

〈三〉の大写は〈参〉です。〈参〉は旧字では〈參〉と書き、〈厽〉に〈ム〉が三ヶ所あることと同音であることにより〈三〉の大写として使われたのでしょう。

中国では「三を以て法と為す」とする考えが古くからあって、天地人を三才といい、日月星を三光といい、松竹梅を三友というように、あらたに「三」のつく熟語が大変多くあります。

このような考え方は、キリスト教の三位一体や

〈三〉

三 甲骨文

三 小篆

气〈甲骨文〉

170

仏教において天国・人間界・地獄を三分する考え方にも見られ、世界の人々に共通するものの考え方であるといえるでしょう。

中国には「一問三不知」ということわざがあって、何を聞いてもテープレコーダーの録音のように「知らない」と答える人の様子を語ったものです。もともとは、物事の始まりと中間と終わりの三つを知らないことをいうのですが、今では何を聞いても知らぬ存ぜぬの一点張りであることをいうようになりました。時間軸でいう初めと中間と終わり、空間上での識別をいう黒と灰色と白などのように、「三」という概念を以て一連の事象をすべて含めてしまうとする考え方が根底にあったのだと思われます。

| 漢数字 | 大写(大字) |
|---|---|
| 一 | 壱 |
| 二 | 貳(弐) |
| 三 | 参 |
| 四 | 肆 |
| 五 | 伍 |
| 六 | 陸 |
| 七 | 柒 |
| 八 | 捌 |
| 九 | 玖 |
| 十 | 拾 |

## 7-7 甲骨文の「三」と金文の「四」

甲骨文の一・二・三・四は横棒を一本から四本並べた形になっています。そのことは、人が一目見て識別できる数量の限界が四本の線だと考えていた証であると思われます。筆を扱っている業者が筆の数を数える際に、四本ずつ手にとって数えるのを見たことがあります。聞いてみると、五本では間違えることがあるのだが、四本を手にとって数えると決して間違えることがないとのことです。「冊」という字の縦棒が四本なのも、それを以て「多い」を表す最小の視覚的な符号と見たからに他なりません。ところが金文には「四」という字形が現れています。「四」字の創作過程における発想として、おそらく数量の識別の微妙な限界を「三」に見るとした考え方があったからではないでしょうか。

〈四〉の初文は〈亖〉ですが、〈亖〉は『方言』に「亖は息なり」とあり、息は気息といって、口や鼻から四散するので〈四〉の字に当てたとする考えもあるようです。また息が「スー」と出るから、「四（スー）」になったという説もあります。〈四〉の大写は〈肆〉で、これは単に同じ発音の字を借りた仮借の用法であるといえます。

「四」は東西南北をいう四方やその四方を守る四神（青龍・白虎・朱雀・玄武）のみならず、

四
甲骨文
三

四
金文

冊〈金文〉　冊〈甲骨文〉

四海など空間を言い表す言葉に多く使われます。中国では「四近」「四旁」「四周」など、自分の身の回りの空間をいう語があります。漢字を初めて造ったとされる蒼頡の目が四つあったのも、四方八方を見渡せる視覚的霊力を「四」という概念の中に求めたからではないでしょうか。

武威漢簡「儀礼」

## 九は究極

〈九〉は『説文』十四下に「陽の変なり。其の屈曲し、究盡する形に象る」とありますが、これを読んでも〈九〉の字形が何に由来しているのかはよくわかりません。「九」は単数数字の一番大きい数字ですので、「一」に始まり、「九」に窮まるという意味があり、それで〈九〉を含んだ〈究〉に究極の意味があるとするのは、納得できます。〈九〉の音「キュウ」には屈曲の意味があります。例えば、〈觓〉は角の曲がったさまをいい、〈捄〉は匕の曲がったものをいい、〈朻〉は木の枝が曲がり下がるものをいいます。

〈九〉の大写は〈玖〉ですが、これはおそらく同じ発音の〈九〉と〈久〉を互用したものでしょう。

中国の古い神話には虎の体に九つの人間の頭をもった開明獣という獣が登場します。天界の王である天帝が住む崑崙山の宮殿で九つある門のうち、開明門と呼ばれる東の門の門番をしているとされています。また、別の神話では、九つの頭をもつ大蛇である相柳という獣が登場します。日本でも、九頭竜川の名はこの相柳に由来するのでしょう。共工の臣であった相柳は、自分の周りの土地を沼地と化し、そこにはどんな動物も生息することができない地であったといいます。伝説では、共工とともに禹に滅ぼされました。開明獣や相柳は、大いなる霊力をもつ証を九つの頭に求めたものにほかなりません。この場合の「九」はやはり、究極の意味を指し

〈九〉

甲骨文

金文

ているのでしょう。

　民間では、冬のことを「数九寒天」と表現します。九日ずつ九回、すなわち八十一日が冬の期間であり、三九と四九がもっとも冬の最も寒い時期です。昔の中国の人は冬の九九を数えながら寒い冬を耐え、暖かい春を心待ちにしていたと思われます。「冬来たりなば、春遠からじ」です。緑の映える春は、どこの家でもどの時代でも希望の季節なのでしょう。

九頭龍

# 7-9 分は八と刀、切は七と刀

〈分〉の甲骨文は〈八〉と〈刀〉に従います。〈八〉は左右に通じています。〈八〉を使って二つに分ける意味が、これらの字に共通しています。またこれらの字には拡張義として、分別・判断などのように区別して物事の是非を見極める意味があります。

数字の〈七〉も〈八〉と同様に数字として使われます。〈七〉の甲骨文は〈十〉のような形ですが、〈十〉の金文を見ると、肥点の形が後に横棒になったことが分かります。〈七〉の字形は、もともとは切断した骨の形です。その意味を残している字が〈切〉です。〈切〉は骨を刀で分解する意になります。また〈半〉は旧字を〈半〉につくり、〈八〉は数字の〈八〉で、字形は生贄の牛を真ん中で二つに切り分ける形です。刀の形です。〈刂〉は刀ですから、〈別〉は骨を刀で分解する意になります。意味のよく似た字に〈別〉があります。〈別〉の小篆を見ると分かるように、〈另〉はもともとは〈咼〉で、胸より上の骨の形です。〈刂〉は刀ですから、〈別〉は骨を刀で切断することを意味する字です。同音の文字に

分は八と刀、切は七と刀

分
《《
甲骨文

切
切
小篆

別〈小篆〉
刀〈甲骨文〉
八〈甲骨文〉

十〈金文〉
七〈甲骨文〉

176

〈折〉があります。楷書の字は手偏になっていますが、〈折〉の甲骨文では、もともとは〈中〉（てつ）〈折〉の甲骨文では、もともとは〈中〉が二つ、すなわち〈艸〉と〈斤〉（おの）からなり、草木を斤で切ることを意味します。

〈誓〉の中にも〈折〉という字が入っていますので、白川博士は神に誓う時に木の枝を折るようなことがあったと推測されています。

「切磋琢磨」とは学問や人格を高めるのに、同じ志を持つ人と深く修練しあって向上を図ることをいいます。この言葉のもともとの意味はよい玉石を作り上げる時の手法のことです。

「切」は大雑把に刀で切ること、「磋」はやすりで研ぎ上げること、「琢」は玉や石を刻んで整形すること、「磨」は砂・砥石などで磨いて光沢を出すことです。ここから友人や同僚が互いに戒め合い励まし合って勉強や職務に励むことをいうようになりました。

折〈甲骨文〉

半〈金文〉

# 7-10 三十年が一昔？

甲骨文では〈一〉の横棒に対して〈十〉は縦棒〈｜〉で表されましたが、その後、金文では中央が太くなった縦棒や中央にやや大きめの点を加えた縦棒で表されました。この金文の形は結縄を反映したものと思われます。結縄というのは、文字の創造以前に使われたといわれる方法で、縄に結び目を作り、その形で物を記録したというものです。二つの結縄が二十（廿）を、三つの結縄が三十（卅）を意味します。

この金文の〈十〉の中央にある太い部分がやがて〈一〉と書かれるようになり、現在我々が

卅〈金文〉　廿〈金文〉

使う〈十〉の形となったのです。『説文』三上の〈十〉には「一を東西と為し、｜を南北と為す。則ち四方中央備われり」とありますが、これは古い字形に基づくものではありませんし、字形に対する観念であって字義とはいえません。

三十を示す〈卅〉とよく似た字に〈世〉があります。『説文』三上に「三十年を一世と為す」とあり、三十年で一つの世代が出来上がること、つまり三十年を世の中が変化する節目としています。これは『説文』では〈世〉を〈卅〉に基づく字と見なしているからです。ただ、金文の形からすると両者は別の字源を持つ字と考えた方がよさそうです。

世〈金文〉

〇十
甲骨文

｜
金文

178

古代中国には「0」の観念がなかったので、数は「一」から始まって「十」が一つの区切りでした。そこで「十」が完結を意味するようになります。例えば、中国には「十全十美」という言葉があって、完全無欠で非の打ち所がないことを表しています。

なお、〈十〉の大写は〈拾〉です。同じ発音の〈什〉では筆画が簡単なので、〈伍〉や〈任〉に書き換えられてしまうと考えたからでしょう。

インカ帝国の結縄
『Untangling an Accounting Tool and an Ancient Incan Mystery』より

# 8 真・善・美とは何か

# 8-1 ふりむけば愛

オーストリアの医師で、詩人でもあったフォイヒタースレーベン（一八〇六～一八四九）は「愛と憎しみ、それは我々の生命の最も深い根底である」と述べているそうです。この上もない一途な愛が、一瞬の出来事によってとてつもない憎しみに変わることもあります。〈愛〉と〈哀〉は通じるともいわれますが、どちらの意味するところにも奥深いものがあります。

〈愛〉は、後ろを振り返ってみる人の形と〈心〉よりなる字です。後ろに心を残しながら、立ち去ろうとする人の姿を写したものと思われます。

これと字形がよく似た字に〈疑〉があります。〈疑〉の甲骨文は、人が後ろを向いて立ち止まり、杖を立てて進退を定めかねている形です。よく「後ろ髪を引かれる」といいますが、人の背中は自分では見えないだけに何か取り残してきたものがそこにあるように感じてしまうのは人間の性でしょうか。前を未来とすれば後ろは過去、振り返って愛が見えたとすればすばらしいことですね。

母性愛・家族愛に見る〈愛〉はかけがえのないものであり、恋愛、そして相思相愛もまた人生にとって至上の幸福です。人を明るくし、人を良い方向に導く愛は、最も優れた道徳の基盤です。今愛に恵まれていない人は、周りの人を愛することから始めて、嘗て経験した素敵な愛をもう一度取り戻す事を目指すべきでしょう。

疑〈甲骨文〉

愛
古璽
小篆

ふり向けば愛

# 8-2 幸は不幸の裏返し

〈幸〉の甲骨文は手かせの形を象ったものです。手かせの形というと、誰もが「？」と思うでしょう。なぜ手かせが「さいわい」を意味するのか、確たる解釈はありません。白川博士は「僥倖にして免れる意であろう」とおっしゃっていますから、ある人が罪を犯して刑を受けたが、手かせだけだったのでほっとした、その気持ちが〈幸〉というところでしょうか。

〈幸〉を含む字に〈執〉があります。この〈執〉の甲骨文は、明らかに両手に手かせをはめられた人の象形です。罪人を「とらえる」ことが〈執〉の原意です。この「執らえる」から、「執筆」「牛耳を執る」のように「手にとる」の

〈幸〉から出た〈執〉と〈報〉の二つの字には、

意となり、更には「執行」「執政」のように「実行する」の意となります。

〈幸〉を含む字には、また〈報〉があります。〈報〉の甲骨文は、座っている人の手に手かせがはめられていて、更にその人を手で抑えている形です。手かせをはめた罪人を刑罰に服させるのが〈報〉の原意です。罪に対する報復刑を示します。そして罪に応じて刑罰を下すことから「むくいる」の意味となり、それが刑罰以外にも拡張されて報酬の意になります。後には報告のように「しらせる」の意にもなりました。

〈幸〉
甲骨文

小篆

執〈甲骨文〉

報〈甲骨文〉

184

原初の手かせの意味合いが微かに残されています。悠久の歴史を持つ漢字を細かく観察して行くと、このような面白い現象が見られるのです。

# 8-3 少年老いやすく学成りがたし 学 教

次の詩は私が中国の小学校で習ったすばらしい詩です。

少年老い易く学成り難し、一寸の光陰軽んずべからず。未だ覚めず池塘春草の夢、階前の梧葉已に秋声。

少年はすぐに年を取り、学問はなかなか成就しない。わずかの時間もおろそかにしてはならない。池のほとりに咲く春草のような夢（若い時のはかない夢）。階段の前のアオギリの葉は既に秋風に吹かれて音を立てる。

〈教〉の甲骨文の〈×〉は千木を表し、千木のある建物で子供に教育を施すことを意味します。旧字は〈教〉につくり、〈爻〉と〈攵〉〈支〉に従います。〈支〉は木の枝を示す〈卜〉と右

〈学〉は旧字を〈學〉につくります。甲骨文は、屋根に千木のある建物の形です。千木とは日本の神社の社殿の屋根についている交叉した木のことをいいます。中国南部の西双版納のハニ族の村に行くと、高床建築の家の屋根の上に千木が付いているのが現在でもよく見られます。千木が何を意味しているのかはよく分かっていませんが、家を守るための宗教的な呪飾と考えて差し支えないでしょう。〈学〉は、千木のある神聖な建物の下で子供にものを教えることを意味します。現在の言葉で言うなら学舎です。〈學〉の字形は千木を表す〈爻〉、左右の手を意味する〈臼〉（教え導くという意味）、建物の屋根を表す〈冖〉、と〈子〉よりなります。

甲骨文

甲骨文

186

手の形を表す〈又〉よりなり、木の枝を持ってものを打つことを意味します。例えば〈牧〉は〈牛〉と〈攵(攴)〉に従う字で牛をむちうって放牧する意になります。そうすると〈教〉に〈爻(攴)〉があるのは、子供を木の棒などでたたいたのでしょう。座禅の時に姿勢の崩れた者の肩を警策で打ちますが、〈教〉字の〈攴〉はそのようなものであったと思われます。

小学校の時の思い出ですが、先生の発した問題に答えられない時に手で頭を軽くこちんとたたかれた覚えが

ありますが、〈教〉の字が作られたときにはそのような様子が教育の象徴として捉えられたのでしょう。

## 8-4 どうして道に首？

〈道〉は〈首〉と〈辵〉（辶・⻌）から出来ています。〈辵〉は「歩く・行く」の意味ですが、なぜ〈首〉があるのかは、なかなかの難問です。

また、〈道〉の金文には〈又〉（手）が加わっている字形があり、首を携えている形を表しています。これは〈導〉の初文になります。

古代中国では、異族の頭を携えて道を進むことにより道を清めたと考えられます。道を祓い清めながら進むことが〈導〉、それによって祓い清められた場所が〈道〉になります。

太古、それぞれの土地にはその土地の地霊がいて、外からやって来た人に対して害を加えると信じられていました。「みち」を作る前の土地は異族の地霊が宿る地です。そこで異族の首を持って歩き、地霊を祓うのです。家を作る際に行っている地鎮祭は、新しく住む人に害を加えないように地霊を鎮める儀式です。新しい領域に「みち」を作るには、地鎮祭のような儀式を行いながら作っていったのです。

同じく除霊して清めるという観念に基づく漢字〈除〉〈徐〉があります。〈余〉の甲骨文は、把手のある刀の形で、これは土地を清めるための呪術的な道具でした。

〈除〉は〈余〉と〈𨸏〉（阝）から成り、〈𨸏〉は神が上り下りする梯子の形です。このような神の往来する地を清めることを「地を除す」と

道

<small>金文</small>

<small>小篆</small>

手のある〈道〉

余〈甲骨文〉

188

いい、これは〈余〉を土地に突き刺して、邪気を取り除くことを意味します。
また、〈徐〉は〈余〉と〈彳〉より成ります。〈彳〉は道を表しますので、〈徐〉は道に〈余〉を突き刺すことによって地下の邪霊を除き、道を安らかにすることをいいます。

## 8-5 真は永遠の死

真 眞 金文 眞 小篆

〈真〉の旧字は〈眞〉で、〈匕〉と〈県〉から出来ています。〈匕〉の方は〈化〉の初文で、甲骨文は死人を上下逆向きに置いた形です。また、〈県〉の方の元来の字形は「睘」です。「睘」は首を逆さまにして掛けた形で〈巛〉は髪の毛を表します。〈真〉とは死体が上下逆向きに置かれた形なのです。

化〈甲骨文〉

〈真〉や〈化〉のように死体が逆向きに置かれるのは、何か突然の死によるものとされます。そこで〈真〉を含む一連の文字は、いずれも横死した者の鎮魂に関わる意味を持っています。

不慮の事故で〈顚（たお）〉れて死んだような、非業の死を遂げた者の怨霊は、恐るべき霊力を持つとされました。そこで、その霊威を和らげる為には、「慎（愼）（つつし）」んで儀式を執り行い、屍を土に〈塡（うず）〉め、魂を〈鎮（鎭）（しず）〉めなければなりません。また、〈塡〉は『説文』一上に「玉を以て耳に充つるなり」とあり、呪術的な意味で死者の耳に詰める玉を指します。ですから、岩手県の九戸村（くのへ）の妻ノ神遺跡（さいのかみ）で発見された縄文時代の耳栓（せん）を見て、私は死者の耳に入れて埋葬したものではないかと思いました。

では、なぜ〈真〉が現在のように「まこと」の意味へと結び付くのでしょうか。それは〈真〉が死者であり、もはや変化することのないものとして永遠なるものに通じるからです。

## 8-6 善は裁判、勝てば慶・負ければ法

〈善〉の本字は〈譱〉です。一般に漢字というものには太古の人々の記憶が何らかの形でこめられているものですが、特にこの字の場合、文字を分析して行く事で非常に古い時代に行われた裁判の風景が見えて来ます。

〈譱〉は〈羊〉と〈誩〉から成る文字です。

この〈羊〉は解廌と呼ばれる羊に似た神聖な獣を示しています。解廌は裁判で神意を問うのに使われました。また〈誩〉は、原告と被告の双方を表します。

〈言〉の字は〈辛〉と〈口〉を組合わせた形です。これはただの言葉ではなく、神へと誓う「ことば」でした。〈辛〉は針の形で誓いに背い

た場合の罰を象徴します。〈口〉は容器で神への誓いの言葉を収めたものです。

裁判に当たり、先ず原告と被告のそれぞれが解廌（羊）を差し出します。次いで双方が神に真実を述べる事を誓い合い〈言〉、解廌の前で神の裁きを受けて正否を決します。

こうした手順を経て神の裁きが下り、裁判に勝訴することを〈慶〉、敗訴することを〈法〉といいます。神判に重要な役割を果たした解廌がこれらの字にも当然含まれています。

〈慶〉の金文は、〈廌〉と〈心〉から出来ています。神判に勝った側は神意に適ったものとし

羊〈甲骨文〉

言〈甲骨文〉

善 金文

善 小篆

192

水（氵）に投棄することを示します。神を欺こうとした者には過酷な運命が待っていました。神判によって正否を決しようとすることですから、神意に適うような「よい」ことを「善」というように成りました。

このように「善」は、神に裁定を仰ぎ、神を欺こうとした者には過酷な運命が待っていました。

〈法〉の本字が〈灋〉です。
〈灋〉は〈水（氵）〉と〈廌〉と〈去〉から構成される字です。構成要素ごとに説明して行きましょう。
先ず〈水（氵）〉は川などの水の広がり、〈廌〉は解廌です。次に〈去〉ですが、これは〈大〉と〈口〉から出来ています。
〈大〉は人を正面から見た形で、敗訴者を意味します。また、先ほど、〈言〉の所で誓いの言葉に触れましたが、この〈口〉という容器に触れましたが、この〈口(さい)〉の蓋を取り去った形が〈口〉で、無効とされた神への誓いを意味します。
では、これらの要素が合成された〈法〈灋〉〉の意味ですが、敗訴者（大）と破棄された誓いの言葉（口）に、敗訴者の解廌（廌）を加えて

廌〈金文〉　廌〈小篆〉

法〈金文〉　法〈小篆〉

## 8-7 美は大きい羊

〈美〉の甲骨文は〈羊〉と〈大〉よりなります。〈大〉は羊の下体のことで、羊の立派な姿と肥えた羊の味覚美を原意とします。〈羍〉という字があり、羊が子を産むさまを表した字です。〈羍〉は後に〈幸〉となり、〈幸〉が滞りなく安らかに子羊が生まれる意味であることから〈達〉は凝滞することなく行くことをいいます。

〈祥〉の字にも羊が含まれており、元来は吉凶を問う意であったのが、後に吉祥を意味するようになりました。〈鮮〉は「美しい・あでやか」の意のほかに、「少ない・希少」の意があり、内陸部では魚が希少品であり、海岸部では〈羊〉は希少品であったので、この二つを並べて〈鮮〉

の意としたのです。

〈羊〉を含んだ字に〈善〉があります。〈善〉は本字を〈譱〉につくり、裁判で羊に似た解廌と呼ばれる動物を前にして、原告・被告両方が神に誓いを立てる意でしたが、後に善悪の〈善〉となります。

また〈義〉は〈羊〉と〈我〉に従う字で、〈我〉は鋸の象形です。その原意は羊を鋸で切り、祭祀の際に犠牲として神に供えることです。後に神意に適うものとして、正義・義理のように「正しい」の意となります。

「善」と「義」は、「祥」と同じく「羊」の前で

美
甲骨文

美
小篆

達〈小篆〉

我〈甲骨文〉　義〈甲骨文〉

吉凶を問う意味に由来しており、「羊」が神意を問うための象徴物であったことがわかります。「羊」は、その発音が「yang」で太陽の「陽」と同じであり、縁起の良い動物の代表的なものとされていました。また、祭祀の際の犠牲に供するのは、「羊」が美味の極であったからと思われます。「羊」のような食物が豊富にあることは、飢餓の対極にある安定した生活とみなされます。つまり、羊を食することが美味であるのみならず、国家の人々の安泰・吉祥をも意味したのです。

# 8-8 福が満ち足りた富

〈福〉の初文は〈畐〉で、甲骨文では下部にふくらみのある樽の形をしています。ようとする考えは〈福〉字の形象そのものです。こうもりは漢字で「蝙蝠」と書きますが、その出で立ちが何か神秘性を感じさせ、「蝠」の発音が「福（ふく）」に通じるので〈畐〉の字を含めて吉祥の象徴としたようです。

また、〈富〉の金文は、〈宀（廟））の中に〈福〉が満ち足りている形です。金文に〈福〉を〈富〉につくる字があり、〈富〉はその省文と見ることができます。また〈富〉を構成する〈畐〉には器腹の大きい器の意から充足するものの意が拡張され、〈富〉は〈畐〉つまり〈福〉が〈宀（家・廟を表す）〉の中で充足していることを意味することになります。この意味を表す「富」は豊富という語に見られます。「富」は、やがて家に

畐〈甲骨文〉

〈畐〉に布切れを意味する〈巾〉を加えた〈幅〉は、器のふくらみから意味が拡張されて幅広いという意味になります。また、〈副〉字の旁〈刂〉は刀のことで、〈副〉は樽を刀でふたつに切り分けることで、ふたつに区分するという意味になります。正副の〈副〉の意はここから出てきます。また〈福〉の甲骨文では、〈ネ（示））が供え物を載せる祭卓の形で、神前に酒樽を供えて祭り、神に幸いを求めることをいいます。神社で祭壇の上に酒樽がたくさん供えられているのを見かけますが、神に酒を奉じて〈福〉を得

福

福〈甲骨文〉

富

富〈金文〉

財が満ちること、すなわち「富む」という意味になります。

『礼記』中庸第十七章の「富は四海の内を有ち」が「富有」の語源になっています。大政奉還の二年前に生まれた福嶌才治は柿栽培の研究を行い、日清戦争直後の明治三十一年に岐阜県主宰の品評会に柿を出品する際に、その柿を「富有柿」と名づけ、見事に一等に入選しました。その「富有」は『礼記』中庸の「富有」から採ったものです。この柿は奈良の御所(ごせ)が原産地のため、それまでは御所柿と呼ばれていました。「富有柿」は現在でも、美味しい甘い柿の代表的なものとして果物屋の店先に並んでいます。すばらしいネーミングだと思います。

## 8-9 吉と凶

正月の初詣におみくじはつきものですが、皆さんは今年のおみくじは「吉」だったでしょうか、それとも残念ながら「凶」を引いてしまったでしょうか。

〈吉〉の甲骨文は〈士〉と〈口〉から出来ています。〈士〉の金文は、刃の部分を下にして置いた小さな鉞（まさかり）の形で、鉞を持つ階級の人、すなわち戦士を意味しています。〈口〉は神への祈りである祝詞（のりと）を収めた器を示します。この二つを合わせた〈吉〉は、〈口〉の上に武器である鉞を置いて、鉞により邪悪な物を祓い、神への祈りの効果を守ることを意味します。ここから意味が拡張されて、祈りが実現されよい結果が得られるのが〈吉〉の意味となりました。

〈凶〉の字の〈凵〉は箱、〈×〉は身体に描かれた呪術的な飾りを示しています。〈×〉は邪霊を防ぐための呪文であったようです。人が死ぬと、男は胸に、女は乳房にこのまじないを施して、悪い霊が死体に入り込まないようにしました。〈文〉の甲骨文に見られる〈爻〉や、〈爽〉の〈爻〉も同様のまじないに関するもので、〈爻〉は乳房に描かれた〈×〉を示しています。もともと悪い霊に関わるものでした。葬式でこの〈×〉が使われることから〈凶〉は不吉なことを指すようになりました。

士〈金文〉

文〈甲骨文〉

吉
甲骨文

凶

凶
小篆

中国にもおみくじがあります。日本では、中華街の関帝廟などで実物が見られます。その引き方ですが、先ず筮竹のような棒が何本も入った竹筒を振り、中の棒を一本引き出します。この点は日本のおみくじと同じです。次に三日月型の道具を二つ投げます。これの神筶が「表」と「裏」になれば、棒に書かれた番号の「籤」を受け取ります。二つとも「表」、或いは「裏」だったら、初めからやり直すことになります。

「籤」には「大吉・上吉・上上・中吉・中平・下下」があります。運勢は七言律詩で書かれていて、なかなか難しいのですが、受け取った人は何となく理解できるようです。

この神筶が「表」と「裏」になれば、棒に書かれた番号の「籤」を受け取ります。

は木製で「神筶(シンパェ)」などと呼ばれています。

神筶

「鈌」

「さい」

# 9

# 空間と時間にまつわる漢字

# 9-1 南は楽器？

〈南〉の甲骨文は楽器の形に象ります。甲骨文には楽器である〈南〉を手に持ったばちで打っている形〈𣪊：𣪊〉があります。〈磬〉の甲骨文は、磬石をばちで打っている形で、〈𣪊〉の甲骨文とよく似ています。また〈鼓〉の甲骨文はばちで太鼓を打つ形です。〈南〉〈磬〉〈鼓〉ともに同じ符号で木を表し、三者とも楽器を木につるしている図です。

〈南〉がどうして「南」を表す文字になったかというと、楽器である「南」が、南人の象徴として捉えられ、南人の住んでいた方角が殷都からみて「南」にあたるからです。

鼓〈甲骨文〉
磬〈甲骨文〉

この「南」は古くから西南中国で使われた楽器である銅鼓です。銅鼓とは青銅で作られた片面の太鼓で、雨乞いや祖先祭祀などその音が精霊に働きかける目的で作られたとされています。「南」は古代に苗族が用いた楽器で、苗族は今も銅鼓のことをNan-yenと発音します。銅鼓は意味の上からも、音の上からも古代楽器の「南」であることは確実なようです。

滋賀県野洲市の銅鐸博物館では本物の銅鼓を展示しており、現在でも中国の少数部族が銅鼓を用いて祭祀を行っている映像が見られます。紀元前に発祥を持つ銅鼓が、今なお祭祀に使われていることに深い感動を覚えました。インターネットでも映像を見ることができますので興

南
甲骨文

金文

味ある方はぜひ御覧下さい。今なお木の棒につるして銅鼓を打っている映像は甲骨文の〈南〉そのものです。また、銅鼓はベトナムやインドネシアまで伝播してします。インドネシアのバリ島のすぐ近くにアロール島という小島がありきます。そこでは、銅鼓が現在でもモコという名で祭の楽器として使われているそうです。

# 9-2 北は背中合わせの人

〈北〉の甲骨文は〈人〉が二人背中合わせに立っている形で、もともとは背中の意です。なぜ〈北〉が東西南北の「きた」を指すようになったかというと、それは次のような古代の考え方によります。

考え方に連なります。天子（聖人）が南面すると、その背中は当然北を向きます。よって、本来背中を意味する〈北〉が「きた」を意味するようになります。その後、「きた」の意から区別するために〈月（にくづき）〉を加えて〈背〉という字が出来ました。

『周易』説卦に「離とは明なり。万物皆な相い見る。南方の卦なり。聖人南面して天下に聴き、明に嚮いて治むるは、蓋しこれをここに取れるなり。（八卦のうち離という卦は光明を象徴する。太陽の明るさにより、万物がはっきり見えるようになる。離は南方の卦である。よって聖人は南面して天下のことを聞き、光明に向かって政治を行うというのも、つまりはこの卦の意義にのっとってのことである。）」とあります。これは後の「天子南面す」という

〈従〉の旧字は〈從〉で、原初の字は〈从〉です。〈从〉の甲骨文は人が二人同じ方向に並んだ形です。この字形は人の後ろに人がいるわけですから、後ろの人が前の人に従う形です。よって「したがう」の意味となります。〈北〉と〈从〉を見比べてみますと、人の向きを替えるだけで、見事に新しい文字が出来

〈北〉

甲骨文

金文

従〈甲骨文〉

上がっています。

〈比〉の甲骨文でも〈从〉と同じく人が二人並んでいますが、〈比〉の方は人が左向きで、〈比〉は人が右向きです。金文に「左比」「右比」の語が見え、これは人を助ける意味です。ここから相助ける・寄り添うの意が生じ、やや飛躍がありますが二人を並べ比べるの意も生まれました。

比〈甲骨文〉

〈皆〉の甲骨文の上部は〈比〉、下部は〈曰〉です。〈曰〉は、祝詞を収める器である〈曰(さい)〉に〈一〉を付け、祝詞の内容に対して神が真意を告げる意です。上部の〈比(人が二人)〉の部分は神を表し、神が複数で降りてきたことを表します。

〈召〉の甲骨文では〈皆〉の〈比(人が二人)〉の部分が一人になっています。〈召〉の甲骨文の〈比(人が二人)〉の部分が一人になり、人が祝詞を唱えて神霊を招き、それに応じて神霊が下るのが〈召〉の意味です。

皆〈金文〉

召〈甲骨文〉

北

従

## 9-3 西は鳥のねぐら

〈東〉の甲骨文は橐の上下をくくった形です。ですから、この字形は方位とは無関係で、「東」の意にあてたのは音を借りる仮借の用法です。

〈東〉が方角を表す意味に仮借されたので、袋を意味する〈橐〉の字が別につくられました。『説文』六上に「日の木中にあるに従う」として、日が東の方角の木の間から昇る形とします。『説文』六下の〈叒〉の項には「日の初めて出づる東方湯谷の登るところの榑桑、叒木なり」とあります。これらを見ますと『隋書』倭国伝に記載された日本列島の王である多利思北孤が「日出づる處の天子、書を日没する處の天子に致す、恙無きや」という隋の煬帝にあてた有名な文章を思い出します。東方の国、倭国（のちに日本となる）は中国から見て東方の極であり、当時は地球が丸いことが分からなかったので、その向こうに地の果てがあってそこに扶桑国があり、太陽が出ると信じられていたようです。

〈西〉の甲骨文や金文は、白川博士によると荒目の籠の形であるといいます。これも〈東〉と同じく、字形にその意味は無く、仮借の用法で東西の「にし」を意味しています。『説文』十二上に「鳥、巣上に在るなり。象形。日、西方に在りて、鳥棲す。故に因りて以て東西の西と為す」とあります。〈棲〉が『詩経』王風に「鶏、塒に棲む、日の夕べ」とあるように、夕方には鳥が巣に帰ることから日の落ちる「西」

東
甲骨文

西
甲骨文

西〈金文〉

206

を導いたようです。

　現代中国語では買い物をすることを「買《マイ》東西《トンシ》」といいます。「東西」は物・商品の意味です。私が西安で聞いた話では、かつて首都であった長安の城内には東西に二つの市場があり、二つの市場に行き交いして買出しに行くことが「買東西」の意味です。このことから「東西」が「もの」という意味になりました。東市には阿倍仲麻呂記念碑のある興慶宮公園が近くにあります。

西

# 9-4 「今」と「昔」

〈今〉の甲骨文は栓のある器の蓋の形を表しています。酒の器を意味する酉に栓をしたものを〈酓(いん)〉といいます。その酒を飲むことを意味する字が〈歓(飲)〉です。〈欠〉は人が口をあけて飲む形です。

〈今〉にはもともと「いま」を表す意味がなく、古今の「今」の意味で使うのは音を借りる仮借の用法です。

陰陽の〈陰〉の初文は〈会〉で、〈今〉と〈云(うん)〉からなる字です。〈云〉の甲骨文には、雲気のたなびく形の下に龍が尾を巻いている姿が加えられています。「云に」とか「云う」が「曰(いわ)く」といった義は、「曰」が「曰く」と訓じて祝詞を入れる器である〈口(さい)〉に〈一〉をつけることにより神の真意を表すと同じように、神の応答を表す意味です。それで、〈云〉は霊気を示すものと理解されます。〈会〉の中の〈云〉は、器の中にあるものを閉じ込めるのをして、器の中にあるものを閉じ込めるのが〈会〉の意味です。

「会」に対応する語は「昜」です。〈昜〉の上部は玉で下部はその陽光の放射する形です。〈昜〉に〈阝(阜(ふ))〉を加えた字が〈陰〉で、〈阝(阜)〉は神が天から降りてくるための梯子(はしご)の形です。

陰陽はもともと、〈阝(阜)〉

## 今
甲骨文

## 昔
甲骨文

飲〈金文〉

云〈甲骨文〉

陰〈金文〉

陽〈金文〉

208

の前で行われる魂振り・魂鎮めの儀礼に関わる字です。「今」は口に含むという意味での「含」やわずかに声を発する意味の「吟」などに使われますが、「陰」も含めていずれも栓のある器の蓋の形から意味を発しています。

〈昔〉の甲骨文は薄切り肉片を日に乾かした干し肉の形です。『説文』七上に「乾肉なり。日以て之を晞かす」とあり、今で言うならジャーキーのような保存用の干し肉をいうのでしょう。葉玉森(一八八〇〜一九三三、中国の文字学者)は甲骨文の形から、字の上部を洪水の形と見て、〈昔〉は昔日の洪水の記憶を意味する文字だとしました。ノアの洪水を思い起こすような非常に面白い説ですが、字形だけから想像されたものと見るべきでしょう。〈昔〉を「むかし」の意に用いるのは〈今〉と同じく仮借の用法で、字そのものに「昔」の意味はありません。

日本の「酢」は、中国語では「醋」ですが、これは形声文字であって〈昔〉は〈昨〉や〈錯〉のように「サク」の音を示す符号として使われたのですが、〈乍〉や〈昔〉には過ぎ去るの意味があり、酒が長時間を経てすっぱくなること を酢敗といい、酢敗したものを「酢」「醋」の意味で使用しました。

# 9-5 永は永遠の水の流れ

政治の世界ではよく派閥という言葉を聞きます。あの人は○○派だとかいいます。〈派〉の小篆を見ると〈氵〉と〈𠂢〉からできています。〈氵〉は水を表し、水は甲骨文も金文も水の流れているようすを線で表しています。〈水〉の字はもともとは川に流れる水を象ったものです。

〈派〉の小篆の右側部分の形を見ると、字の右側が右に枝分かれしたような形になっています。楷書体で見るとよくわからないのですが、〈派〉は〈𠂢〉の小篆の逆文字になっている〉ことを意味します。このように字源がわかると、派遣とか派出所の意味が合理的に理解できます。

別の経路から来た水が合流して、勢いよく流れる場所を「永」といいます。川は上流から下流になるにしたがって、いくつかの小さい川が合流して流れ込みます。〈永〉の小篆の左側を見ると支流が合流していることが分かります。〈永〉は、合流してから滔々と長く流れるので「ながい」の意味となります。そしてどんどん大きい川になって岩場に当たるなどの地形状の理由で本流から分流が生じることがあります。それが〈𠂢〉で〈派〉の小篆は〈𠂢〉の小篆の逆文字になって

派〈小篆〉
水〈甲骨文〉
水〈金文〉

永
永 甲骨文
永 小篆

210

います。合流と分流は意味が反対なので、この逆文字は理に適っています。

〈𠂢〉が使われている字に〈脈〉があります。〈脈〉の小篆は、〈腕・胸・肢〉などのように肉体を表す〈月〉と分流を表す〈𠂢〉より成ります。したがって〈脈〉は体の中を分流しながら流れるもの、すなわち血管の流れを言います。「脈絡」という言葉がありますが、この「絡」は綿や麻が絡む意味ですので、血管の複雑な流れを言ったものでしょう。この脈絡が物事の筋道を意味するのは、血管の流れが滞りなく理路整然と流れていることに由来します。また山脈は山の流れを上から俯瞰して血管のように流れていく様を見た形です。

脈〈小篆〉

# 9-6 古は典故を守ること

古

甲骨文

金文

厳重に守護する時には外壁の〈口〉を加えて〈固〉という字になります。重要な事柄について書かれた祝禱の文書は、先例として典故に引用される古代の故事や来歴のある語句（詩や文章にきまり）や規範として守られるものであり、古い規範を守る意味から「古い」の意となります。

〈故〉は〈古〉と〈攵（攴）〉に従う字で、〈古〉を〈攴〉で打ち、〈古〉の呪能を害する行為であるから、事故の「故」の意味となります。〈害〉は旧字を〈害〉につくり、この字は把手のある大きな針で〈口〉を突き刺した形に象っており、〈故〉の意味するところと似ています。ただ、〈古〉を〈攴〉で打つことは〈古〉の呪能を活性化させる行為でもありますから、故事・故旧（以前

〈古〉の甲骨文は〈十〉と〈口〉に従います。

〈十〉は甲骨文を見て分かるように、数字の十ではなく長方形の〈干（たて）〉の形です。〈干〉の甲骨文は〈古〉の甲骨文と形が近似しています。「干戈（かんか）」という言葉があり、これは盾と戈（ほこ）のことを指し武器のことです。〈盾〉は目の上に〈干〉を掲げている形です。

干〈甲骨文〉

兵に「五兵五盾」について鄭玄の注に「五盾は干櫓（かんろ）の属なり」とあります。櫓は大きい盾の意がありますので、干櫓は盾を並べて兵隊の列を守ることを意味します。〈口（さい）〉は祝禱（しゅくとう）の器であり、この〈口〉の上に〈干（たて）〉を置いて祝禱の効能を維持するのが〈古〉の意味となります。さらに

212

からよく知っている人〉などの意は〈古〉の字義をそのまま引いています。

〈枯〉は〈古〉の「古い」の意味から、木の生気が失われることをいいます。〈殆〉という字があり、〈歹〉は死者の残骨を表しますから、残骨が生気を失うことをいいます。そこから屍骨を「殆」といいます。この字は現在ではほとんど使われない字ですが、「枯」と対比して覚えておくといいでしょう。

枯

古

固

213

## 9-7 高は望楼の形

〈京〉の甲骨文や金文は上に望楼のある門の形を示しています。望楼のある寺の門を想像すると分かりやすいと思います。

〈京〉形の門は、都城の入り口に立てられたので、「京」は都や都城を意味するようになります。日本では長く天皇の住む所があったところを京都、中国の洛陽に都が置かれたことから京洛、また韓国の首都を京城といいます。また、戦争に勝利した軍営の入り口に築かれた「京」門は凱旋門としての意味をもちます。「京観」とは古代中国において戦死した多くの屍を埋込んだアーチ状の門のことです。後には、高く作り上げた見晴らし台の意味となります。「京」は戦いで勝利した後の異族の遺体を塗りこめて、その呪能を発揮したといわれています。都の真南に立てた正門を「羅城門（羅生門）」といいます。

〈高〉は甲骨文〈京〉の省略形と〈口〉に従います。その門で祝禱の祭祀を行うので、字内に〈口〉が含まれています。門は国の内と外の境界ですから、そこで邪悪を祓う祭祀儀礼が行われたのでしょう。高い門から意味が拡張されて高低の「高」の意味が生まれます。また、「高」門は神の近づくところであるから高明・高貴の意味となります。

〈低〉の〈氐〉には「低く平ら」の意味があり、「邸」は諸侯が都に参上した時に泊まる建物を

京〈金文〉

京 甲骨文

高 甲骨文

いい、丈の低い建物を指します。「高」と「邸」は建物の高低を表しますが、一番低いところを意味するのは「底」です。

〈亭〉の小篆は〈京〉や〈高〉と同じ系統の字です。〈亭〉は今でこそ観光地の公園や高台などに建てられた休憩所や高台に立てられた見晴らしの良い台のようなイメージがありますが、もともとは宿舎と見張り台を兼ねた建物で、いわゆる駅亭（人馬を用意し、駅使に宿舎・食料を供給した施設）です。バスの停留所の「停」の意味するところも、駅亭の意味と類縁関係にあります。

亭〈小篆〉

東漢四層陶楼閣　　東漢三層陶楼閣　　望楼のある門

# 10 占いに関する漢字

## 10-1 卜はひび割れの形

獣骨や亀の甲羅に熱した金属の棒を押し当てると、卜形の割れ目ができます。〈卜〉の甲骨文はこれを象っています。殷代の王は、この形を見て吉凶を占ったといいます。これを甲骨占といいますが、文字ができる以前にもこの占いがなされていたのを考古的遺物により確認することができます。甲骨文ができたのは、殷王朝が安陽に移った後ですが、それ以前の都鄭州では、亀の甲羅より先に獣骨を用いていたことがわかっています。甲骨文を記すには平面を必要とするので、後に亀の甲羅が多く使われるようになったのだと思われます。甲骨占いは、亀の甲羅の表側に神に占ってほしいことを書き、裏に鑿と呼ばれる縦長の線を彫り、その横に鑽と

呼ばれる丸い穴を掘ります。この鑽に金属の棒などで火熱を加えると表側に卜の形が現れます。この時に「ボク」と表音がするので、〈卜〉は「ボク」と発音されます。古代中国の甲骨占は日本にも伝わっていて、対馬にその古法と対馬文字が残っています。文字の特徴から、対馬卜兆文字とも呼ばれています。

〈占〉は〈卜〉と〈口〉を組合わせた文字です。〈口〉は神への祈りである祝詞を入れる器で、うらないの内容である祝詞を記した甲骨が入れられています。神意は絶対のものであるから、後に占領・独占のように「占める、もっぱら」の意味となります。

トト

甲骨文

トト

金文

占〈甲骨文〉

218

亀甲・甲骨文
台北中央研究院蔵

## 10-2 桃が兆を含むのはなぜか？

「兆」は、「卜」を左右に向かい合わせにした形です。このほうきの穂で作ったほうきのことで、災いや邪気を祓うのに使います。

「兆」の穂で割れの線を卜兆（占形）といい、「うらかた」によりうらなうので、「うらない」といいます。うらないの結果がよいのが吉兆で、その逆が凶兆です。日本では、ある事態が発生するしるしを「兆し」といい、これは「兆」の拡張義で、あることが起こる前触れを兆候というのもこの意味です。

「桃」という字ですが、右側の旁（つくり）が「兆」になっています。「桃」が「兆」の字を含むのは兆しをもつ木とされ、桃の木は古くから魔よけとして考えられました。『周礼』夏官戎右に「牛耳・桃茢を賛（と）る」とあり、桃茢とは桃の木と葦

兆〈小篆〉

桃

桃 小篆

桃 印篆

の穂で作ったほうきのことで、災いや邪気を祓うのに使います。奈良の纏向遺跡では桃の種二七〇〇個あまりが出土しています。桃の種には果肉が付着したままのものもあり、果実のままだった可能性も考えられます。竹製の籠六点も同時に出土し、カゴに盛られたまま投棄されたと推測されています。これだけの数が同じ箇所で発見されたとなると、これは食用というより祭祀で使ったものと考えた方が自然です。

鄭玄の注釈に「桃は鬼の畏るる所なり」とあります。私はこれを見て、日本の童話である桃太郎の鬼退治を思い出しました。それで桃太郎のことを調べてみましたら、桃太郎が桃から生まれてきたのも桃の霊的な力に由来するとい

代の日本に伝わり、「流し雛」へと発展したといわれています。現在のように、雛段を組んで豪華な飾りをするようになったのは江戸時代になってからのことです。ひな人形のほかに、白酒・菱餅・あられ・桃の花等を供えます。桃の花は、邪気払いの意味が込められているのでしょう。

日本では三月三日に桃の節句があります。この日は古来中国の上巳節で、上巳とは三月上旬の巳の日という意味です。中国では上巳の日に川で身を清め、禊（みそぎ）をした後に宴を催すという習慣がありました。これが平安時

ます。また「桃」は、鬼の気を祓うという意味を兼ね備えた字です。桃太郎は猿（申）・雉（酉）・犬（戌）を連れて鬼退治に向かいます。表鬼門の北東（艮＝丑寅）を含む丑寅卯（北北東・東北東）に対し、申酉戌（西南西・西・西北西）は十二支表のほぼ逆方向になるという配置になっています。真逆の方向ならば、未申酉となりますが、未（羊）が弱者なので、戈（ほこ）をもって守る意のある戌が選ばれたようです。また「桃」は濤（とう）・禱（とう）と同音で長寿の意味があり、桃源郷はこの意味からきているものと思われます。

# 10-3 貞は鼎の占い

〈貞〉の金文は〈卜〉と〈鼎〉からなっています。〈鼎〉は三本足の土器や青銅器で（方鼎といい四角い胴体に四本足のものもある）、もともとは殷・周時代の祭祀において神にささげる食肉を煮炊きするための土器でした。やがて青銅器になり儀式用の礼器として用いられるようになり、「鼎の軽重を問う」など国家の権力の象徴としての意味をもつようになりました。「貞」は鼎で甲骨占いをし、神意を占ったので、占いの意味になります。しかし、具体的に鼎を用いてどのように占いをしたかはよくわかっていません。

殷代の甲骨文には「癸巳卜して争（貞人の名）貞ふ、旬に囚亡きか（癸巳の日に卜して争が占った。次の旬（上旬・中旬・下旬の旬の意）に災いはないか」

という形で「貞」が使われます。『周礼』春官宗伯大卜に「凡そ國の大貞」とあり、鄭衆（？〜八三、後漢の政治家・学者）は「貞は問ふなり」と注釈しています。

日本では「温雅貞淑」「良妻賢母」は女性の鏡とされています。この「貞淑」という言葉は、私が思うに男性から見たやや狭苦しい感じがします。そもそもなぜ「貞淑」は女性だけに使われるのでしょう。男性に対しても使ったらいいのに、と思ったりします。『史記』に「忠臣は二君に仕えず、貞女は二夫を更えず」とあります。貞女は夫がなくなっても操を立てて再び夫をもつことをしないという儒教的な考え方ですが、これも古代

貞

甲骨文

金文

中国の一夫多妻の制度からすれば、男尊女卑かもしれません。この言葉の元になる「貞」は、恐らく神に対する一途な誠実さをいうものだと思われます。わき目も振らず自分を一途に愛してくれる女性を好む男性の願望が、「貞淑」の言葉に結実したものと思われます。

鼎〈甲骨文〉

西周　毛公鼎　台北故宮博物院蔵

# 10-4 右大臣、左大臣になぜ右・左？

〈右〉の金文は〈又〉と〈口〉に従います。〈又〉は右手の形で〈口〉は神への祈りの文章である祝禱文を入れる器の形です。右手に〈口〉をもって神に祈ることを意味します。〈左〉の金文は〈ナ〉が元の字で左手の形、〈エ〉は巫祝（神に仕える人）が神に祈るための呪具です。〈巫〉の古文は呪具である〈エ〉を両手で神に供える様子を字形としています。

「右」「左」には「佑」「佐」（ともに日本では「たすける」と訓じられる）に見るように「たすける」の意味をもちます。日本には右大臣・左大臣があって、天皇を直接に支え助ける職務を遂行しました。平安時代、右大臣・菅原道真は時の左

大臣・藤原時平と対立し、大宰府に左遷されました。この頃では左大臣が右大臣よりも上であったのです。中国ではもともと右を尊び、左を卑しむ観念がありましたが、秦の時代になってからなぜか左が右よりも上位であることに意味が転換されました。「左遷」は左を卑下して言う言葉ですから、秦代以前の言葉と思われます。しかしながら、現在でも「右に出るものはいない」というように右を上位とする観念がずっと秦代以前にあった右優位に基づいているのは興味深く思われます。英語では「right」が「正しい」を意味するのに対し、「left」には、「left-handed（不器用な・疑わしい・あいまいな）」のような意味を有し、左は右に対して負のイメージ

巫〈古文〉

右 金文

左 金文

があります。恐らくは、相対的に右利きの人が多いので、器用な右手に対して不器用な左手を下位とするのではないかと思われます。

〈尋〉の小篆をよく見ると、上下に手の符号が見られ、中央には左右の字内にある〈工〉と〈口〉が見られます。〈尋〉は左手に呪具〈工〉をもち、右手に祝禱の器である〈口〉をもって神に祈り、神の所在を尋ねることを意味します。神に祈る意味での祝禱の〈禱〉もまた〈工〉と〈口〉を含んでいます。〈隠〉の小篆は、字内に〈工〉を含んでいます。〈隠〉の小篆は、字内に〈工〉を含んでいます。呪具の〈工〉を用いるのは、神に隠れてもらうときにも呪具の〈工〉を用いるのです。字内に〈心〉があるのは、神が隠れるのを憂い悲しむ心があるからです。また拡張義で、人が右手と左手を広げた長さを「尋（ひろ）」といいます。「尋」は八尺、「常」は一丈六尺のことで、総じて短い距離のことをいいます。戦前の尋常小学校とは、社会に出て困らない最低の知識を得るための学校の意味です。

隠〈小篆〉　尋〈小篆〉

左　右

# 樽の尊はどんな意味？

〈尊〉は、そのような秀つ枝のある山を指します。神が峰に降臨してきた時に、人は神気に出逢うことができます（逢にも羊が含まれています）。

〈尊〉の旧字は〈尊〉で、酉と〈寸(手)〉に従います。〈酉〉は酒樽のことで、甲骨文や金文では酒樽を両手で神に捧げる様子を象っています。殷周期に造られた青銅器に「尊」があり、酒器として祭祀に使われました。甲骨文の形をみれば、最初は土器であったことが分かります。土器であった「尊」が、祭器にふさわしいように工芸の粋

〈奉〉の小篆は、下部に手の符号が三つ見え、上部は木の枝です。すなわち〈奉〉は両手で木の枝を神に捧げていることを象った文字です。日本の神社では、神事で祝詞を読み上げる際に、榊を捧げる風習があります。榊の枝の先端は神の憑代と考えられていました。古代の中国や日本では、石器時代には岩石を神の憑代としましたが、後に青銅器が作られるようになると樹木を神の憑代としました。榊は樹木のミニチュアと考えればよいと思います。〈奉〉字は、榊を用いる神事が古代中国の慣習に根ざしたものであることを物語っています。〈峰(峯)〉という字がありますが、〈夂〉は足先の形で〈丰〉は木の秀つ枝に神霊が下ることを意味します。

奉 小篆

尊 小篆

尊〈金文〉

尊〈甲骨文〉

峰〈小篆〉

を尽くした青銅器に替えられたことは、金文の字形を見ればよくわかります。このように「尊」は、もと神に奉納する酒器の象形文字でありました。後に、人を尊敬する言葉として使われるようになりましたが、元の酒器の形が「樽」という字の中に残っているのが興味深く思われます。

〈奉〉や〈尊〉のように、両手を表す符号を用いた文字が他にもいくつかあります。〈與〉の小篆は四つの手で「与（神にささげる貴重な品と思われます）」を神に捧げる様子を象っており、〈挙（擧）〉は〈與〉にもう一つ〈手〉を加えて、〈与〉を高々と両手で挙げる意であります。〈興〉は〈同（筒型の酒器）〉を四つの手で捧げる形です。「興」は地面に酒を注いで地霊に呼びかける儀礼です。日本で家を建てると前に行われる地鎮祭は、地霊の鎮魂のための神事であり、古代の「興」の観念に通じます。

與〈小篆〉　挙〈小篆〉　興〈小篆〉

召尊の銘文（『中国法書選①』）　　西周　召尊　上海博物館蔵

## 10-6 神は雷

〈神〉の初文は〈申〉で、稲妻（電光）の形を表しています。古代人にとって、稲妻ほど自然界において人がびっくりする現象はありませんでした。大嵐や洪水などの災害がありますが、稲妻のようにその光が鮮烈に目に見える現象はほかにありません。自然の動きはすべて神のなせる業ですので、稲妻が神を表す象徴として文字化されたのだと思われます。古代人は稲妻の光と轟音を畏怖したことが目に浮かびます。

〈雷〉の金文は電光を放射する形に象ります。「雷」はいろいろな天象の中でも最も不思議な事象であると認識さ れ、それが神の意になったように思われます。日本でも「かみなり」と訓ぜられて神の仕業によるものと解釈されています。古代の青銅器には雷文が多く用いられ、雷文は霊界を象徴する文様でありました。

〈申〉が多義化したので、金文の別体のように〈申〉字の左に〈示〉を加えて「神（神）」のみを意味する字がつくられました。

〈示〉の甲骨文は神への祭祀のときに使用するテーブルの形です。〈祭〉の金文は肉を表す〈月〉と手の形を表す〈又〉と〈示〉よりなり、〈示〉（祭壇）の上にいけにえ

雷〈金文〉
雷〈甲骨文〉
祭〈甲骨文〉
示〈甲骨文〉

神
金文
小篆

の肉を手で供えて祭る形です。「申」には「申申」という語があって、稲妻の天から地に向かって走るさまから、のびのびとやわらいでいるさまを意味します。〈伸〉も「申申」と同様、伸びやかなことをいいます。「呻」は声を長くひいて歌うことをいいます。また〈電〉は〈雨〉と〈申〉からなる字で、〈申〉は稲妻の屈折した形です。また「紳」は長く垂れた礼装の服の帯のことをいい、大帯を締めた人から上級の身分を表す「貴紳（身分の高い人）」や「紳士（上級の官吏）」の語があります。

申〈金文〉　　祭〈金文〉

国宝　風神雷神図屏風（俵屋宗達筆）　建仁寺蔵

## 10-7 霊(靈)は雨乞いの儀式

霊 甲骨文

霝 金文

雨〈甲骨文〉

霊〈小篆〉

靈〈小篆〉

〈霊〉は旧字を〈靈〉につくります。〈靈〉がその初文で、『説文』十一下に「雨零るなり」(段注本)とあります。三つの〈口〉は雨滴の象形としますが、雨滴はすでに雨の字中にあり、〈口〉は祝禱の器である〈口〉(さい)です。〈靈〉は〈口〉(さい)を並べて雨乞いする儀礼であろうと思われます。〈霊〉〈靈〉につくります。〈靈〉の〈巫〉は雨乞いをする巫祝です。〈雨〉は、『説文』十一下に「水、雲より下るなり。一は天に象り、冂(けい)は雲に象り、水其の間に霝(ふ)るなり」とあります。雨は天より降ってくる

ので、その故に天上界に関わる神聖なものとされたようです。当時は、森羅万象の動向はすべて神のなせるわざと考えられていましたので、雨が降らないのも天罰と考えられていました。宗教の最も原始的な姿を雨乞いの儀式に求める考え方もあります。

〈霊〉の〈王〉は〈玉〉を表します。〈玉〉を霊の憑代とする考えは古くからあって、「たましい」の「たま」も〈玉〉に由来するものと思われます。「魂は朝夕に多麻布禮(たまふれ)ど吾が胸痛し戀の繁きに」(万葉集三七六七)「多麻布禮」は「魂振り」のことで、魂を外から揺すって魂に活力を与えることです。すなわち、一生懸命朝夕に魂振りをするのだけれど、恋の悩みはそれ

では鎮まりそうもありません、という意味だと思います。「玉」はすでになくなった祖先の御霊に通じ、邪気をはらう呪具であったことは間違いがありません。現在でも、ダイヤやルビーのような宝石に対して、その美しさゆえに霊的なものを感じてしまうような観念があるのは、「玉」のもつ不思議さかもしれません。

## 10-8 若輩とは何か？

〈若〉の甲骨文は巫女が跪いて両手を上げて舞いながら神に祈っている姿を象っています。甲骨文を見ると、神に祈りながら髪をなびかせているところが、なまめかしい印象を与えます。巫女が舞っている時に神が乗り移ってエクスタシーの状態に達し、その時に神託が降りてくるのです。神の承認を得たことを示す字が〈諾（だく）〉です。〈若〉の小篆を見ると、岬の部分は両手であり、舞っている体の形を〈ナ（手の形）〉で表し、字の下部に「若い」を意味するのは、音を借りる仮借の用法に基づいたものです。

も〈女〉が神に仕えていることを意味しています。「若」はそのような〈女〉の敬虔な姿を映し出しています。したがって「若」の原意は神の助けを得ること」であり、不若は凶災のことをいいます。

また、「ジャク」の音は「若い」の意味を表しています。同じ音の「弱」を用いた「弱輩」という言葉がありますが、「若輩」とも書きます。「弱冠」は男子の二十歳の時の成年儀礼に冠をつけることを表した字です。ですから「若」が

〈若〉〈小篆〉

〈女〉〈甲骨文〉

は祝禱の器である〈口（さい）〉を加えています。〈女〉の甲骨文は女性が跪いた形で、〈若〉と同じく、そもそ

〈匿〉の金文は〈匸（けい）〉と〈若〉に従います。〈匸〉は人に知

匿〈金文〉

若 甲骨文

如 甲骨文

232

られない場所であり、「匿」は人知れずひそかに祈り、相手を呪う呪詛を唱える行為です。「匿」を行う際のそういった邪悪な心を「慝(とく)」といいます。かくれて呪う行為によって惹きおこされた災いも「慝」の意味です。それと似た字の「惹」は混乱を惹き起こすという意味が原意です。「匿」は今では匿名・隠匿など人に隠れて行う行為に使われています。

## 10-9 微は媚女を打つ形

〈散〉の甲骨文は〈兇〉と〈攴〉に従います。〈兇〉は長髪の巫女を表し、〈攴(＝支)〉は枝木を手にもつ形で、〈散〉は目前の巫女を打つことによって、他の巫女によって加えられた自分への呪詛を打ち破り、災厄を微弱にすることをいう字です。このような呪術を共感呪術といいます。共感呪術の分かりやすい例は藁人形の呪術です。自分の憎む相手の藁人形を作って、それを打ったり刃物で突き刺したりして相手を呪います。〈散〉字では自分のそばにいる巫女と、敵対する相手方の巫女同士が見えないつながりがあると想定しています。

〈微〉の小篆は〈散〉に〈彳〉を加えた文字です。〈彳〉は〈行〉(十字路の形)のことで、〈散〉の呪儀を道路において行うことをいいます。目前の巫女を打つことによって、他から加えられた呪詛の呪能を弱めることができるので、微弱や微少の意味になります。〈微〉は『説文』二下に「隠れて行くなり」とあり、敵方の呪詛をできる限り少なくするための隠れて行う呪的行為です。

〈微〉は眉に呪飾をほどこした巫女である媚女を打つ形、〈蔑〉は敵方の媚女を呪い殺す意で、ともに相手の媚女の発する呪力を無力化することから、「微し」「蔑し」の意があります。相手の呪力をなくすることが「微」の意味なのです。〈徴〉は旧字を〈微〉につ

行〈甲骨文〉

微〈甲骨文〉

微〈小篆〉

徴〈小篆〉

懲〈小篆〉

くり、山に見える形は人の長髪の形です。下部の〈壬(てい)〉の形は足をつま立てて立つ人のことです。

〈徴〉は〈徴〉に〈心〉を加えた文字です。「懲」は「徴」という呪的な行為を通じて、相手を懲らしめる側身形です。長髪の人を道路(彳)において支(攵)つのは、その行為によって得られる「徴(しるし)」を求めるからです。

その長髪の人とは捕虜となった敵方の長老か、あるいは長髪の巫女かもしれません。いずれにしても、その部族を代表する人に対して「徴(しるし)」を求める呪儀を行います。

〈懲〉の小篆

## 10-10 娯楽とは？

〈呉〉の甲骨文は〈矢〉と〈口〉に従います。〈矢〉は人が頭を傾けている形です。〈口〉は神に上申する祝詞を収める器で、〈呉〉は〈口〉を捧げて、身をくねらせて舞う形で、神を楽しませ、願い事が実現するように祝禱を行う意です。

「娯」は巫女が祈りながら舞って神を楽しませることをいいます。女性がそのような祭祀にあたったので、女偏が付いています。「娯楽」という言葉はそのような字源を背景にして出来ています。

また、熱心に舞い踊り、神がかりのエクスタシーの状態になったときに発する言葉は、理が出てきます。彼らは昔倭人と呼ばれた日本人の源流であると確信しました。広島の呉市、正常でない誤った言葉を発す

ることが多いので、「誤」が「あやまり」の意味になります。

私達にとって、「呉」という字は、『三国志』に登場する、魏・呉・蜀の呉になじみがある方は多いでしょう。また、「呉服」は古く呉の国から伝わった着物の形を踏襲したものといわれています。

私は、三年前に中国南部の西双版納(シーサンパンナ)の山中に住む哈尼(ハニ)族を訪ねました。彼らは高床式の家に住み、日本の神社のように千木(ちぎ)のある家屋もありました。民族料理店にいきますと、納豆・豆腐・こんにゃく・餅など日本食の根幹をなす料

娯〈小篆〉
誤〈小篆〉

呉
甲骨文
金文

高知県の高岡郡中土佐町久礼、大分県のの豊後高田市呉先、宇佐市呉橋など「呉」「くれ」のつく地名が残っています。『梁書』東夷伝に、倭人が自分たちのことを「呉の太伯の後」と述べています。殷末に周国の世子で相続からはずれた太伯が江南の地に出奔し、呉国を建国したといわれています。備前国（岡山県）の邑久は、古くは太伯と記され、「おおく、おおはく、おおあく」と呼ばれていましたが、『続日本記』によると、奈良時代には邑久郡と記されるようになりました。呉という地名は、中国の呉の方角が日暮れの方向にあるから「くれ」というのだと、呉市在住の人から聞いたことがあります。呉の移民がかつて住んでいた呉を懐かしんでそのような名前をつけたとは信じがたいのですが、それにしても呉の名のつく地名が多いのは、何らかの理由があると感じざるを得ません。

# 10-11 神が昇り降りする階段

部首の中でも〈阝〉は、字のどちら側にあるかによって呼び名が変わります。これは同じ形をしていても、それぞれ字源が異なっているからです。字の右側にある〈阝〉を「おおざと」といい、元々は〈邑〉の形、字の左側にある〈阝〉を「こざと」といい、元々は〈阜（𠂤）〉の形でした。邦・郊・都・郡などが「おおざと（邑）」を、阪・陸・階・陵などが「こざと（阜）」を部首とする漢字です。

「阜（𠂤）」については、これまで土が盛り上がってできた小山のことだと教えられてきました。この伝統的な解釈に対して白川博士は「阜（𠂤）」が神霊の上り下りする梯子であるという説を唱えています。

〈陟〉の甲骨文は〈阝（𠂤）〉と〈歩（歩）〉からできています。〈𠂤〉は神霊が用いる階段、〈歩〉は二つの足跡を示しており、〈陟〉は神霊がこの階段を歩くことを意味します。一方、〈降〉の甲骨文は〈陟〉の足跡の部分を逆にした形です。つまり、神霊がこの世から天へと階段を歩いていくのが〈陟〉、天からこの世へと階段を下ってくるのが「降」なのです。そこで「陟降」は天の神が天地の間を階段で昇り降りする意味となります。

〈際〉の小篆は〈阝〉と〈祭〉より成ります。祭りは祭卓（阜）に〈示〉に〈夕（肉）〉を意味する〈示〉に〈夕（肉）〉

陟 甲骨文

金文

降〈甲骨文〉

際〈小篆〉

を〈又（手）〉で供えることをいいます。〈際〉は祭りのときに神梯（神が昇降する階段）の前で祭祀を行うことを表していて、そこは神と人が相接するところ、すなわち天人の際です。また「際」は人が至りうる極限のところなので、際限の意味が生じます。〈限〉の金文は〈阝〉と〈目〉と〈匕〉に従います。〈目〉は辟邪（邪悪な霊を避けること）の意味をもつ邪眼のこしらえ物で、〈匕〉は人の却く形で、〈限〉は神梯である〈阝〉の前に魔よけとしての邪眼のこしらえ物をおいて聖所を守り、悪霊の進入を禁じる意味です。

神梯

限〈金文〉

# 玉磨かざれば光なし

10-12

〈玉〉は『説文』一上「石の美しく五徳有る者なり、潤澤ありて以て温かきは、仁の方なり、𩲖理外自り以て中を知る可きは、義の方なり、其の聲舒ろに揚がりて、專らにして以て遠く聞こゆるは、智の方なり、撓まずして折るるは、勇の方なり、鋭き廉ありて忮らざるは、絜の方なり、三玉の連なるに象る、丨は其の貫なり」とあります。

〈玉〉字は三玉を紐で貫いた形です。珮玉（はいぎょく・貴人が衣の帯に結んだ装飾用の玉）の類をいいます。玉の五徳を仁・義・智・勇・絜に求めるのは『荀子』法行に見えます。

〈絜〉は『段注』では丸いという意味があますが、その他に潔白・潔斎にみるように禊の意があり、清潔できっぱりしている様をいいます。

「玉」は生命の根源に関わるものとして古代人の信仰の対象でした。日本でも、すでに縄文中期の頃に玉造りたちがすぐれた研磨技術を持ち、製作された「玉」は当時の権力者に重宝されました。大阪の玉造という地名は文字通り、玉造の里を意味します。弥生時代や古墳時代には、今の富山県の糸魚川付近から取れる翡翠は、そのあざやかな緑色から尊ばれ、数々の墓から出土しています。日本独特の勾玉をはじめとした美石で作られたものが多く、勾玉の持つ形の霊力に加えてその美しさがより信仰の度合いを深めたようです。

玉 甲骨文

王 金文

240

中国では殷墟の婦好墓から出土した七五五ヶの玉器が、玉への信仰の深さを示しています。その潤沢な色合いは殷人の好むところでした。中国の陶器の質感は玉を目指したともいわれています。玉はまさに美の極でもあったのです。玉が愛好されたのは、単に宝石として美しいということだけではありません。玉には死者を再生させたり、遺体の腐敗を防ぐ特殊な効力があると信じられていました。また邪気を防ぐ力があるともされたようです。四世紀に書かれた『抱朴子(ほうぼくし)』には、人間には目・耳・鼻・口など計九つの穴があり、これを「金玉」でふさげば死体は腐らないと記されています。

天子が使う印は「玉璽」といい、「玉」でつくられました。これは銅や鉄といった金属が発明される以前から「玉」の文化が長くあった名残りでしょう。また、〈国〉字内が〈王〉ではなく〈玉〉なのも、王が座る所を玉座というのと同じ理由だと思われます。日本の将棋では王将と玉将があります。「王」と「玉」は似ているが故に、対比した使われ方をしたのでしょう。

玉段　殷墟婦好墓出土

# 地理の理とは？

〈理〉は『説文』一上「玉を治むるなり」とあります。「玉を治む」は、玉に文理（文様）があり、磨いてきれいにすることをいいます。大理石や肌理などに「理」の原初的な意味が見られます。『韓非子』和氏に「王乃ち玉人をして其の璞を理めしむ」とありますが、「璞」はまだ磨かれていない玉の原石のことです。「理」が道理や条理などに使われる「理」の意味を表すのは、宝石の筋目が物事の筋目の意に転用されたからです。すなわち、秩序だって安定した様の意です。玉偏の〈琢〉という字から構成された「切磋琢磨」は玉を磨く意から学問や人格を身につけるために努力する意になりましたが、「理」が磨くことによって筋目を整えることから物事の筋目を整える意になったのと同じ発想で出来た言葉のように思われます。

天には太陽や月・星のように天文があり、地には山川のように文理（文様）があるので地理という言葉が使われます。

料理や調理という言葉は、食べ物が体に与える理に即して作ることを意味します。また、色彩が美しく香高い美味しそうな食べ物をともその意味の中に含まれているように思えます。散髪屋のことを理髪店というのも玉を磨いてきれいにすることと同様の意味です。

「理」は「理念」にみられるように、世の中の秩序の雛形としての意味をもちます。ギリシャ哲学思想家のプラトンは永遠に普遍的な究極

理 小篆

理 印篆

242

の「理念」を「イデア」という語で言い表し、「イデア」を捉えることができる能力を理性と解しました。古代中国にも同じような考え方があり、人間が生きていくために無くてはならない五穀を天与のものとするのも、天という理想から考え出された考えです。「インスピレーション」とは天から鼓舞された、いわば吹き込まれたものであるのですが、「霊感」もまた同様の意味です。

玉石加工図

# 10-14 瑞鳥が飛ぶ

〈瑞〉は『説文』一上に「玉を以て信と為すなり」とあり、古代中国では、天子が諸侯に封じた証拠として玉を与えました。したがって、諸侯の下にある玉が王との信用の絆であったわけです。「圭」は天子が諸侯に授爵して封ずるときに与えた玉製のもので、圭瑞とも呼ばれました。〈瑞〉の旁の〈耑〉は金文や小篆では巫祝が端然と座する形です。〈耑〉の〈而〉の金文は頭髪を切った人の正面形です。

「耑」はわずかに毛が生えた人を表し、「需」は雨乞いをする巫祝の姿で、雨を需め、

而〈金文〉 耑〈小篆〉 耑〈金文〉

需つ意です。儒教の「儒」は巫祝である「需」の系統からでた人を指すものと考えられます。〈髭〉という文字があり、これは、ひげを意味し、〈而〉〈耑〉と同系統の字です。

〈耑〉は〈端〉の初文で、端正・端厳（きちっと整っていて、おごそか）を初義とする字です。これに基づくと、〈瑞〉は玉がきれいに磨かれて整っていることを意味することになります。そこから拡張されて、めでたいしるしを意味するようになります。

「瑞」は、瑞兆・瑞祥・瑞験など、めでたい兆しの意味に使われます。中国では応龍・鳳凰・麒麟・霊亀の四つの「瑞獣」があり、優れた天子の時代に出現するとされていました。それら

瑞 小篆

瑞 印篆

244

の霊獣が、天の最高神である上帝に仕えて自然を司ると考えられてきました。また、『日本書紀』には、日本列島のことを「豊葦原瑞穂国」と表現しています。「瑞穂国」とは稲の穂が端正にそろっていて穀物がよく実る国の意であると思われます。「瑞」はもともと神と交信するための呪的なものであることから、吉祥の「瑞」の意が出てきたのは間違いありません。

数年前、淡路島に旅行した時に不思議な鳥に出会いました。岩上神社という古代の大岩の祭祀物がある所へ行こうとしたのですが、山の中で道に迷ってしまったのです。その時に、一羽の鵲が我々の車の前に降り立ち、鳴き声を上げながら十〜二十メートルの間隔で飛んでは地面に降りて、我々の車をあたかも誘導しているようでありました。半信半疑で鳥に従って行けば目的の神社に着き、それと同時に鵲は彼方に飛び立っていきました。中国で暮らしたときに家の庭にあった椿の木によく鵲が止まっていたことが思い出されました。カササギは中国語では

「喜鵲（シィチュエ）」といい、瑞鳥とされます。

麒麟　　　　　　鳳凰

## 10-15 兄はなぜ葬式の喪主？

〈兄〉の甲骨文は〈口〉と〈儿〉に従います。〈口〉は祝詞を収める器で、〈兄〉はこの〈口〉を頭の上に上げて神を祭る人を象ったものです。〈祝〉は旧字を〈祝〉につくります。甲骨文で〈示〉は神を祭るときの祭卓の形で、〈兄〉は〈口〉を奉じる人ですので、〈祝〉は祝禱する人を意味します。そもそも「祝う」とは、人のために邪気を祓うことを意味します。古代中国では女巫を「巫」、男巫を「祝」といいます。周代では国家の最高の祭祀者を「大祝」とし、周代の初期に賢政を行ったとされる周公の子伯禽は周公家の長兄として「大祝」の官に就きました。

祝〈甲骨文〉

古代中国では、「兄」は長兄として一家の祭祀を担い、長兄の祭祀における役割を「祝（はふり）」と言い表しました。現在でも、中国や日本で親が亡くなった時の葬式では、「兄」が喪主を務めるのは古代からのしきたりに則ったものであると思われます。

〈巫〉は〈左〉の項で述べたように呪具〈工〉を両手にもち、神に奉じる人を指します。『説文』五上には「祝するなり。女の能く無形に事へ、舞を以て神を降す者なり」とあります。女性の巫が、神が降臨するように呼びかけて、舞を踊りながら祈る姿を想

兄

兄〈甲骨文〉

巫

巫〈甲骨文〉

巫〈小篆〉　巫〈古文〉

像すると、何か神秘的な映像が目に浮かびます。

# 楽は鈴を振る巫女

〈楽〉の旧字は〈樂〉で、『説文』六上では「鼓鼙（ふりだいこ）の形に象る。木は其の虡（楽器をかける台）なり」とあります。羅振玉は「楽」を弦楽器の琴瑟の象形文字だと述べています。

それに対して白川博士は、「上部は鼓や絃の形ではなく、小さな鈴の左右に糸飾りをつけている形」と述べています。甲骨文や金文の形を見ると、鼓や弦には見えず、また字の下部は木ではなく人の立ち姿であろうと思われます。したがって、白川博士の説が妥当だと思われます。

鈴は巫女の呪具として神楽に用いるもので、神と人間が音でつながるとする神社の鈴と同じ効果をもつものとされます。本来は舞とともに演じられる音楽を指し、神を楽しませるものです。

周代でには「礼楽」という規範がありました。「礼」は礼儀や慣わしをいい、「楽」は音楽を指します。『礼記』礼運に「夫れ礼の初めは、諸を飲食に始む」とあります。一族が会した宴会の席では、一族の身分序列が席順で示され、またそこでは一族の決定事が論議されました。そのようなことが礼の始まりだと述べています。またその時に使った食器（土器）をたたいて音楽を楽しんだようです。周一良（一九一三〜二〇〇一、中国の歴史・人類科学文化学者）は〈鼓〉はもと飲食器であったとし、太鼓の象形である〈壴〉は最初が飲食器（土器）で、その後計量器となり、さらには楽器になったと述べています。

〈喜〉は〈壴〉と〈口〉に従う字で、神に祈る

楽

𐅪𐅪
甲骨文

𐅪𐅪
金文

療〈小篆〉

とき鼓を打って神を楽しませる意です。古代中国ではよい音楽は天の方が癒されるように思います。私は、「療」よりも「癒」の方が使われなくなり、〈療〉が替わって使われるようになりました。「治癒院」があれば、何か楽しそうで行ってみたい気がします。

治療の〈療〉の本字は〈療〉につくります。楽論篇に「それ楽は楽なり」とあり、「楽」は上から鼓舞されてできたものとされ、『荀子』楽論篇に心の調和の意味に拡張されました。

古くは巫女が医者をかねていた時代がありました。鈴を振って病気のお祓いをしたのかもしれません。このような風習はやがて廃れ、〈癒〉

# 10-17 調和の龢

〈龢〉の甲骨文は〈龠〉と〈禾〉からなります。その形〈龠〉は三つの穴のある竹笛の形です。その形は排簫（はいしょう）から発展したものです。おそらくは中国から舞楽とともに奈良時代に伝わった「笙（しょう）」に近いものと思われます。「禾」は粟や黍を代表とする穀物を意味する字です。したがって、〈龢〉は、農耕祭祀において「龠」を用いて演奏し歌や舞をした様子を表した字です。日本の秋祭りを彷彿（ほうふつ）とさせます。「龠」は意味が拡張されて音楽の調和音となり、更には天地・神人の和を重ね合わせた「調和」を意味するものとなります。「礼楽」に基づくと、「楽」が指すのは〈龢〉による調和であり、「楽」の根幹に働くのが〈龢〉です。

〈龢〉と同系の意味の文字に〈和〉と〈盉〉があります。

『説文』二下〈龢〉「調うなり」
『説文』二上「和」「相鷹（あいこた）うるなり」
『説文』五上「盉」「味を調うなり」

〈盉〉の金文は鬯酒（香り酒）を調合する礼器の形です。

いずれも文字の根底にある意味は「調和」の意味で、〈調〉は『説文』三上に「龢するなり」（段注本）となっています。〈龢〉は『説文』二下に「読みて和と同じうす」とあって、古くから〈和〉と同義の文字として使われてきました。〈龢〉と〈和〉はその共通義と共通音の故に、後に画数の少ない〈和〉字による調音

〈龢〉
甲骨文

〈和〉
金文

盉〈金文〉

が主に使用されるようになりました。

〈和〉の金文は〈禾〉と〈口(さい)〉に従う字です。白川博士によると、〈禾〉は穀物の〈禾〉ではなく、軍門に立てる標識の木の形です。周代に入って〈口〉は、国家間の盟誓を書き記した文書である載書を収める器の意味を担います。「和」は軍門の前で盟誓し和議を行う意です。『周礼』夏官大司馬に「旌(せい)を以て左右和(禾)の門と為す」の鄭玄の注釈に「軍門を和と曰(か)う」とあります。

# 11 色とは何か？

# 11-1 白は骸骨の色

〈白〉の字源については、さまざまに解釈されています。『説文』七下に「西方の色なり」とあり、清代の徐灝は「白」は米粒を象ったものとしています。郭沫若は「白」は親指の爪の形とします。また、陳世輝は「白」は人の頭を象ったものと解釈しています。彼は「鬼」「兒」も人頭にかたどったものとし、「白」の字だとしています。清代の朱駿聲は「白」は日の出前に東方の空が白い光を発する様子を象ったものとしています。

さらに、白川博士によると「白」は白骨化した頭蓋骨のことだと解釈しています。風雨にさらされて白骨になった頭蓋骨を「されこうべ」といいますが、その色の白さから白色の意が生

甲骨文

金文

じています。偉大な指導者や強敵の長の首は、頭蓋骨のまま保存されるから、その人たちのことを「伯」といいます。これが後にいう階位の伯爵を構成する「伯」です。偉大な指導者の頭蓋骨や敵酋の首を飾り立てて保存する習慣は未開の部族社会では後々まで残存しています。またこれを辱める方法としては、酒盃や便器などの器として用いたことがあったようです。古代ギリシャでは、敵の頭蓋をコップにして酒を飲み戦勝を祝ったそうです。

「魄」は人が死んでなお残った肉体の精気を意味しますが、この字に付された〈白〉も白骨の意味を示しています。「魂気は天に帰し、形魄は地に帰す」(『礼記』)とあるように、人が死

254

ぬと「鬼」になりますが、その際「魂」と「魄」が分離して異なるものになると考えられています。「魂」は精神的要素で「陽の気」であり、死ねば天に上っていく気であり、「魄」とは肉体的要素で「陰の気」であり、死にともなって地に戻るとされています。これらは、古代の儒家によって説かれた中国の伝統的な霊魂観です。

# 11-2 玄は赤みを含んだ黒

「玄黄」という言葉があり、これは『易経』坤に出ていますが、書を学ぶ人にとっては『千字文』の冒頭なのでなじみがあるでしょう。これによると「玄」は天の色、「黄」は地の色のことです。

「玄」は、黒の中にわずかな赤色を含んだ色で、暗黒を示す黒色とは区別されています。真黒は無のイメージなのですが、「玄」はわずかな赤みを含むことにより天地開闢の息吹を含んだ、すなわち生命力を含んだ色とされたのでしょう。

都の守り神として四神、すなわち東の青龍・南の朱雀・西の白虎・北の玄武・中央の黄龍を当てましたが、中央の黄龍は中国の大地の色、北の玄武は亀に蛇が巻きついた姿に表します。

〈幽〉の甲骨文は〈𢆶〉と〈火〉に従います。〈𢆶〉

〈黒〉は『説文』十上に「火、熏する所の色なり。炎の上りて囱に出づるに従う。囱は古の窓の字なり」とありますが、字の上部は囊の形で、その中でものを熏蒸（燻して蒸すこと）する意です。〈黒〉の旧字は〈黒〉で、異体字に〈㷛〉があります。〈㷛〉は〈東〉と〈火（灬）〉に従い、東はもと〈東〉と同じ字であり、囊の中にものある形をいいます。この囊に下から火をたいて、燃えて黒くなった顔料を採るので黒の意となります。

〈玄〉の金文は、糸束をねじった形で、黒く染めた糸束のことをいいます。『説文』四下に「幽遠なり。黒にして赤色有る者を玄と為す。幽に象り、入は之を覆うなり」とあります。「天地

黒

𢆶 金文

玄

⽞ 金文

幽〈甲骨文〉

はねじった糸束を並べた形で、これを火でたいて炎を立てずに煙らせながら燃やすと黒色の煤が出ますが、このようにして糸束から煤を作ることを「幽」といいます。ここから幽玄とか幽霊とかといった暗いところからほのかに見えてくるような神秘的なイメージの語となります。

古代の染色方法については『周礼』考工記鍾氏に詳しく、最初は黄赤系の染料で染め、それが朱（赤）になったところで、黒の染料で染めていったものとみられます。緅は雀頭色（茶色）で、緇は黒色です。赤黄から朱赤色を経て赤黒を指す玄になり、最後は緇すなわち黒に至る。天地玄黄の玄の色に合致しているところに古代中国人の色についての観念の一端を見てとることができます。

## 11-3 〝青によし〟の青とは……

周代の色は、赤・青・黄・白・黒の五色だけだったので「青」は草の色や藍色、または深緑色など、青から緑系までの範囲を含みます。字中の〈生〉はおそらく草木の緑を表すのでしょう。『五行説』では「青」は春の季節に当てられ、草木の成長する象徴的な季節です。「青春」は春の生き生きとした様子を人生で一番活動的で輝かしい思春期に当てた語です。

糸偏の〈緑・紅・紺・紫〉などは字体が小篆しかなく、この字が出来たのは秦代以降です。それに比べて、青山・青丘・青田・などの語が古いものに「青」が使われるのは、それらの語が古い時代の「青」の概念に根ざしているからです。奈良の歌を詠むときの枕詞の「青丹よし」が

〈青〉の金文の上部は〈生〉、下部は〈丹〉で丹を採取する井戸の形に象っています。

「丹」はもともとは朱砂のことをいいますが、白丹や青丹の言葉があるように朱砂以外の鉱物質の顔料をも指し、この場合には〇〇色といったような意味になります。「青」は丹青とも呼ばれ、丹朱（朱砂）とともに、鉱物質で変化せず、腐敗を防ぐ効能があり、古来から祭祀に用いられました。〈静〈靜〉〉字は〈青〉を含みますが、〈爭〉は耒を上下より手でもつ形で、耒を青色の顔料で清め払う儀礼が元の意味です。虫害を避けて得られる豊穣を祈り、清め靖んずることから「しずか」の意となります。

丹〈甲骨文〉

青

青 金文

青 小篆

# 青

あをによし　奈良の京師は　咲く花の　薫うがごとく　今盛りなり　『萬葉集』巻三、三二八

この歌は九州の大宰府に赴任した小野老が、奈良を懐かしんでつくった歌です。「青丹よし」は、平城京の建物の装飾が青や朱であると説明しています。奈良は古くから銅が採れ、この銅から青色の原料である緑青が得られます。また、水銀（これを化学変化させて朱砂を採ります）の産地でもありました。ここから、「青丹よし」とは奈良で採れた顔料の緑青や朱が建築物の彩りに使われたのに加え、美しく照り映えた草木の青々さを含ませたものではないでしょうか。

一説に、枕詞の「青丹よし」の下に「奈良」が続くのは、顔料にするために青丹を馴熟すのによるといいます。「青」や「朱」の鮮やかさに、奈良の都のにぎやかな活気が映し出されています。

## 11-4 赤は火の色

〈赤〉の甲骨文は〈大（人の正面形）〉と〈火〉に従います。〈火〉は古来、穢れを祓うための浄化の具として祭祀の儀式に使われました。『周礼』秋官司寇に「赤犮氏（せきはつし）」また「翦氏（せんし）」などの職があり、熏・焚など火を用いて災いを防ぎ清める儀礼を掌（つかさど）っていました。おそらく、火によって穢れを祓う意味があったのだと思われます。罪を減じたり許したりすることを赦免（しゃめん）といいますが、火の儀式による修祓（しゅうふつ）の際に行われたものとされています。また、こういった儀式によってすべてが祓（はら）い清められるので、赤には赤心のようにむき出しの純真の意味があります。赤貧は本当に何もないむき出しの貧乏を意味します。

赤色顔料の最たるものが「朱砂」です。〈朱〉の金文は木の幹の部分に肥点を加えた形です。この字の字義はよくわかっていないのですが、金文には丹朱の意味に用いられているので、丹朱の採集の方法にちなんだ文字と推測されています。

中国の石器時代に、赤が何か象徴的な意味で使われた事跡があります。水上静夫氏『漢字文化の源流を探る』（大修館、一九九七年）に「あの北京原人で有名な周口店の上層部から、山頂洞人と名づけられた約一万年前の原人の、住んでいた遺跡が重ねて発見された。その原人の遺体（ミイラ）の周囲からは、酸化鉄（赤い色の粉）の

赤

<span>甲骨文</span>

<span>金文</span>

朱〈金文〉

260

粉末が発見された。それは死者に対する駆魔あるいは純浄化の呪物と考えられる。次いで西紀前四五〇〇〜前二七〇〇年頃の、大汶口遺跡が山東省で発見された。そこから出土の灰陶尊の刻符の溝には、朱が埋められていた。つまり墳朱である」と述べています。古代中国の極めて古い原始時代から赤色に神秘的な力を求め、物の浄化・邪気の排除・生命の延長などを託したものであろうと推測されています。この風習が日本にも伝わり、弥生時代や古墳時代の墓の中で水銀朱が使われていたことが極めて多くの事例から認められています。

## 11-5 「黄帝」「黄河」の黄は中国の色

〈黄〉の甲骨文の字形は火矢（火を仕掛けて放つ矢）に見えます。金文の字形は佩玉(はいぎょく)（貴人が衣の帯に結んだ装飾用の玉(ぎょく)）に見えます。恐らくその佩玉の色が黄色に近いものであったのでしょう。『説文』十三下には「地の色なり」とあり、田の部首に属し、田の色すなわち土の色だとします。「黄」は亦聲(えきせい)（田に従い炗に従う会意と炗を聲とする形聲文字を兼ねること）とします。『説文』のように、「黄」を土の色とするのは、五行思想ができてから後の考え方です。これについて白川博士は、その解釈はどちらも正しくない字には両系があると述べています。火矢の黄い色を字形にした〈黄〉が、金文の時代には佩玉を身につけることが横行し、その黄色が身分の高貴なことを示すのでそれに替えられたことは大いにありうることです。

中国の最初の皇帝が「黄帝」であり、華夏（中国の古称）文化の中心地が黄土高原であり、その地を流れる大河が「黄河」であるなど、黄色の色は古くから中国では特別な色として尊ばれました。その後、陰陽五行説に基づき、木・火・土・金・水の順に青・赤・黄・白・黒の五色を当てはめました。五行は自然万物の生成・動向を規定する元であり、色彩も例外ではなく、自然の運行と不可欠な関係をもつものとされました。天地玄黄の黄は天の玄に対する地の色で、東西南北に対して青白赤黒を当て、その中央を黄とし天の玄と対極に置きました。

黄  
甲骨文

黄  
金文

## 11-6 色は男女交合の形

〈色〉の小篆の上部は人、下部を表します。『説文』九上に「顔気なり。人に従い、卩に従う」とあります。『段注』によると、〈色〉の『説文』当時の字義の説明は〈卩〉（跪く人）を表します。『説文』九上に「顔気なり。人に従い、卩に従う」とあります。『段注』によると、心の中の気が眉間にあらわれたものが色であるといいます。つまり人間は喜怒哀楽により顔色を変えるが、その顔色がいろいろな色に変じることが色の本義だというのです。ところが、これは〈色〉の『説文』当時の字義の説明であって、字形に基づいた字源の説明ではありません。

清代の于鬯は「色字は人が卩（卻）の上に在るに従う、即ちこれ卻（膝）上に置くの意なり、然らば則ち女色を以って本義と為す」というのです。〈色〉の小篆の字形から見ると男女交合の形といえば、確かにそのような形と思えます。

これが正しいとすれば、「色」は女色の意から女性の顔の美を意味するようになり、これが『説文』にいう「顔気」になったであろうことは想像するに難くありません。現代中国語にも「色」に顔色・顔の表情の意味があって、「喜形于色」は「うれしさが顔に出る」の意味があります。

笠原仲二（一九〇八〜一九九〇）は〈色〉字が有する意味について、「男女両性の〈性〉的な視覚的・触覚的な感官のもたらす、官能的な悦楽性にも亦密接な関係のあったことがわかる」（『古代中国人の美意識』朋友書店、一五頁）と述べ、〈色〉字の概念を分析しています。〈色〉字が視覚と触覚の共感覚的共同によって成り立つとする笠原氏の洞察はまことに鋭いといえます。

色

色 小篆

采

甲骨文

264

古代中国では赤・青・黄などの色は古くは〈采〉で言い表されました。〈采〉の甲骨文は人が木の上にある果物を取る形に象っています。果物にはさまざまな色があるから色彩の意味となり、一方では果物を手でとるから「採る」の意味になります。また野菜の菜も〈采〉の意から出ており、色を意味する〈采〉には後に〈彩〉の字が使われるようになります。〈彩〉には〈顔〉や〈彦〉にみられる〈彡〉を含んでいます。〈彡〉は誕生や成人の儀式で顔に施される文様でもあり、色彩の意味を内在しています。

## 11-7 物はさまざまな牛の色

〈物〉の偏は〈牛〉であり、旁の〈勿〉が風になびく様子の象形です。〈勿〉は総じて雑帛（雑色の帛）を意味する。雑帛にはさまざまな色があり、そこから雑色牛を意味し、更に意味を拡張してさまざまな牛の色から「万物」を意味するようになります。『周礼』春官小宗伯に「毛六牲」とあり、賈公彦（唐代の経学者）は「若馬、牛、羊、豕、犬、鶏、物色也、皆有毛色」と述べ、「物は色なり」として、牛だけではなくさまざまな動物の色から物の義を求めています。日本語で「色々（いろいろ）」というのも、多くの物を指している点で同じ意味に帰着します。「物」は多くの色から、多くの形や多くの種類の意味になり、それらのものを総合

していう言葉が「物」なのです。

「物」は万物を表しますが、さらに万物に潜む自然霊をも意味するようになります。中国では、古代より祖先崇拝を宗教のかなめとしました。亡くなってあまり日にちが経っていない祖先は鬼と呼ばれ、時間が経過すると「物」と呼ばれるようになります。つまり鬼である故人の人格や個性が時とともに埋没してしまい、「物」一般としての自然神に同化してしまったと考えられたのでしょう。日本では三輪神社の祭神である大物主、人に取り憑く物の怪といわれる霊など、古くから「もの」の語が使われるところをみると、中国の物の意が伝わったと見るのが自然です。古代豪族の物部氏は呪的な能力をもって朝

物

![甲骨文]

甲骨文

![小篆]

小篆

266

廷に仕えた部族で、いつしか「もののふ（武士）」という言葉に転訛しました。現在でも大物・人物という語があるが、それらもまた人間に霊的な意味をもつ「物」を尊称として加えた語であるように思えます。同じように使われる「者」

ですが、曲者・愚か者・学者・易者・信者など、「物」に比べてごく一般の人間的なニュアンスに使用されており、「物」との使用の住み分けがあるように思われます。

# 11-8 流布・公布の布は？

〈糸〉の甲骨文字は二つあります。『説文』では〈糸〉を象形、〈絲〉を会意としています。それに対して王筠（一七八四〜一八五四）の『説文釈例』には〈絲〉が象形で、〈糸〉はその省略形とみます。つまり〈絲〉は二つの繊維がねじられて出来たものとみなすわけで、〈糸〉が〈絲〉に先だって出来た文字というのです。どちらが正しいかわかりませんが、現在の辞書では〈糸〉と〈絲〉は同字として扱われています。『説文』十三上には、〈絲〉は蚕が吐き出すものとあります。

蚕の甲骨文には葉の上に虫が書かれているように見えるものがあります。蚕が古くは「くわこ」と呼ばれたのは、桑の葉を食料とすることに由来します。この蚕糸から作られたものが絹です。ローマと中国が通じるようになって、絹の交易がシルクロードを通じて行われ、そのことが絹の価値をいっそう高めたことはよく知られるところです。

〈布〉は枲（麻のこと）で作った織物のことで、『段注』によると「古者には今の木綿布なし。但麻布及び葛布有るのみ」とあります。葛布とは葛の茎を繊維にしたものから作った布です。中国に木綿が普及したのは意外も遅く、元代（一二八〇〜一三六八）に入ってからです。「布」は一般庶民の衣についていうの

蚕〈甲骨文〉

糸
甲骨文

甲骨文

布〈金文〉

268

であって、上流階級の着る絹は該当していませんでした。しかし「布」は多く使われたので、商品価値があり交易の対象として、お金のように対価交換の品とされ、後に銭貨が使われるようになっても布銭の名が用いられました。実際に、新（八〜二三）の王莽のときに「布貨」、北周（五五六〜五八一）の時に「布泉」という名の貨幣が発行されました。布告・流布・公布など「広くゆきわたる」意味の「布」は、交換の具として使われた布の意味を拡張したものです。

紡績図

269

## 11-9 顔料の意味

『説文』九上「眉目の間なり」とあり、眉と目の間の部分をいい、『方言』に「頟なり」とあり、額の部分をいう。目・眉・額の部分は入れ墨を入れる場所でもあり、「かお」の象徴とも見られるところから「かお」の意となったものとみられます。

〈顔〉は〈彦〉と〈頁〉よりなる形声文字で、声符は〈彦〉です。〈彦（彥）〉は〈文〉と〈厂〉と〈彡〉に従う文字です。〈文〉は文身（入れ墨）、〈厂〉は額の側身形です。〈彡〉は文身で使う絵具である「顔彩」にもその意が使われています。〈頁〉の小篆は頭上に呪飾をつけた人の側身形で、後に首（中国では頭を意味する）の意となります。したがって、〈顔〉

礼を終えたものを「彦」といいます。日本では文彦や正彦といったように古来から「○○彦（ひこ）」といった字を名前につけるのは、元服した成人男子の意を名前に含ませたものと解釈できます。それとともに、日本では古くから「鯨面文身」の風俗があり、〈彦（ひこ）〉もまた入れ墨に由来した意かもしれません。

〈顔〉が文身を示す意であることが、日本画などという語に残されています。また、日本画などで使う絵具である「顔彩」にもその意が使われ「顔料」という語に残されています。

男子が一定年齢に達すると、成人儀礼として文身を加えて元服のしるしとしました。その儀

顔

顔 金文

顔 籀文

頁〈小篆〉

270

とは、成人儀礼に際して額に美しい文身を加えた顔容をいう。文身といっても朱などで一時的に描いた絵身です。古来は、額に加えられた文身の風景を「顔」といい、全体を面といいましたが、今では全体を「顔」といいます。

# 11-10 文は入れ墨

文〈金文〉 文〈甲骨文〉

文
甲骨文
金文

〈文〉は『説文』九上に「錯れる画なり、交文に象る」とあり、交錯する線の意味と解されています。この解釈は、〈文〉が線を交錯させた文様であるところからきています。しかしながら、それは甲骨文の〈文〉の意味するところと同じではなく、後代の解釈によるものです。

〈文〉の甲骨文や金文の字形は、人の正面形の胸部に文身（入れ墨）の文様を加えた形です。

『古事記』に「胷形」と書かれ、胸に入れ墨をした部族であったようです。

もともと「文」は死葬のときに呪飾として朱色をもって胸に文様を描き死体を聖化する聖なる記号でした。文祖・文考・文母など亡くなった祖先に祭るときに「文」を冠して呼ぶのもそれに倣っています。

古代中国では、出生のときにもある種のまじないの記号として、×形の文飾を額（厂）に書く風習がありました。その様子を文字にしたのが〈産（産）〉で、この字の上部は〈文〉です。

日本でも「あやつこ（阿也都古）」といって、赤ちゃんの額に×印・犬の字などを鍋墨や紅で記す風習が古くからありました。赤ちゃんの初

秦や漢を悩ませた北方の匈奴は入れ墨をしていたことが知られ、また古代の倭人も入れ墨をしたことが『魏志』倭人伝に書かれています。北九州の古い海人族である宗像氏は

参りや初歩きのときに、今なお「あやつこ」の儀式を行う地域が多く残っています。「文」はすなわち、入れ墨に由来する漢字なのです。

# 邪霊を防ぐ「×」形

〈胸〉の小篆の中の〈凶〉は邪霊を避けるために死者の胸に×形の文身（入れ墨）を施した形です。〈勹〉は人を横から見た形で、からだの中心部である胸の部分に〈×〉が描かれていることを示した字です。白川博士によると、「凶礼のときにも胸に×形を加えて呪禁とすることがあり、凶・兇・匈・恟・胸などはその系列字である」と述べています。呪禁とはまじないをして邪霊などの災いを祓うことです。

島根県の荒神谷遺跡から出土した三五八本の銅剣の大部分に×印がありましたが、これもまた〈凶〉の×と同じように呪禁のまじないだと思われます。

〈爽〉の金文は〈大〉と四つの〈×〉から成る会意文字です。婦人が亡くなったとき葬式で遺体にお祓いをして、両方の乳に朱で×形の絵身を描いたことを意味する字です。同様の意味の字に〈奭〉があり、〈皕〉もまた婦人の両方の乳に施された絵身を表します。〈爾〉は、人の正面形の上半身と胸の部分に四つの×形の文身を加えた形に象ります。〈爽〉の上半身を示すものが〈爾〉で、『説文』三下に「麗爾なり。猶お靡麗のごときなり」とあり、その絵身が美しいことをいいます。絵身は朱で描かれ、その美しさを文彰といいます。〈章〉の金文は入れ墨用の辛（はり）の先の部分に墨だまりのある形で、日の部分が墨だまりの形です。

〈胸〉小篆

〈爽〉金文

章〈金文〉

文身の文様のあるものを文章といいます。今我々が使う文章は、〈文〉が文字の意味をもったのち意味が転用されたものです。

# 12

## 自然をつかさどるもの

# 朝は日と月が見える

12-1

〈日〉の甲骨文は太陽の形に象ります。中に〈一〉を加えたのは、実態としての太陽を表すための指事文字的な記号として用いたものと思われます。〈朝〉の甲骨文は〈艸〉と〈日〉に従います。草の間から日が出ていますが、右になお月影の残る形です。

伝説の帝王の帝俊は妻義和（ぎか）との間に十人の息子をもうけました。十の太陽が一日に一人ずつ地上を照らしていたのですが、堯の時代になり、十の太陽がいっぺんに現れるようになりました。地上は灼熱の世界となり、作物も枯れてしまいました。困り果てた堯は羿（げい）に頼んで、九つの太陽を射落とさせました。これにより地上は再び平穏を取り戻しました。いささ

か荒唐無稽な伝説ですが、太陽が一つだけあるのが地球に最も適しており、天地創世の過程でそのような絶妙な自然のバランスが保たれるようになったことを述べたものだと思います。

〈陽〉の甲骨文では、〈昜〉は台の上にある玉の光が下方に放射する形で、〈阝〉は神が上り下りする梯子（はしご）です。〈昜〉は神聖な梯子の前に玉を置く形で、玉は魂に力や活気を与える魂振りの呪能があるとされました。この〈昜〉に最も極まった状態をいう「太」をつけ、「太陽」の語が出来ました。「太陽」とは陽気の極まった気をいい、こちらの意味から天の「太陽」の意味が出てきたようです。〈陽〉と対極にあ

〈日〉
甲骨文

〈朝〉
甲骨文

陽〈甲骨文〉

278

陰〈金文〉

〈陰〉の金文は、〈會〉が〈今〉と〈云〉より成り、それに神聖な梯子である〈阝〉を加えたものです。〈今〉は栓のある器の蓋の形で、「云（雲気…ここでは霊気の意です）」を蓋い閉ざすことが〈會〉の意味です。陰陽はもともと魂振り・魂鎮めの儀礼に関する字です。

## 12-2 月がとっても青いから……

〈月〉の甲骨文は三日月の形に象りますが、〈夕〉字と区別するために字中に小点を加えました。〈明〉の甲骨文は〈囧〉と〈月〉に従う会意文字です。〈明〉は楷書では〈日〉と〈月〉の会意と思われやすいのですが、それは誤りです。〈明〉の原意は窓から月明かりが差し込むことです。電気のない時代では、月明かりは夜の明かりとしての象徴的な意味をもちえたのであろうと思われます。「蛍の光、窓の雪」の「窓の雪」は月光に照らされた雪明かりです。昔の人がこのような明かりを頼りにして学問に励んだという故事から、向学心に燃えた学問の徒の心の冴えたそこから意味を拡張して朗報のように明るい知

「月がとっても青いから遠回りして帰ろう」という歌がありましたが、これも、月明かりに照らされた情景の美しさを表現していてすばらしいと思います。月明かりは暗い夜の世界で唯一明るい光なので、人を照らし出し、人を明るい未来に導くというニュアンスがあることが、〈明〉字の意に通じています。

〈朗〉は本字を〈朖〉につくり、精白された良質の穀類を表す〈良〉と〈月〉からなります。月光が明るくくすみわたっている様を天朗といいます。空が明るくくすみわたって透き通る様を朗朗といい、「朗」も「明」と同じく月の明るさを原意とし、

明〈甲骨文〉

月

甲骨文

金文

らせや、性格が明るいことを清朗といったりします。

〈望〉の甲骨文は人が上を見上げる形ですが、金文には甲骨文になかった〈月〉が加わります。〈月〉を加えることによって、人が上を見上げる行為が明確になりました。小篆は金文を踏襲しており、どちらも目を意味する〈臣〉と〈月〉と〈壬〉より成ります。その後に声符として〈亡〉を加えた形声字の〈望〉になります。上を見上げる行為から意味が拡張されて、願望・希望・志望のように「望む行為」を表すようになります。金文においてこの字に〈月〉を加えたアイデアはすばらしく、それによって月の明るさがこの字のイメージに加えられたように思われます。

〈朝〉の金文には、代わりに水を描く字があって、これ

望〈甲骨文〉

望〈金文〉

望〈小篆〉

朝〈金文〉

は潮の干満に伴うものですので、〈潮〉の中にも〈朝〉があります。

〈夜〉の金文は人が立っている姿と字の右にある夕方の月からなります。「月」は夜の象徴なのです。

夜〈金文〉

# 12-3 雲中の龍

〈雲〉の元の文字は〈云〉で、後に〈雨〉を加えて〈雲〉という字になりました。『説文』十一下に「山川の気なり。雨に従う。云は雲の回転する形に象る」とあります。甲骨文の字形は、雲中の龍が尾を巻いている形で、古来には雲に龍がすむと考えられていました。ちなみに〈龍〉の甲骨文は尾が巻いた形になっており、〈云〉と同じです。「龍」は洪水神とされ、隠した龍であり〈云〉は龍の全姿です。〈云〉は雲の中に頭を隠した龍であり〈云〉は龍の全姿です。「行雲流水」は中国宋代の詩人蘇東坡の言葉です。流れに逆らわず、なにごとも自然のままにというイメージで、自由に心のままに生きた蘇東坡の心情をよく表しています。この言葉と

ものです。〈旬〉の甲骨文もまた龍が尾を巻いた形です。「旬」は上旬・中旬・下旬のように十日を表します。殷代には十日ごとに貞卜を行うことが決められていたので、「旬」は予兆的な意味をもったようで、十日ごとのお祓い的な儀礼行事の際に、一旬を支配する神霊として龍形の神が考えられたのでしょう。〈旬〉と〈云〉は字形が近く、〈云〉は雲の中に頭を隠した龍であり〈云〉は龍の全姿です。

龍〈甲骨文〉

雲 甲骨文

云 古文

旬〈甲骨文〉

羌族の共工氏・夏系の鯀・禹、南方系の女媧・伏羲もみな龍形の神とされており、その龍神が水神のもとの形となりました。甲骨文に描かれた龍は頭を雲の中に隠し、尾のみが見えている形で、龍が天に昇るという考え方が反映された

282

同じような意味で書かれた唐の王維(おうい)の詩があります。「行きては到る水の窮まる処、坐しては看る雲の起こる時」という句です。雲という自然現象を自分の生活にたとえて、あるがままの心で生きる気ままな生活を語ったものであると思われます。後に「行雲流水」から、いろいろな所に遍歴して修行する禅僧をさして「雲水」という言葉が使われるようになります。

## 12-4 気韻生動の「気」とは？

〈気〉は初文を〈气〉につくり、雲気が空に流れ、その一方が垂れている形です。雲気とは何かというと、森羅万象が根源で働く気、すなわち元気だというと分かりやすいと思います。中国の書画における最高の境地とされる「気韻生動」の「気」は、五感すべてにつながる〈気〉です。例えば龍の絵ならば、龍があたかも生きているように雲気の中から現れ出でる様を描くことであり、花ならば、その美しさを生命感あふれる情感をもって描きだすことです。この絵を見た人は、視覚を通じて、思わず他の五感を連動させます。

〈気〉の甲骨文は、雲気が空に流れている形ですが、旧字体は〈氣〉です。

周代に、「気」が「におう」の意味で使われた事例があります。『礼記』少儀に「洗盥し（盥で手を洗い）、食飲を執る者は、気ふ勿れ」とあります。これに対する孔穎達の注釈に「鼻で嗅がず、飲食を尊長（尊重）することを謂う」と述べています。また、『黄帝内経』素問五常政大論に「五気」の記述があり、唐の王冰の注釈に「五気は臊・焦・香・腥・腐を謂う」とあり、「気」がにおいの意味に使われています。このように、においと「気」は不可分な関係にあります。

〇气 甲骨文
〇気
〇氣 小篆

周濂渓 「太極図」「太極変卦」

## 12-5 勇は気が充満している人

甬 金文
勇 金文

〈甬〉の金文は、木などにかけるよう上部に紐がついた筒型の器の形で、「おけ」を意味する〈桶〉の初形です。〈用〉の甲骨文は、木を組んで作った柵の形です。この柵の中に祭祀に用いる犠牲の動物を養うので、「用いる」の意味があります。〈甬〉は筒形の土人形で、秦・漢代の墓より出土しています。秦の始皇帝の陵墓から出土した兵馬俑は圧巻です。また〈涌〉は井戸水などが湧き出ることをいいますが、古代中国では丸型の井戸が多かったようです。

〈勇〉の小篆には〈勈〉の形になります。小篆には〈勈〉の形もあって、〈甬〉と〈戈〉よりなり、これが〈勇〉の初形でしょう。〈戈（ほこの形）〉が〈力（農耕の耜を表す）〉に替えられることによって字の意味がわかりにくくなりました。『説文』十三下に「気なり」とあり、筒形の〈甬〉の中に気が通じて流れるのを〈勇〉といったのでしょう。そのような気とほこを意味する〈戈〉を組合せれば、〈勇〉はほこを手に持ち気が充満している人を指すので意味がわかりやすいでしょう。

〈通〉の甲骨文は〈彳〉と〈甬〉からなり、〈甬〉は空洞の筒形ですから、その中を滞りなく通じることをいいます。〈辶〉は道を意味しますので、〈通〉は交通や通達など、

通〈甲骨文〉
勇〈小篆〉
用〈甲骨文〉

初義的な意味は空間を通じる意味をいいます。また、そこから意味を拡張して通念や通史のように時間的に通じることをもいうようになります。通夜は死者を弔うために夜を明かすことをいいます。通訳・通貨なども同じように理解することができます。

## 12-6 熱は地熱

〈熱〉の小篆は〈埶〉と〈灬(火)〉に従います。〈埶〉は『説文』三下に「種うるなり」とあって、植物を植えること、すなわち種芸〈藝〉のことを示す字です。〈熱〉は『説文』十上に「温なり」とあります。植物が育つのは春から夏にかけての地温が高い時が適していて、「熱」とは気温の温暖なることをいいます。これより体の中に存する体温も「熱」といいます。更に、ここから意味が拡張されて、熱心・熱情・熱中の語を形成する「熱」の意味が生じます。

〈藝〉の甲骨文は若木を奉ずる形です。若木を種えるのは、神事的あるいは政治的な意味をもつ行為であったらしく、甲骨文の中では祭儀の時に用いられています。後に、種藝の意味と

なり、若木を育てるように、自身の才能を育てる意味に拡張され、藝術の「藝」の意味が生じました。空海が作った「綜藝種智院」は儒教・仏教・道教などあらゆる思想・学芸を総合的に学ぶことのできる教育施設であり、「藝」の意をよく伝えています。

日本では〈芸〉という字を使いますが、これは〈藝〉から〈埶〉の部分を省略した略字として当用漢字になったものです。『説文』一下に〈芸(芸)〉があり、虫除けに使う薬草の意味で、上の芸術の〈芸〉とはまったく無関係です。奈良時代に石上宅嗣によって建てられた日本最初の図書館「芸亭」は、平城京の跡地に顕彰碑が立てられています。これらは、薬草の「芸」の時に用いられています。

熱 小篆

藝

藝 甲骨文

の本来の意味に由来します。中国では「藝」の簡体字は「艺（yì）」で、「芸（yún）」という漢字とはまったく異なる文字なのです。

## 12-7 蜃気楼

〈辰〉の甲骨文は〈蜃〉の初形です。〈蜃〉は『説文』十三上に「雉、海に入りて、化して蜃と為るなり」とあります。『大戴礼記』夏小正に「雀、海に入りて蛤と為る」ともあり、鳥が水に入って貝になるという伝承が古くからあったようです。『段注』には「大蛤なり」とあり、その肉は呪能をもつものとして、祭祀に用いられ何らかの予兆をもつものとされました。「蜃」を含む語に「蜃気楼」がありますが、これは大蛤を表す「蜃」の吐き出す息によって起こるとされました。「蜃」の状態を占うことによって、震動や震驚が予兆されました。それを意味する文字が〈震〉で、予兆は震動を伴いました。またその貝殻は木の先に取り付けられて草刈

用の刃として使われました。それで「農」にも「辰」が含まれているのです。ちなみに〈農〉の金文は〈田〉と〈辰〉に従う字で、田を耕す意味です。〈辱〉の小篆は〈寸〉の形で草を刈る道具です。〈耨〉の〈耒〉はすきを表し、〈寸〉の意で字形にはなく、𧛱（けがす、けがれる）・䅆（くじける、気力が衰える）などの仮借として使われたものでしょう。

〈辱〉に〈廾〉をつけた〈蓐〉は刈り取った草で編んだ「むしろ」や「しとね」のことで、古代にはいまのような布団や絨毯がなく、草で

辰 甲骨文

辰 金文

辱〈小篆〉

農〈金文〉

編んだむしろを敷いて生活し、またその上で寝ていたのでしょう。〈蓐〉はまた、子を産むときの敷物を意味し、「蓐母」は産婆を意味します。

「蓐月(じょくげつ)」は臨月を意味します。この字の系列に妊娠の〈娠〉があります。

蜃気楼

蜃

## 12-8 風の中の「虫」

〈風〉の字の中にある〈虫〉は一体何を意味するのでしょうか。

〈風〉の古い字を辿ると、〈鳳〉です。古代中国人は、何千里を一気に飛ぶという鳳が羽ばたくことによって風が生じたと考えたようです。

〈鳳〉の甲骨文で、鳥の頭の上にあるのは、〈辛〉の甲骨文です。〈辛〉は把手のある針を表す象形文字で、入れ墨をする針を指します。〈鳳〉の上に〈辛〉の冠がついているのは、〈鳳〉が天帝に誓約して絶対服従していることを示します〈言〉参照。

〈鳳〉の甲骨文は、〈口〉の符号のついた字形が多く現れます。この符号は現在の漢字では〈風〉は〈凡〉と〈虫〉よりなり、〈鳳〉は〈凡〉の字で表されます。〈風〉は〈凡〉と〈虫〉よりなり、〈鳳〉は〈凡〉の字で表されます。〈凡〉はそのほかに〈帆・汎〉などにも使われています。これらの字の中で〈凡〉が風を意味します。この符号が付いた字形が現れたのは、もともと空に羽ばたく〈鳳〉の字から、風を意味する〈鳳〉字を分かつためだったと思われます。

金文の図象に〈⛵〉（三巳錞于）があり、帆の右側に多く引かれた横線が風を示したものと思われます。また、金文の図象に帆船を象った〈⛵〉（川大錞于）があって、この文字の右上部分は〈鳳〉の甲骨文とも近似しており、〈鳳〉

辛〈甲骨文〉

風
甲骨文

鳳
甲骨文

鳳〈甲骨文〉

字と考えられ、〈風〉を意味するものと見て間違いはないでしょう。いずれも文字内に帆船と風が配されており、その中でも〈鳳〉を含んでいるのは〈鳳〉字の〈凡＋鳥〉の構成と同じです。〈凡〉はそもそも風を受けた帆船を意味するものと思われます。

『説文』によると〈風〉字の中の〈虫〉は〈蟲〉であり、昆虫の意です。しかしながら、「虫」の概念は鳥類を表す「羽蟲」、獣類を表す「毛蟲」・魚類及び爬虫類を表す「鱗蟲」・カメ、甲殻類および貝類を表す「介蟲」・人類を表す「裸蟲」および「昆虫」などの熟語表現があり、動物全般に使用されています。また、〈虫〉の「虫」はヘビの類を指す意で、蛇・爬虫類などの〈虫〉は上のいろいろな虫の中でも〈龍〉の〈虫〉は、上のいろいろな虫の中でも〈龍〉体でなければなりません。そうすると、〈風〉の中に入るものは〈鳳〉のように風を起こす主〈風〉の前段階の字である〈鳳〉を見れば、〈凡〉龍を意味しています。

（川大鋆子）

しか考えられません。龍はもともとヘビの概念を拡張した想像上の霊獣です。

〈鳳〉は殷の時代に盛んに行われた鳥占いに影響を受けて作られた文字で、古代中国では鳥は空を飛ぶことにより、この世とあの世を行き交うことができると考えられ、神聖な動物とされていました。神社の入り口にある鳥居も、もとは鳥によって神の空間を守るための門であり ました。引き戸の下を敷居といい、上を鴨居というのも、家を守る鳥の意味です。

中国では鳥占いがすたれて、龍が自然を司る霊獣として認識され、漢代では龍は王族のシンボルとされるに至ったのです。〈虹〉の甲骨文は両端が龍の頭で、虹を表す円弧が二つの龍の頭をつないでいます。そういったことから、〈風〉の中の〈虫〉は龍を指すものと考えられます。

龍は漢の建国以後、皇帝のシンボルとして扱われるまでになります。このようにして自然の

虹〈甲骨文〉

294

動静を司る最たる霊獣に対する人間の観念の主体が、〈鳳〉から〈龍〉へと移っていき、〈風〉字の〈虫〉が〈鳳〉から龍を意味する〈虫〉に転じたのはこういった歴史的背景によるものと考えられます。こう考えてみますと、まさに漢字の原意を紐解くことは、東洋精神の原点を探ることなのです。

# 13

## 書にまつわる漢字

## 13-1 筆が歌い墨が舞う

〈筆〉の初文は〈聿〉で、手で筆を持っている様子を示したものです。〈聿〉は周代にはすでに筆の意を失って、「聿に厥の徳を修めよ」(『詩経』大雅文王)というように助詞として文のリズムを調整する語として用いられたのでしょう。それに替り、〈聿〉字が文のリズムを調整する語として用いられたのでしょう。

〈建〉は〈聿〉と〈廴〉から成ります。〈廴〉は儀礼を行う中庭を囲む周囲の壁のことで、この中庭に筆を立て、方位や地相を卜します。そこに目印となる柱を立て、建物を建てるところにいけにえの動物を埋め、その土地を祓い清める儀礼を行います。儀礼の後、この場所の土台を固めその上に建築物を作ります。そこから、

聿〈甲骨文〉

「建」は建築の設計図を筆で引く事を意味するようになります。「健」は建築物が神の加護により守られている状態が人体に及ぼし、そこから健康の意味で使われます。

筆そのものの起源は定かではありませんが、甲骨文には朱で書き込まれた下書きと思われる筆跡が出土しています。筆は秦の時代に蒙恬が作ったとされていますが、その歴史はもっと遡るものと見ていいでしょう。一九五四年に湖南省長沙左家公山一五号墓から戦国時代(前四〇三年～前二二一)の筆が出土しています。

中国は漢字の国ですから、筆は官吏にとって必需品でした。『漢書』のなかに「簪筆」の語が見え、漢代の官吏は筆を簪のように頭に挿し

筆

甲骨文

金文

298

ていたようです。このことから「簪筆」は下級官吏になることも意味しました。筆を頭に指しているところを思わず想像してしまいますが、何か味のある光景です。私の友人に聞いた話ですが、書道の展覧会前に泊り込みの練成会で深夜まで作品を書いていましたが、なかなか思うような作品ができない人がいて、ふと見るとその人は筆を手にしたままその場所を汚さないように筆先を天に向けたまま眠っていたそうです。

敦煌・馬圏湾筆（烽燧遺址出土）

西湖筆（高望燧出土）

鄧石如印 「筆歌墨舞」

# 墨　人を磨るにあらず

〈墨〉の金文は〈黒〉と〈土〉から成ります。〈黒〉は旧字を〈黒〉につくり、〈束〉は袋の中に物がある形で、これに下から火を炊いてこれらの物を黒く焦がすことを示し、そこから「くろい」の意味になります。〈土〉は「つち」を意味しますが、土の中にいろいろな色彩の顔料があることから、顔料のニュアンスがあります。

「墨」の最古の例として、前漢の前一六七年と推測される江陵鳳凰山一六八号漢墓から、円石硯とともに墨片が発掘されています。しかし、「墨」の出現ははるかに古く、殷代に陶器片に墨で〈祀〉と書かれたものが発見されています。

古くは石墨を粉状にして水に溶き漆のような粘着材に混ぜて使われましたが、後に膠（にかわ）と松煙（松

墨　金文

墨　小篆

の樹皮と松脂を燃やして作った煤）を混ぜて松煙墨が作られました。

南唐の李廷珪は墨匠として文献上に名を残す最初の人物ですが、彼の造る墨について「黄金は得るべきも、李墨は獲難し」といわれるように、佳墨を得ることが書家の羨望となっていました。宋の蘇東坡は「人墨を磨るに非ず、墨人を磨る」という言葉を残しました。佳墨を得てこの墨を磨って書画に使ったらどれだけすばらしいものができるだろうと思う一方、墨を磨れば当然墨は小さくなり、それを惜しんで"いやはりこの墨を磨らずにおこう"と思います。こうした葛藤（かっとう）を度々繰り返しているうちに、墨だけが残ってとうとう自分の人生が磨り減って

しまった、という話なのです。消磨するはかない命運を背負った墨に限りない愛情を注ぐ蘇東坡の思いが伝わってきます。

墨には松煙墨と油煙墨があります。松煙墨は枯れて数年たち脂ののった松の木を燃やして得た煤に膠と香料を混ぜて造ります。出来たての松煙墨の淡墨の墨色は少し茶味を帯びた灰色ですが、三十年ぐらい経過しますと墨色に青みが増してきます。油煙墨は菜種油や胡麻油を燃やした煤が原料です。墨色は黒々としており、淡墨にすると赤味が認められます。中国では、油煙墨は桐油から採った煤で造られます。桐油煙墨の中には年数を経ると松煙墨のように青味がかった墨色になるものもあります。蘇東坡は、墨色について「その光を清にして浮ならしめず、湛々として小児の眼睛の如きもの、すなわち佳となす」と述べ、子供の澄み切った瞳に至高の墨色を求めました。東坡は、墨の色に潜んだ人間の心の無垢を見たのかもしれません。

中国製墨図

# 13-3 硯癖と硯友

〈硯〉は甲骨文・金文には無く小篆にしてはじめて現れます。「すずり」は古くは〈研〉字を用いました。〈研〉は研磨の意味から精密なものを仕上げる意味になり、研鑽や研究のように用いられます。〈硯〉はこの〈研〉の意味と音を踏襲した字なのです。後漢の劉熙の『釈名』には「硯は研である。墨を研いで和濡さすもの」とあります。〈硯〉の字が〈石〉と〈見〉よりなるのは、〈硯〉が単に墨を磨る道具であるだけでなく、古くから文房四宝（筆墨硯紙の四つをいう）の一つとして愛玩されたことを示しています。

一九五六年、湖南省長沙市沙胡橋近くの前漢期の古墳から円形石硯二個が発見されており、墨をすりつぶすための小さな石棒がその上に載っていました。また、一九六五年陝西省劉家渠の後漢墓発掘の際、七つの石硯が発見されています。いずれも板岩製で、硯には磨った後の墨が残っています。この墓から円柱形の墨も二個出土しています。

古い時代の硯はやや時代が下ると陶硯や瓦硯が多数出土しています。その後には現在の中国の二大名硯として知られる端渓硯や歙州硯が出現します。

端渓硯の産地は広東省高要県の南東斧柯山です。紫色の石肌は大変美しく鑑賞硯にも十分に値します。端渓硯のすばらしさは発墨がよく、墨色に精気が感じられることです。墨の粒子が

〈硯〉

小篆

302

愛玩を広く指す語としての意味もあります。北宋時代を代表する「墨癖」の持ち主といえば蘇東坡でしょう。また「硯癖」の持ち主といえば間違いなく米芾（元章）が挙げられます。宋の四大家の一人である米芾は『硯史』を著わし、これは今も愛硯家の経典となっています。「硯癖」を同じくする友を「硯友」といい、硯をあれこれ論じることを「硯論」といいます。明治時代には犬養木堂（本名犬養毅。第二九代総理大臣）などにより「洗硯会」が開かれました。「洗硯会」ではお互いが硯を持ち寄り、皆で批評し合いました。

細かすぎると墨色に透明感はありますがやや精気に欠け、墨の粒子が大きすぎれば墨色は粗雑で品格を欠いたものになります。端渓硯で磨った墨液は、墨の粒子が書画にふさわしい大きさで、潑剌としてしかも上品な墨の発色を示すといわれています。

歙州硯は安徽省歙県龍尾山一帯で採れる硯石です。文房四宝に贅を尽くした南唐（九三七〜九七五）の李煜は、澄心堂の紙、李廷珪の墨、龍尾の硯（歙州硯のこと）の三者を天下の冠としました。歙州硯は端渓硯よりもやや粒子が細かく磨り下ろされます。そのため、淡墨は透明感があって美しい墨色が得られ、水墨画や仮名作品などの淡墨を使う書画には適すると思います。ただ端渓硯も歙州硯も品質には格差があり、この評価がどの硯にも当てはまるわけではありません。

「硯癖」（けんへき）という言葉があります。硯を愛玩する極致を語った語です。詩を好むことを「詩癖」といい、「硯癖」は硯のみならず、書や文房のした。

唐　十七足陶硯　湖南省長沙出土

# 13-4 紙は布から始まった

〈紙〉小篆

紙がいつ頃作られたかはよくわかっていませんが、中国内陸部の新疆のさまよえる湖ロプノール近くの烽火台跡から四cm×一〇cmの小さな麻紙が発見されました。同時に出土した木簡に黄龍元年（前四九年）と記されており、前漢の紙が初めて発見されたことになります。通説によると紙は後漢代に蔡倫（五〇?～一二一?）が発明したものとされていましたので、この説は破られたことになります。紙が発明される以前は、竹・木や絹が使用されていました。

〈紙〉は古くは〈帋〉と書かれ、この字の〈巾〉は布切れを意味しますから、紙の始まりは布を材料にしたものと思われます。『後漢書』の蔡倫伝の中に「古くから書物の多くは、竹簡を以て編み、絹、絹布（縑帛）を用い、これを紙といったが、絹は貴く高価で簡は重くて、ともに不便であった。そこで倫（蔡倫）は創意工夫をし、樹膚（樹の皮）、麻頭（大麻の上枝、麻の切れ端）、敝布（麻織物のぼろ）、魚網を用いて紙をつくり、

というようになりました。現在に至っても本が何冊といったように書物を数える単位として使われます。竹簡・木簡はかさばって保管に不便ですから、紙の発明が中国文化の発展に寄与した功績は大きいと思われます。

〈冊〉という漢字がありますが、甲骨文ではもともとは柵の形です。後に書冊の形に転用されて、竹簡・木簡を編んだものを〈冊〉

冊〈甲骨文〉

元興元年(一〇五)にこれを皇帝に奉り、帝はその才能を褒めた。これ以後、この紙が多く用いられたので、人々はみな蔡侯紙として誉め称えた」と書かれています。麻頭・敝布・魚網は布を材料としたものですが、樹膚は現在の紙の材料と同じです。蔡倫は紙の製法を改善し、そのおかげで大量生産ができるようになったものと思われます。

後漢の製紙工程想像図

## 13-5 書は神聖な祝詞

書　甲骨文

　　金文

古代中国では文字の一つ一つに呪能があると信じられていました。言葉のもつ言霊は文章になっても霊力があり、文字は言霊を定着する力を持つと考えられたのです。後に、必要な事項を記録した文書、あるいは任命の辞令を書いた文書を書くというようになりました。さらには、筆で書く書法芸術を総じて「書」というようになりました。「書」という文字は、書法の「書」を語ることによって最も鮮明になると私は考えています。なぜなら、書法は一字一字の文字を書き手の心の声として定着させるものであるからです。

フランスの哲学者コンディヤック（一七一五〜一七八〇）は、五感の一つである触覚が他の

〈書〉の金文は〈聿〉と〈者〉より成ります。〈聿〉は筆を表します。〈者〉の金文は、交叉した枝を積み重ね、それに土を示す小さな点を加えた形で、〈日〉は器〈𠙵〉に祝禱を収めたものです。その祝禱を土中に埋め、枝や土を加え、土地を神の庇護により守ります。

〈者〉は〈堵〉の初文で、悪霊が入ってこないように呪禁を施した土垣です。土垣の要所に災いを祓う呪符の書を埋めたものを〈堵〉といいます。聚落の周りの土垣の中には呪符の書を埋め、この祝禱の文を「書」といいます。すなわち「書」とは、祝禱として用いる神聖な祝詞をいいます。

者〈金文〉

四つの感覚の根底で働いている根源的な感覚であるといいます。絵画芸術も書道芸術も、見た人がいかに感動するかは、それはその人の触覚が絵や書をどう捉えたかという感じ方によります。よく人間の脳の外側が考える脳で、脳の奥に行くほど感知になり、一番奥底にある脳は昆虫の脳といわれます。この昆虫の脳、すなわち触覚脳が絵や書をみて共鳴することが感動であります。だから、触覚に訴える筆書きの妙味が大事なわけです。それに書かれた文字の意味が重なって、電気が走るような感動を覚えることがあり得るのです。

私は文字学を志していますから、一字一字を大切にします。書を志す人にも、そうあってほしいと願っております。

## 13-6 時を刻む

〈刻〉字の声符の〈亥〉は骸骨の〈骸〉にみられるように獣の骨格のことをいいます。果実の〈核〉は種のことですが、種はいわば果物の骨格といってよいでしょう。〈刂〉は刀のことですので、〈刻〉の原意は骨に至るまで切り断つことで、そこから刀で刻むことを意味するようになります。〈刻〉は『説文』四下に「鏤るなり」とあります。本来は木に彫刻するのを「刻」、金属に彫刻するのを「鏤」といいましたが、後には「刻」も「鏤」も金属・木・石を問わずに用いるようになりました。
非常な努力をすることを「刻苦」といいます。同じ使用例ですが、「刻励」は精を出して励むことをいいます。

また、我々がよく見る〈刻〉字は「時刻」に使われる〈刻〉です。日本語では「時を刻む」といいますが、通説では、〈刻〉を時間・時刻の意味に使うのは、中国の漏刻制度に由来するとされます。漏刻とは、時刻を測るのに使用した水時計のことをいいます。『宋史』巻三百六十一の「張浚伝」に「刻日決戦（日を刻して決戦す）」という表現があり、日時などを決めることを「刻」といったようですが、これは「時刻」の「刻」の意味です。「一刻」「即刻」「定刻」「遅刻」など時刻に使われる「刻」は大変多いですが、いずれも時間の一時点を指す表現です。

刻

小篆

印篆

漏刻（水時計）

## 13-7 印と抑は一緒の字

〈印〉は、『説文』九上に「執政の所持するところの信なり、爪に従い、卩に従う」とあり、〈卩（印璽）〉を押捺する意としています。初期の印は泥に押し当て凹凸をつける封泥（ふうでい）として使われることが多く、物を封印して信（まこと）の証拠としました。しかし、〈印〉の甲骨文の形は跪（ひざまず）いて座っている人を手で抑える形です。小篆も座っている人を〈爪（手）〉で抑える形で、甲骨文と同じ場面を象（かたど）っています。これは、甲骨文の〈印〉の意味にかなっているように思えるのですが、それがなぜ、捺印する意味になったのでしょうか。

〈印〉は許書の『印』『抑』二字は、古は一字と為す」（『殷墟文字類編』巻九）と述べています。要するに、「印」と「抑」はもともと一緒の字であって「おさえる」の意味であり、その意味から捺印の意味が出ていると類推されます。

「印」と「璽」はともに印の意でありました。戦国時代までは「印」字も同時に用いられましたが、「璽」字が古代における通用字でした。秦代以後、「璽」は天子の印のみに限定されます。また、印を意味する「章」字が用いられるのは漢代以後のことです。現在の日本では印章とい

これについて羅振玉（一八六六〜一九四〇、甲骨文学者）は「卜辞の𠃉は爪に従い、人の跽（き）

う語が通用しています。

## ❖ 最後に ❖

# 笑う門には福来る

〈咲〉は旧字を〈唉〉につくります。〈关〉は〈笑〉の略体です。つまり〈咲〉は古くにはなく、初文は〈笑〉という字です。〈笑〉の〈竹〉の部分が掲げた両手を表しており、後に〈关〉の〈八〉になったと解すれば、わかりやすいでしょう。〈笑〉も〈咲〉も音読みは「ショウ」と読みます。〈咲〉は〈笑〉の俗字とみてよいでしょう。〈笑〉は巫女が両手を上げて身をくねらせて舞い、楽しみ笑う形を字形にしたものです。現在の中国では、花が咲くことは「开（開）花」つまり「花が開く」と表現します。「花が咲く」との表現は、中国には無く日本のみで使われています。

笑
<br>
笑
<br>
小篆

という曲がラジオで流れ、敗戦に打ちひしがれた国民の心に明るい光を灯（とも）しました。尾道の向島を訪ねた時に見たみかん畑はまさにこの曲の歌詞そのものでありました。

　みかんの花が咲いている
　思い出の道　丘の道
　はるかに見える青い海
　お船がとおく　霞んでる

「花が咲く」という表現は〈咲〉に〈口〉がついていますから、おそらく口もとのほころびる様子を花の開くことに喩えたのであろうと思われます。ですから、昔の日本人にとっては、日本の戦後間もない時に「みかんの花咲く丘」

花が咲くことは花が笑うことであったのだと思います。部屋の中に一輪の花を飾るのも、一瞬にして部屋の空間を和ませるのも、花が笑っているからかもしれません。白川博士は「神と人との世界は、この笑いにおいて相接し、相楽しむのである」と解説しています。〈咲〉という字を使用し続けた日本人の感性は、中国人の私から見ればまことに素晴らしいと思います。

最後に、皆様方と一緒に笑いながらこの本を終えたいと思います。笑う門には福来る、合唱。

＊用語説明＊

《人名》

鄭玄：じょうげん／後漢末の大学者。儒教の経典の多くに注釈を施し、漢代の儒学の集大成者となった。

孔穎達：くようだつ／唐初の学者。唐の太宗の勅命を受けて、儒教の経典の解釈を統一するため「五経正義」という大規模な注釈書を編集した。

《書名》

儀礼：ぎらい／儒教の経典の一つ。周の時代の儀式・作法の仕方（礼）を記録したものとされ、古代の風俗の研究資料となる。

礼記：らいき／儒教の経典の一つ。周の時代の礼（儀式・作法）に関する記録や理論を集めたもの。

周礼：しゅらい／儒教の経典の一つ。西周時代の国家制度の記述と伝えられ、官職ごとに職務内容が説明されている。

方言：ほうげん／前漢の揚雄による方言字典。公務で都の長安を訪れた人々の言葉を収集して作られたという。

説文解字：せつもんかいじ／後漢の許慎による最古の漢字字典。全十五篇。小篆を見出し字とし、九三五三字を五四〇の部首に分類・整理。字ごとに成り立ちを解説し、その意味を説明する。

段注：だんちゅう／清の段玉裁による『説文解字注』の略称。『説文解字』の最も権威ある注釈の一つ。

釈名：しゃくみょう／後漢末の劉熙による字典。二十七篇。天に関連するものを釈天篇、地に関連するものを釈地篇に収めるように、字を意味で分類し、発音を元に語源を説明する。

玉篇：ぎょくへん／梁の顧野王による漢字字典。全三十巻。隷書を見出し字とし、五四二の部首に分類・整理。字ごとに発音が加えられたほか、『説文』を初めとする先行書の説明・用例が示されている。

《その他》

祝禱：しゅくとう／神への祈りの言葉、また、それを文字に書き表したもの。祝詞。

初文：しょぶん／その文字が作られた当初の形。金文では「或」が「くに（國）」の意味で用いら

314

繁文：はんぶん／ある字形が多くの意味で用いられるようになると、それぞれの意味を表すために、元の字(初文)に別の要素を加えて新たな文字が作られた。これを繁文という。例えば、「國」「域」は「或」の繁文である。「或」を「國」の初文という。この場合、後に「國(国)」の字形が作られており、

「Ḇ」：さい／これまで甲骨文字において上掲の形で表されるものの殆どが「口」を意味するものと考えられてきた。これに対して白川博士は、その内の多くが神への祈りの言葉を収める容器の形を示すと解釈し、これを区別して「さい」と呼んだ。本文ではこれを「Ḇ」の形で示した。

六書：りくしょ／『説文解字』が挙げる造字・用字の原理。象形・指事・会意・形声・転注・仮借の六つがある。

象形：しょうけい／物を描いた絵を元にして文字を造る方法。

指事：しじ／基準となる物にマークを加えて示すような形で文字を造る方法。「上」「下」など、直接描きにくい事物について行われる。

会意：かいい／象形の文字を組合せ、連想に基づいて新たな文字を造る方法。例えば、「戈」と「止」

を組合せて「武」が造られる。

形声：けいせい／意味を示す象形の文字(意符)と、音を示す象形の文字(音符)を組合せて新たな文字を造る方法。例えば、意符の「氵(水)」と音符の「工」を組合せて「江」が造られる。漢字の大半がこの方法で出来ている。

転注：てんちゅう／仮借と同じく用字原理を指すものと思われるが、具体的な内容については、古来様々な説があり、未だ定説がない。

仮借：かしゃ／代名詞や助詞など、絵に描けないような語について、同じ音の出来合いの文字を利用して表す方法。一種の当て字。例えば、「我」は元来「のこぎり」の象形だったが、同音の代名詞を示すために用いられ、「われ」を意味する文字となった。

「従う」：『説文解字』で文字の成り立ちを示す時に使われる用語。「Aに従う」という場合、Aが部首もしくは構成要素であることを意味する。例えば、会意文字の「信」は「人・言に従う」と表現され、形声文字の「江」は「水に従い(部首＝意符)、工の声(音符)」のように表現される。

315

# あとがき

私が漢字学の奥深さを意識するようになったのは、敬愛する二人の先生のお言葉が常に心にあったからです。

「もしこの文字の背後に、文字以前の、はかり知れぬ悠遠なことばの時代の記憶が残されているとすれば、漢字の体系は、この文化圏における人類の歩みを貫いて、その歴史を如実に示す地層の断面であるといえよう。またその意味で漢字は、人類にとっての貴重な文化的遺産であるということができる」（白川静『漢字』岩波新書）。

つまり漢字は誕生時代の記憶を伝えており、その中には太古の断片が結晶しているのです。また、私は京都大学大学院で阿辻哲次先生に漢字学を学びました。

「漢字は古代人が作った知恵と世界観のカプセルである、と言っても過言ではないほどに、そこには豊かな感性と認識がぎっしりと詰まっている。現代人がはるか昔に忘れ去ったものが、それぞれの文字が作られた背景には今も濃厚に保存されている。それを読み取ることは、今の日本人にとっても非常に興味深い知的刺激にちがいない」（阿辻哲次『漢字の知恵』ちくま新書）。

漢字は今日まで生き続けた悠遠な記憶の玉手箱であり、漢字文化に潜む知恵を知ることによって我々の心の奥底がくすぐられるのです。

甲骨文字・金文を学習しておりますと、殷周時代の人達は何を思って毎日を生きてい

たのだろうか、と考えるときがあります。現在と違って、その時代には戦争や飢饉もあり、人が生きる上においては過酷な状況だったかもしれません。しかし、子供の誕生や成長、結婚など人生の節々には嬉しくて感極まることもあったに違いありません。

孔子の「吾十有五にして学に志し、三十にして立つ。四十にして惑わず。五十にして天命を知る。六十にして耳順ふ。七十にして心の欲する所に従へども矩を踰えず」『論語』為政）はあまりにも有名な言葉です。人は生まれてから一定期間を経て勉学を始め、就職し、結婚を経て家庭を形成します。そして壮年になり、やがて老年期を迎えます。その間、さまざまな人生の荒波に出会い、苦しいことや楽しいことを経験します。私はいろいろな漢字を通して古代の人の生き様に迫ってみたいと思います。

本書の編集にあたっては、いろいろな方のご協力を得ました。前田こう氏にはインパクトのある挿絵をたくさん描いていただき、大変良い雰囲気の本に仕上がりました。甲骨文・金文などの手書き字例は、綿引滔天先生編の『総合篆書大字典』（二玄社刊）より使わせていただきました。心より感謝申し上げます。また、文字学の講演を一五回も開いていただいた山下方亭先生、大田寿美江様ほか随風会の皆様に感謝の意を申し上げます。白川文字学を勉強されている志恒会の皆様にもたくさんのご教示をいただきました。そして二玄社の田中久生編集長には本書の構成や内容について多くの教示をいただきました。森島基裕様には懇切丁寧に文章の整理や校正をしていただきました。これらの人々の協力無しにはこの本は出来上がらなかったと思います。

また、本書を最後まで読んでくれた読者の皆様方にも感謝申し上げます。私は日本に来て今年で二〇年になりますが、その間多くの方に教えられ、励まされ、今日まで何と

か研究を続けることができました。更に本書執筆にあたって多大な資料を提供してくれた夫・出野正にも感謝しています。そして最後に、私が日本に留学することを許してくれた天津の両親と弟にこの本を捧げたいと思います。謝謝大家。

二〇一六年四月

張　莉

《参考文献》

◆中　文

許慎『説文解字』(中華書局、一九六三)

段玉裁『説文解字注』(上海古籍出版社、一九八一)

徐中舒『甲骨文字典』(四川辞書出版社、一九八九)

王抗生編著『中国瑞獣図案』(南天書局有限公司、一九九〇)

于省吾主編『甲骨文字詁林』(中華書局、一九九六)

楽堅編『吉祥図案』(上海人民美術出版社、一九九七)

高明・涂白奎編『古文字類編』(上海古籍出版社、二〇〇八)

◆邦　文

吉川幸次郎注『詩経国風』中国詩人選集(岩波書店、一九五八)

吉川幸次郎『論語』上・下(新訂中国古典選)第二三巻、朝日新聞社、一九六五〜六)

高田真治・後藤基巳訳『易経』(岩波文庫、一九六九)

中西進『万葉集』一〜四(講談社文庫、一九七八〜八三)

阿辻哲次『漢字学』『説文解字』の世界(東海大学出版会、一九八五)

小川環樹・木田章義注解『千字文』(岩波文庫、一九九七)

鳥越憲三郎『古代中国と倭族』(中公新書、二〇〇〇)

朱捷『においとひびき　日本と中国の美意識をたずねて』(白水社、二〇〇一)

白川静『常用字解』(平凡社、二〇〇三)

白川静『桂東雑記』Ⅰ〜Ⅴ(平凡社、二〇〇三〜七)

白川静『新訂字統』(平凡社、二〇〇四)

張　莉（出野文莉）

1968年、中国天津市生まれ。1996年留学のため来日。
2000年、奈良教育大学大学院教育学研究科美術教育専攻（書道専修）修士課程修了。
2005年、京都大学大学院人間・環境学研究科文化・地域環境学専攻博士後期課程修了。
　　　　博士（人間・環境学）。
2007年〜2011年、立命館大学言語教育センター外国語嘱託講師（中国語）。
2011年〜2014年、同志社女子大学現代社会学部准教授（特別契約教員）。
2015年10月から国立大学法人大阪教育大学特任准教授。
　　　　中国語、書道文化を教える傍ら、漢字を中心とする中国・日本の文化史を
　　　　研究している。
2011年、平成23年度第6回漢検漢字文化研究奨励賞佳作受賞。
2012年、第7回立命館白川静記念東洋文字文化賞教育普及賞受賞。
　　　　著作『五感で読む漢字』（文春新書、2012年）、『白川静文字学的精華』（中国
　　　　天津人民出版社、2012年）。

---

# こわくてゆかいな漢字

二〇一六年五月二五日　初版印刷
二〇一六年六月一〇日　初版発行

著　者　　張　莉
挿絵　　前田こう
協力　　綿引滔天
装丁　　也寸美

発行者　　渡邊隆男

発行所　　株式会社　二玄社
　　　　　東京都文京区本駒込六‐二二‐一　〒113-0021
　　　　　電話　〇三‐五三九五‐〇五一一
　　　　　http://nigensha.co.jp

印刷所　　株式会社　平河工業社
製本所　　株式会社　積信堂

ISBN978-4-544-01083-1　無断転載を禁ず　Printed in Japan

JCOPY　〈(社)出版者著作権管理機構委託出版物〉
本書の無断複写は著作権法上での例外を除き禁じられています。複写を希望される場合は、そのつど事前に(社)出版者著作権管理機構（電話：〇三‐三五一三‐六九六九、FAX：〇三‐三五一三‐六九七九、e-mail:info@jcopy.or.jp）の許諾を得てください。

## ●二玄社の関連書籍

## 総合 篆書大字典

綿引滔天 編

●詩経から唐詩まで、篆書作品が自由自在！

四二〇〇余の見出字の下、編者自らの筆になる三五〇〇〇の字例（甲骨・金文・春秋戦国篆・古璽・簡帛・小篆・印篆）を収録。美しく豊富な字例で、創作の際に実作者が抱く様々な要求を満たした理想の字典。

B5判・上製・函入・664頁 ●6000円

### 甲骨字典

綿引滔天 編

甲骨文字を書く際の手引として、巻頭に主な部首の書き順を図示。原始の漢字を文庫サイズに！

A6判・194頁 ●1500円

### 金文字典

綿引滔天 編

古代の雰囲気をたたえた字形二七七三字を、端正な手書き字例で示す。正統な金文を満載。

A6判・202頁 ●1500円

### 小篆字典

綿引滔天 編

いま甦る始皇帝の偉業。学習の基礎となる小篆を、端正でオーソドックスな手書き字例で示す。

A6判・202頁 ●1300円

### 印篆字典

綿引滔天 編

初心者でも気軽に使えるハンディな字典。常用漢字・人名用漢字を網羅し、多くの姓名に対応。

A6判・200頁 ●1300円

二玄社 〈本体価格表示・消費税が加算されます。平成28年6月現在。〉 http://nigensha.co.jp